U0143745

論

攝・
影・

Susan SONTAG
On PHOTOGRAPHY

蘇珊・桑塔格 著　黃燦然 譯

獻給妮科爾·斯特凡娜 [1]

※書中的注釋，凡是未加「——作者註」者，均是譯者註。

1 妮科爾‧斯特凡娜 (Nicole Stéphane, 1923-2007)，法國著名女演員、製片人和導演。

這一切開始於一篇文章——討論攝影影像之無所不在引起的一些美學問題和道德問題；但我愈是思考照片到底是些什麼，它們就變得愈複雜和愈引起聯想。因此，一篇催生另一篇，另一篇又催生（我自己也感到困惑）另一篇，如此等等——一組逐漸發展的文章，討論照片的意義和歷程——直到我寫得夠深入了，使得已在第一篇文章中勾勒、繼而在後續文章中詳述和借題發揮的看法，可以用較理論性的方式來概括和擴充；以及可以收筆。

　　這些文章最初（以稍微不同的形式）發表於《紐約書評》。如果不是該刊編輯、我的朋友羅伯特・席爾弗（Robert Silvers）和芭芭拉・艾普斯坦（Barbara Epstein）鼓勵我，使我繼續沉迷於對攝影的探究，則這些文章可能就不會被寫出來。我感謝他們和我的朋友唐・艾瑞克・萊文（Don Eric Levine）極有耐心的建議和慷慨的幫助。

<div align="right">

蘇珊・桑塔格
一九七七年五月

</div>

推薦序

記錄、美學、良知——桑塔格的《論攝影》　　陳耀成

　　在近代美術史上，第一篇討論攝影的重要文章應該是華特‧班雅明（Walter Benjamin）寫於一九三一年的《攝影小史》[1]，裡面班雅明引述了匈牙利畫家及攝影師莫霍里－納吉（Mohloy-Nogy）的話：「在未來，不是那些忽略文學的人，而是忽略攝影的人才是文盲。」數年後，《攝影小史》的意念被發展為班雅明更廣為傳誦的宏文《機械複製時代的藝術作品》[2]。

　　桑塔格最推崇的歐洲評論家有兩位：法國的羅蘭‧巴特（Roland Barthes）及德國的班雅明。但我感到最直接影響桑塔格的文化評論的並非巴特，而是班雅明。她的《土星座下》的點題文章讓這命途坎坷的猶太作家，於一九七八年發表。《論攝影》中的六篇文章，成於一九七二至一九七七年，可以想像

1 "Little History of Photography" in Walter Benjamin, *The Work of Art in the Age of its Technological Reproducibility*（Cambridge, Massachusetts: Harvard University Press, Belknap Press, 2008）p.274-298.

2 Benjamin, *The Work of Art in the Age of its Technological Reproducibility,* p. 19-55.

這期間桑浸潤於班雅明的意念世界，終於在《土星座下》一吐為快。而《土星座下》書中的〈迷人的法西斯〉一文可視爲班氏對法西斯美學批評的延續篇，但《論攝影》是桑塔格對班雅明有關新的媒體世代來臨的分析最系統性的回應。出版之年立刻獲得美國國家書評獎（National Book Critics Circle Award），並迅即成爲當代人文學界的經典之作。

　　以下我列出班雅明的《攝影小史》中的一些觀察，是桑塔格這書的理論根基：

1. 現代消費大眾的「擁有感」與複製科技互爲因果，縮小的影像廣泛流傳，被消費者熱切收購占據。

2. 尤金‧阿杰（Eugène Atget）照片中的破落、靜默的巴黎角落是超現實主義的先驅，令現代人與現實疏離，後者忽爾從熟悉變爲陌生。

3. 以上只是攝影兩刃之一而已，另一刃則高舉大旗宣告：攝影鏡頭化醜爲妍。科技影像正不竭地美化這世界。

　　在桑塔格的書中，尤金‧阿杰照片的美學被視爲近代攝影的主流，而成爲「現代」的特性。桑塔格的「現代」同時指涉「現代」社會及美學上的「現代主義」。但桑塔格更強調的是：

攝影複製的影像與傳統寫生的複製有別——科技複製其實逮著了「現實」的痕跡，是一種「記錄」。在大眾傳媒時代，影像日漸取替現實。她所描述的可以說是所謂一個虛擬（simulacra）世界，是一個後現代主義的重要主題，難怪連曾與桑筆戰的「虛擬」哲學掌門人尚‧布希亞（Jean Baudrillard）也自承崇敬《論攝影》一書曾多次重讀云云。以下我隨手引述桑書中的一段為證：

「當真實的人在那裏互相殘殺或殘殺其他真實的人時，攝影師留在鏡頭背後，創造另一個世界的一個小元素。那另一個世界，是竭力要活得比我們大家都更長久的影像世界……當代新聞攝影的一些令人難忘的驚人畫面……之所以如此恐怖，一部分原因在於我們意識到這樣一個事實，就是在攝影師有機會在一張照片與一個生命之間作出選擇的情況下，選擇照片竟已變得貌似有理。」

是否充滿「謀殺現實」的布希亞味？

桑塔格依稀視文首引述的莫霍里-納吉的話為挑戰。她的《論攝影》是新世代的「教科書」，令公眾不致淪為「影像」盲。但她也同時承認攝影是她的一個「超主題」（meta-subject），即是一個程度上借題發揮以「討論現代社會的問題，那些複雜

的分歧：我們的思想與浮面的觀和感的技能的分歧；同時也討論我們的經驗的流程與我們判斷這經驗的能力」。她表示希望這書能燭照消費及資本主義社會內「現代藝術與政治的一些核心問題」。[3]

　　科技影像的二元性──既「揭露」又「美化」現實──同時觸動了藝術與道德之間的複雜張力，桑塔格層層剝落的凌厲分析，有時召來啓示錄式的風雷。像這一段：

　　「一個資本主義社會要求一種以影像爲基礎的文化。它需要供應數量龐大的娛樂，以便刺激購買力和麻醉階級、種族和性別的傷口。它需要收集數量無限的資訊，若是用來開發自然資源、增加生產力、維持秩序、製造戰爭、爲官僚提供職位，那就更好。」

　　也許是因爲桑的這些分析的震撼力，令人幾乎懷疑這影像世界是否爲現代主義的末路？又是否導致現代社會無法避免的虛無主義？這些疑問，我曾於與桑塔格的訪談（〈反後現代主義及其他〉）中向她反映。這彷彿促成了她於生前最後出版的

3 Fritz J. Raddatz, "Does a Photograph of the Krupp Works Say Anything about the Krupp Works" in *Conversations with Susan Sontag,* ed. Leland Poague（Jackson: University Press of Mississippi, 1995）p. 90.

著作《旁觀他人之痛苦》內，重新思考《論攝影》的要旨。（她把《旁觀》的濃縮本〈戰爭與攝影〉設計為《蘇珊‧桑塔格文選》的壓軸文章，明顯地是一種回應。）我並非妄自尊大，因為我不過向她重提學術界當年的普遍印象而已，並非作出「診症不開方」式的指責或挑戰。

其實《論攝影》與《旁觀》各自獨立，又同時辨證式地角力。許多學者談班雅明的「救贖的批評」（redemptive critique）。《論攝影》中的救贖批評卻隱而不露。明顯地，桑的救贖理念，既沒有班雅明對馬克思主義的憧憬，亦欠奉對猶太教的嚮往期待，完全是世俗與現世的。我因已無法向仙遊的桑塔格再提問，只能在此描畫一些假設。

一九六八年政治哲學家漢娜‧鄂蘭（Hannah Arendt）把亡友班雅明的一批文章安排編譯，在美國出版，是國際上的班雅明熱潮的發軔點。年輕的桑塔格敬仰鄂蘭。亦自然而然從班雅明的媒體評論上找到了可供開拓的空間。同年比夫拉（Biafra）被鄰近的尼日利亞（Nigeria）封鎖侵占，一名英國記者帶同攝影師前往採訪，帶回的饑饉中的非洲兒童的滄涼影像，忽爾侵擊西方的良知良能，催生了近代的人道支援運動。六、七〇年代當然也是西方反傳統文化最自由奔放的歲月。《反詮釋》能

夠迅即傳誦一時，不只因為〈假仙筆記〉，同時也因為書中鼓吹的新感性——新的性別、文化政治。而為這新感性提供合法根據的是民間的反大美帝國主義，更具體來說，是反越戰賦予這一代的理想。

今日的胡志明市的越戰博物館內，以最後一個展廳向國際攝影記者致敬。越戰是近代唯一被影像的力量所遏止的戰爭。當然桑塔格強調「照片本身是中性的」。要通過意識才能拍某種照片或從照片中獲得某些經驗。所以她也指出「沒有韓戰照片可以與越戰照片相比，因為人的意識改變了」。[4]

這場影像的道德勝利是《論攝影》誕生的背景。若她的書彷彿只「報憂不報喜」的話，那是因為喜訊就在身旁，但可能是短暫而不可靠，《論攝影》是文化警號。到二十多年之後，我訪問她之時，喜訊已仿如隔世。當她寫〈旁觀他人受刑求〉之時，美政府不只漠視「影像與現實的生態平衡」，進而陰冷地操控戰地影像的散播。記者必須通過官方安排採訪伊戰，而戰死沙場的遺骸返國下殮的場面也謝絕媒體。

二○○五年卡內基音樂廳的桑塔格悼念會後，家屬送給與

4 ibid. p. 92.

會人士一本桑塔格照相簿，裡面不少她的「星光熠熠」的黑白照。但有一幀躍出予我的印象特別深。一九六七年，芳華正茂的桑塔格在擠迫的街上，背後是紐約的員警。她是在一個反越戰的示威會上，她正被拘押，或遣散。

影像能記錄但不能取代良知！

欣見又一刷《論攝影》面世，讓桑塔格對影像世界的勇猛探索衝擊、挑戰新一代的讀者。

陳耀成，文化評論家，電影導演

推薦序

不斷論攝影

<div style="text-align: right">郭力昕</div>

　　《論攝影》可能是蘇珊・桑塔格留給世人最重要、最令人印象深刻的書寫之一。這本書或有不少論點，值得追問與爭辯；桑塔格在陳述某些觀點時，似乎多少也呈現了自相矛盾之處。然而，她對寫實主義攝影提出的各種問題意識，其面向之廣泛，意見之尖銳，可說前無古人。她雄辯的批判話語、強烈的道德感，和犀利的文化洞察力，讓這本攝影文論經典，至今充滿豐盛的思辨材料。也許這正是《論攝影》最有趣、亦最有價值之處：這樣一本對攝影文化的精采論辯，通過桑塔格既慧黠又斷然的論述口吻，使這批文章在問世近四十年後，仍能夠不斷邀請讀者繼續思考，同時激發我們與之辯難的欲望。在這樣的邀請和驅力下，我試對《論攝影》做一點筆記與回應。

　　桑塔格之前，班雅明（W. Benjamin）首開對機械科技複製圖像、和影像消費的批判思考；巴特（R. Barthes）以符號學概念分析照片的多重義涵，並論述照片創造的各種神話效果；德波（G. Debord）則描述人類的真實經驗，如何淪為一

種可供消費的影像、再現與景觀。約略在桑塔格書寫攝影的同時，伯杰（J. Berger）論及攝影與藝術的關係，瑟庫拉（A. Sekula）討論照片做為檔案所操作的社會控制，而傅科（M. Foucault）則以對圓形敞視監獄的研究，提出視覺監控與權力來源的理論。在桑塔格的《論攝影》之後，泰勒（J. Taylor）、蘿絲勒（M. Rolser）等攝影評論家也分別在其論述裡，提出新聞／寫實主義攝影，讓讀者在觀看現實災難影像裡的不安與震驚中，逐漸轉為麻痺無感。

　　而上述這些對照片或影像的相關議題與論述，全都容納在桑塔格於一九七〇年代先後寫出、收錄於《論攝影》的一系列文字裡。這本書以凌厲暢快的文字，對攝影文化提出一串串延綿迴繞的思考和意見：攝影與現實／虛擬的辯證關係，照片對認識／遮蔽真實的作用，攝影的政治／去政治性、與意識型態的建構，攝影的美與美感化的問題，人道主義攝影的濫情效果，攝影做為奇觀、監視、權力、控制、物件、欲望、旅遊、消費，和做為資本主義的主要共謀者……。桑塔格承先啟後，在《論攝影》裡，觸及當代攝影、文化與社會的幾乎所有主要題目，涵括或領先了上述大家們談論攝影的核心思考。這是驚人的原創批評能力。

　　然而，即使代表上帝聲音的《聖經》本身，今日也因文化與社會的變遷或進步，需要重新檢視其意義脈絡；被視爲「攝影聖經」的《論攝影》，同樣有必要在我們的重新閱讀中進行思索與提問。於此我先提一些與《論攝影》看法不同的問題，可惜無法再就教於天上的桑塔格。首先，是桑塔格在本書裡展現的強烈道德觀。簡單的說，她在談論攝影時，將道德（moral）本身，與失之偏狹的道德主義（moralistic）攪在一起，或者說，她從對攝影的道德思考，有時滑入道德主義式的教訓立場，令我不解。

　　也許在《論攝影》批判阿巴斯（D. Arbus）如何「昏暗地看美國」的一章裡，特別鮮明地顯現了作者的這個傾向。桑塔格以阿巴斯最具代表性的人物作品爲例，討論攝影者如何可以細緻高明地扭曲、改變或再造照片裡的對象被閱讀的方式。這項道德議題原本很有價值，也分析得深具啓發性。但是，因爲桑塔格不能接受阿巴斯（或法蘭克〔R. Frank〕在《美國人》攝影專輯）灰暗地看待、定義美國的視點，使眞正困擾著桑塔格的道德問題，似乎不在於阿巴斯的攝影把所有被攝對象，轉化爲怪異者和瘋子，而是她將美國描繪成充滿畸形怪咖的「白癡村」。

　　桑塔格顯然比較喜歡惠特曼在《草葉集》、或史泰欽（E. Steichen）於「人類一家」這個超級攝影展裡，對美國或世界的觀看／期許方式。但，何以阿巴斯或法蘭克不可以「昏暗地」看美國？以今日美國政府顢頇粗暴的程度，和大部分美國民眾對國家內外事務令人驚異的無知與自大，以及桑塔格在九一一事件後、自己對（由美國人選出來的）小布希政府所發表的一篇勇氣可佩的批判文章來看，難道法蘭克與阿巴斯先後在一九五〇到六〇年代攝影作品裡對美國人的集體造像，或者將現實化爲超現實的攝影隱喻，對這個國家的眞實內涵，果眞是一種極不公平的偏激描述、或「廉價的悲觀主義」？

　　桑塔格一向站穩現代主義式的積極、奮進態度，似乎容不得超現實主義的嘲諷或後現代主義者的冷眼，無論它們是否深刻。我以爲這是她過強的道德感所致。雖然她面對世界的態度十分可敬，但時而狹隘缺乏寬容，也讓她的某些論攝影的觀點產生矛盾。如前所述，一方面，《論攝影》尖銳批判資本主義下的攝影文化面貌，另一方面，桑塔格又認爲阿巴斯攝影對美國的畸形畫像，乃難以承受之輕。但若仿效桑塔格的斷論口吻，敢問今日美國文化抽掉了資本主義，究竟還能剩下多少東西？

　　另一個主要的矛盾例子，在桑塔格談論攝影對現實的作用這個議題上。矛盾主要出現在《論攝影》、和幾十年後她的另一本攝影文論《旁觀他人之痛苦》之間。在《論攝影》裡，桑塔格斷然認為，寫實主義攝影，無法讓我們得到對現實世界真正的認識，因此不具政治性；照片只是取現實的外貌，進而在美感化、奇觀化、和人道溫情關懷與感動疲乏的重複中，消費、剝消了現實。這些論點或許對紀實攝影失之武斷、不留餘地，但我認為它們仍是深刻的意見。在《旁觀他人之痛苦》裡，她大幅修正自己早先的看法，認為攝影（例如報導戰爭的新聞照片）仍具有激發人們良知、進而採取政治行動的可能。

　　即使在《旁觀》裡，這樣的矛盾也存在。此書的前半段，桑塔格依舊犀利地批評薩爾加多（S. Salgado）過於龐大空洞之人道悲憫的攝影話語，以及，戰爭攝影對讀者大量製造的濫情反應（sentimentality），掩蓋了我們真正需要思考的政治與權利問題。但文章的後半，似乎為了要回擊布西亞等法國後現代主義者對影像文化的「犬儒」意見，而又認為第一線的戰爭攝影記者，並不都是冷眼旁觀他人之痛苦的嗜血者，他們的照片仍有誘發行動的能力。聽起來，因為桑塔格在戰爭現場看到

一些積極見證戰事的攝影記者，西方媒體編輯台上依照資本市場邏輯作業的本質，就忽然都不是問題了。這些矛盾何以出現在極聰明如桑塔格的晚近論述裡，耐人尋味。

　　儘管如此，桑塔格談論攝影文化的價值，並不因這些矛盾意見而降低。當新聞攝影或「人道主義」攝影，繼續與資本消費邏輯互通款曲，當攝影愈加成為遮蔽、簡化或美化複雜真實的利器，當照片變本加厲地做為權力、監控、或景觀化當代社會的劊子手，或者，在人手一數位相機／手機、隨時隨地幾近「反射性」之拍照行為愈見氾濫的今日，《論攝影》裡的諸多觀察或思考，四十年後依然暮鼓晨鐘。《論攝影》的思想性與批判力，仍可以是所有困惑卻無法脫身於當代影像魔咒的讀者，藉以反思、檢視自己與影像社會的基礎材料。而我們終於擁有一本譯筆準確、文字洗鍊的中文版本。麥田出版的《論攝影》，值得每一位愛書人重新閱讀，不斷論辯。

郭力昕，攝影評論者，政大廣電系副教授兼系主任

論

攝 ·

影 ·

目　次

在柏拉圖的洞穴裡
In Plato's Cave

人類無可救贖地留在柏拉圖的洞穴裡，老習慣未改，依然在並非眞實本身而僅是眞實的影像中陶醉[1]。但是，接受照片的教育，已不同於接受較古老、較手藝化的影像的教育。首先，周遭的影像更繁多，需要我們去注意。照片的庫存開始於一八三九年，此後，幾乎任何東西都被拍攝過，或看起來如此。攝影之眼的貪婪，改變了那個洞穴 —— 我們的世界 —— 裡的幽禁條件。照片在教導我們新的視覺準則的同時，也改變並擴大我們對什麼才值得看和我們有權利去看什麼的觀念。照片是一種觀看的語法，更重要的，是一種觀看的倫理學。最後，攝影企業最輝煌的成果，是給了我們一種感覺，以爲我們可以把整個世界儲藏在我們腦中 —— 猶如一部圖像集。

收集照片就是收集世界。電影和電視節目照亮牆壁，閃爍，然後熄滅；但就靜止照片[2]而言，影像也是一個物件，輕巧、製作廉宜，便於攜帶、積累、儲藏。在高達[3]的《槍兵》

1 柏拉圖在《理想國》第七章中描述一個洞穴，人一生下來就在洞穴裡，手腳被綁著，身體和頭都不能動，他們眼前是洞壁，他們背後是一個過台，過台背後是火光，火光把過台上人來人往的活動投射到洞壁上，洞穴裡的囚徒便以爲洞壁上晃動的影像是眞實的。柏拉圖認爲，這個洞穴就是我們的世界。
2 又譯「呆照」、「硬照」。
3 高達 (Jean-Luc Godard, 1930-)，法國新浪潮電影導演。

（*Les Carabiniers*, 1963）裡，兩個懶散的笨農民被誘去加入國王的軍隊，他們獲保證可以對敵人進行搶、奸、殺，或做任何他們喜歡做的事，還可以發大財。但是，幾年後米歇爾—安熱和于利斯趾高氣揚地帶回家給他們妻子的戰利品，卻只是一個箱子，裝滿數以百計有關紀念碑、百貨商店、哺乳動物、自然界奇觀、運輸方法、藝術作品和來自世界各地的其他分門別類的寶物的美術明信片。高達的滑稽電影生動地戲仿了攝影影像的魔術，也即它的模稜兩可。在構成並強化被我們視為現代的環境的所有物件中，照片也許是最神祕的。照片實際上是被捕捉到的經驗，而相機則是處於如飢似渴狀態的意識伸出的最佳手臂。

　　拍攝就是占有被拍攝的東西。它意味著把你自己置於與世界的某種關係中，這是一種讓人覺得像知識，因而也像權力的關係。第一次掉進異化的例子現已臭名昭著，就是使人們習慣於把世界簡化為印刷文字。據認為，這種異化催生了浮士德式的過剩精力和導致心靈受摧殘，而這兩者又是建造現代、無機的社會所需的。但相對於攝影影像而言，印刷這一形式在濾掉世界、在把世界變成一個精神物件方面，似乎還不算太奸詐。如今，攝影影像提供了人們了解過去的面貌和現在的情況

的大部分知識。對一個人或一次事件的描寫，無非是一種解釋，手工的視覺作品例如繪畫也是如此。攝影影像似乎並不是用於表現世界的作品，而是世界本身的片斷，它們是現實的縮影，任何人都可以製造或獲取。

照片篡改世界的規模，但照片本身也被縮減、被放大、被裁剪、被修飾、被竄改、被裝扮。它們衰老，被印刷品常見的病魔纏身；它們消失；它們變得有價值，被買賣；它們被複製。照片包裝世界，自己似乎也招致被包裝。它們被夾在相冊裡，被裱起來然後架在桌面上，被釘在牆上，被當作幻燈片來放映。報紙雜誌刊登它們；警察按字母次序排列它們；博物館展覽它們；出版社彙編它們。

數十年來，書籍一直是整理（且通常是縮小）照片的最有影響力的方式，從而如果不能確保它們不朽，也確保它們長壽──照片是脆弱的物件，容易損毀或丟失──以及確保它們有更廣泛的閱覽者。很明顯，書籍中的照片，是影像的影像[4]。但是，由於一張照片首先是一個印刷的、光滑的物件，因此當它被複製在一本書中時，它的基本素質也就不像繪畫喪失得那

4 書中的肖像照之於硬件肖像照，就如硬件肖像照之於某個人。

麼厲害。不過，書籍仍不是讓大批照片進入一般流通的完全令人滿意的形式。觀看照片的順序，是由書頁的次序制訂的，但是卻沒有什麼來規定讀者按照安排好的順序看下去，也沒有什麼來指示每看一幀照片應花多少時間。克里斯・馬克[5]的《如果我有四頭駱駝》（*Si j'avais quatre dromadaires*, 1966）是一部製作得非常出色的電影，它思考各種類型和主題的照片，提出了更巧妙和更嚴格的包裝（或放大）靜止照片的方式。觀看每張照片所需的順序和恰當的時間都是硬性規定好的；使人在視覺辨認和情感衝擊方面都有收穫。但是，轉錄到電影裡的照片，已不再是可收集的物件，輯錄在書籍中的卻依然是。

　　照片提供證據。有些我們聽說但生疑的事情，一旦有照片佐證，便似乎可信。相機的一個用途，是其記錄可使人負罪。從一八七一年六月巴黎警察用照片來大肆搜捕巴黎公社社員開始，照片就變成現代國家監視和控制日益流動的人口的有用工具。相機的另一個用途，是其記錄可用來當作證據。一張照片可做為某件發生過的事情的不容置疑的證據。照片可能會歪曲；但永遠有一種假設，假設存在或曾經存在某件事

5 克里斯・馬克（Chris Marker, 1921-），法國作家、攝影師、電影導演。

情，就像照片中呈現的那樣。不管個別攝影師有什麼局限（例如業餘性質）或藉口（例如藝術技巧），一張照片——任何照片——與看得見的現實的關係似乎都要比其他摹仿性的作品更清白，因此也更確切。創造崇高的影像的大師們，例如艾爾弗雷德・史帝格力茲[6]和保羅・史川德[7]，數十年間拍攝偉大、令人難忘的照片，卻仍首先要展示有事情「在那裡」發生，如同拍立得相機的擁有者把照片當成一種簡便、快速的做筆記的形式，或拿著「布朗尼」相機的業餘攝影迷抓拍快照做為日常生活的紀念品。

　　繪畫或散文描述只能是一種嚴格地選擇的解釋，照片則可被當成是一種嚴格地選擇的透明性。可是，儘管真確性的假設賦予照片權威性、興趣性、誘惑性，但攝影師所做的工作也普遍要受制於藝術與真實性之間那種通常是可疑的關係。哪怕當攝影師最關心反映現實的時候，他們無形中也依然受制於口味和良心的需要。一九三〇年代農場安全管理局攝影計畫的眾多才華洋溢的成員（包括沃克・艾文斯、桃樂絲・蘭格、本・

6 艾爾弗雷德・史帝格力茲（Alfred Stieglitz, 1864-1946），美國攝影師。

7 保羅・史川德（Paul Strand, 1890-1976），美國攝影師和電影導演。

沙恩、拉瑟爾‧李[8]，在拍攝任何一個佃農的正面照片時，往
往要一拍就是數十張，直到滿意爲止，也即捕捉到最合適的鏡
頭——抓住他們的拍攝對象的準確的臉部表情，所謂準確就
是符合他們自己對貧困、光感、尊嚴、質感、剝削和結構的
觀念。在決定一張照片的外觀，在取某一底片而捨另一底片
時，攝影師總會把標準強加在他們的拍攝對象身上。雖然人們
會覺得相機確實抓住現實，而不只是解釋現實，但照片跟繪畫
一樣，同樣是對世界的一種解釋。儘管在某些場合，拍照時相
對不加區別、混雜和謙遜，但並沒有減輕整體操作的說教態
度。這種攝影式記錄的消極性——以及無所不在——正是攝影
的「信息」，攝影的侵略性。

　　把被拍攝對象理想化的影像（例如大多數時裝和動物攝
影），其侵略性並不亞於那些以質樸見長的作品（例如集體照、
較荒涼的靜物照和臉部照片）。相機的每次使用，都包含一種
侵略性。這在一八四○年代和一八五○年代也即攝影初期光

8 沃克‧艾文斯（Walker Evans, 1903-1975）、桃樂絲‧蘭格（Dorothea Lange,
　1895-1965）、本‧沙恩（Ben Shahn, 1898-1969）、拉瑟爾‧李（Russell Lee,
　1903-1986），皆爲美國攝影師，均以替農場安全管理局拍攝大蕭條的影響的照
　片聞名。

榮的二十年，與在接下去的數十年間，都一樣明顯。在那數十年間，技術進步使得那種把世界當作一輯潛在照片的思維不斷擴散。哪怕是對諸如大衛‧希爾[9]和茱麗亞‧瑪格麗特‧卡梅隆[10]這樣一些把相機當作獲取繪畫式影像的工具的早期大師來說，拍照的出發點也已遠離畫家的目標。從一開始，攝影就意味著捕捉數目盡可能多的拍攝對象。繪畫從未有過如此宏大的規模。後來攝影技術的工業化，無非是實現了攝影從一開始就固有的承諾：通過把一切經驗轉化為影像，而使一切經驗民主化。

　　在小巧玲瓏的相機使大家都可以拍照的紀元，拍照需要笨重而昂貴的新裝置的年代——聰明人、有錢人和癡迷者的玩具——確實似乎已非常遙遠了。一八四〇年代初在法國和英國製造的首批相機，只有發明者和攝影迷在使用。由於當時沒有專業攝影師，因此也就不可能有業餘攝影師，拍照也沒有明顯的社會用途；那是一種無報酬的，也即藝術的活動，儘管並沒有多少要自命為藝術的意思。攝影是隨著攝影的工業化才取得其

9 大衛‧希爾（David Octavius Hill, 1802-1870），蘇格蘭攝影先驅。
10 茱麗亞‧瑪格麗特‧卡梅隆（Julia Margaret Cameron, 1815-1879），英國攝影師，以拍攝她那個時代的名人著稱。

藝術地位的。由於工業化爲攝影師的工作提供了社會用途，因此，對這些用途的反應也加強了攝影做爲藝術的自覺性。

　　最近，攝影做爲一種娛樂，已變得幾乎像色情和舞蹈一樣廣泛——這意味著攝影如同所有大眾藝術形式，並不是被大多數人當成藝術來實踐的。它主要是一種社會儀式，一種防禦焦慮的方法，一種權力工具。

　　攝影最早的流行，是用來紀念被視爲家族成員（以及其他團體的成員）的個人的成就。在至少一百年來，結婚照做爲結婚儀式的一部分，幾乎像規定的口頭表述一樣必不可少。相機伴隨家庭生活。據法國的一項社會學研究，大多數家庭都擁有一部相機，但有孩子的家庭擁有至少一部相機的機率，要比沒有孩子的家庭高一倍。不爲孩子拍照，尤其是在他們還小的時候不爲他們拍照，是父母漠不關心的一個徵兆，如同不在拍攝畢業照時現身是青春期反叛的一種姿態。

　　通過照片，每個家庭都建立本身的肖像編年史——一套袖珍的影像配件，做爲家庭聯繫的見證。只要照片被拍下來並被珍視，所拍是何種活動並不重要。攝影成爲家庭生活的一種儀

式之時，也正是歐洲和美洲工業化國家的家庭制度開始動大手術之際。隨著核心家庭這一幽閉恐懼症的單元從規模大得多的家族凝聚體分裂出來，攝影不棄不離，回憶並象徵性地維繫家庭生活那岌岌可危的延續性和逐漸消失的近親遠房。照片，這些幽影般的痕跡，象徵性地提供了散離的親人的存在。一個家庭的相冊，一般來說都是關於那個大家族的——而且，那個大家族僅剩的，往往也就是這麼一本相冊。

由於照片使人們假想擁有一個並非真實的過去，因此照片也幫助人們擁有他們在其中感到不安的空間。是以，攝影與一種最典型的現代活動——旅遊——並肩發展。歷史上第一次，大批人定期走出他們住慣了的環境去作短期旅行。作玩樂旅行而不帶相機，似乎是一樁極不自然的事。照片可提供無可辯駁的證據，證明人們有去旅行，計畫有實施，也玩得開心。照片記錄了在家人、朋友、鄰居的視野以外的消費順序。儘管相機能把各種各樣的經驗真實化，但是人們對相機的依賴並沒有隨著旅行經驗的增加而減少。拍照滿足大都市人累積他們乘船逆艾伯特尼羅河（Albert Nile）而上或到中國旅行十四天的紀念照的需要，與滿足中下階層度假者抓拍艾菲爾鐵塔或尼加拉瓜大瀑布快照的需要是一樣的。

　　拍照是核實經驗的一種方式，也是拒絕經驗的一種方式
——也即僅僅把經驗局限於尋找適合拍攝的對象，把經驗轉化
爲一個影像、一個紀念品。旅行變成累積照片的一種戰略。拍
照這一活動本身足以帶來安慰，況且一般可能會因旅行而加深
的那種迷失感，也會得到緩解。大多數遊客都感到有必要把相
機攔在他們與他們遇到的任何矚目的東西之間。他們對其他反
應沒有把握，於是拍一張照。這就確定了經驗的樣式：停下
來，拍張照，然後繼續走。這種方法尤其吸引那些飽受無情
的職業道德摧殘的人——德國人、日本人和美國人。使用相
機，可平息工作狂的人在度假或自以爲要玩樂時所感到的不工
作的焦慮。他們可以做一些彷彿是友好地模擬工作的事情：他
們可以拍照。

　　被剝奪了過去的人，似乎是最熱情的拍照者，不管是在國
內還是到國外。生活在工業化社會裡的每個人，都不得不逐漸
放棄過去，但在某些國家例如美國和日本，與過去的割裂所帶
來的創傷特別尖銳。一九五〇與六〇年代富裕而庸俗的美國粗
魯遊客的寓言，在一九七〇年代初期已被具有群體意識的日本
遊客的神祕性取代：估價過高的日元帶來的奇蹟，剛把他們從
島嶼監獄裡釋放出來。這些日本遊客一般都配備兩部相機，掛

在臀部兩邊。

攝影已變成體驗某些事情、表面上參與某些事情的主要手段之一。一幅全頁廣告顯示一小群人擠著站在一起，朝照片外窺望，除了一人外，他們看上去都顯得驚訝、興奮、苦惱。那個表情特別的人，把一部相機舉到眼前；他似乎泰然自若，幾乎是在微笑著。在其他人都是些被動、明顯誠惶誠恐的旁觀者的情況下，那個擁有一部相機的人變成某種主動的東西，變成一個窺淫癖者：只有他控制局面。這些人看見什麼？我們不知道。而這並不重要。那是一次**事件**：是值得一看，因而值得拍照的東西。廣告詞以黑底白字橫跨照片下端，約占照片三分之一篇幅，恍如從電傳打字機打出的消息，僅有六個詞：「……布拉格……胡士托[11]……越南……札幌……倫敦德里[12]……萊卡[13]。」破滅的希望、青年人的放浪形骸、殖民地戰爭和冬季體育活動是相同的——都被相機平等化了。拍照與世界的關係，是一種慢性窺淫癖的關係，它消除所有事件的意義差

11 Woodstock，又譯伍德斯托克，即一九六九年的胡士托音樂藝術節，是一次搖滾樂盛會，也是反文化和嬉皮時代的重要標誌。
12 這裡的倫敦德里，應是指美國佛蒙特州的滑雪勝地倫敦德里。
13 即「萊卡」相機。

別。

　　一張照片不只是一次事件與一名攝影者遭遇的結果；拍照本身就是一次事件，而且是一次擁有更霸道的權利的事件——干預、入侵或忽略正在發生的無論什麼事情。我們對情景的感受，如今要由相機的干預來道出。相機之無所不在，極有說服力地表明時間包含各種有趣的事件，值得拍照的事件。這反過來很容易使人覺得，任何事件，一旦在進行中，無論它有什麼道德特徵，都不應干預它，而應讓它自己發展和完成——這樣，就可以把某種東西——照片——帶進世界。事件結束後，照片將繼續存在，賦予事件在別的情況下無法享受到的某種不朽性（和重要性）。當真實的人在那裡互相殘殺或殘殺其他真實的人時，攝影師留在鏡頭背後，創造另一個世界的一個小元素。那另一個世界，是竭力要活得比我們大家都更長久的影像世界。

　　攝影基本上是一種不干預的行為。當代新聞攝影的一些令人難忘的驚人畫面例如一名越南和尚伸手去拿汽油罐、一名孟加拉游擊隊員用刺刀刺一名被五花大綁的通敵者的照片之所以如此恐怖，一部分原因在於我們意識到這樣一個事實，就是在攝影師有機會在一張照片與一個生命之間作出選擇的情況

下，選擇照片竟已變得貌似有理。干預就無法記錄，記錄就無法干預。吉加·維爾托夫[14]的偉大電影《持電影攝影機的人》（*Man with a Movie Camera*, 1929）提供了一個完美形象，也即攝影師做為一個處於不斷運動中的人，一個穿過一連串性質不同的事件的人，其行動是如此靈活和快速，壓根兒就不可能有什麼干預。希區考克[15]的《後窗》（*Rear Window*, 1954）則提供了互補的形象：由詹姆斯·史都華（James Stewart）飾演的拍照者透過相機與一個事件建立緊張的關係，恰恰是因為他一條腿斷了，必須坐輪椅；由於暫時不能活動，使得他無法對他所看見的事情採取行動，如此一來拍照就變得更重要。哪怕無法作出身體行動意義上的干預，使用相機也仍不失為一種參與形式。雖然相機是一個觀察站，但拍照並非只是消極觀察。就像窺淫癖一樣，拍照至少是一種緘默地、往往是明白地鼓勵正在發生的事情繼續下去的方式。拍照就是對事情本身、對維持現狀不變（至少維持至拍到一張「好」照片）感興趣，就是與只要可以使某一對象變得有趣和值得一拍的無論什麼事情配合——包括另一個人的痛苦和不幸，只要有趣就行了。

14 吉加·維爾托夫（Dziga Vertov, 1892-1954），俄羅斯紀錄片和新聞片的先驅者。
15 希區考克（Alfred Hitchcock, 1899-1980），英國電影導演，恐怖電影大師。

　　「我總是覺得，攝影是一種下流的玩藝兒——這也是我喜愛攝影的原因之一，」黛安‧阿巴斯[16]寫道，「我第一次做攝影時，感到非常變態。」做一位專業攝影師，可以被認為是下流的（借用阿巴斯的通俗話），如果攝影師追求被認為是骯髒的、禁忌的、邊緣的題材。但是，下流的題材如今已不容易找。而拍照的變態的一面到底是什麼呢？如果專業攝影師在鏡頭背後常常有性幻想，那麼變態也許就在於這些幻想既貌似有理，又如此不得體。安東尼奧尼[17]在《春光乍洩》（*Blowup*, 1966）中，讓時裝攝影師拿著相機在薇蘇絲卡（Verushka）的身體上方晃來晃去變換位置，不斷地按快門。真個是下流！事實上，使用相機並不是色瞇瞇地接近某人的理想方式。在攝影師與其拍攝對象之間，必定要有距離。相機不能強姦，甚至不能擁有，儘管它可以假設、侵擾、闖入、歪曲、利用，以及最廣泛的隱喻意義上的暗殺——所有這些活動與性方面的推撞和擠壓不同，都是可以在一定距離內進行的，並帶著某種超脫。

16 黛安‧阿巴斯（Diane Arbus, 1923-1971），美國攝影師，以拍攝社會邊緣人物聞名。
17 安東尼奧尼（Michelangelo Antonioni, 1912-2007），義大利導演。

　　在麥可‧鮑威爾[18]那部非凡的電影《偷窺狂》（*Peeping Tom*, 1960）中，性幻想就要強烈得多。這並不是一部關於偷窺狂、而是一部關於精神變態者的電影，主角在替婦女們拍照時，利用隱藏在相機裡的武器殺她們。他從未碰觸過他的拍攝對象。他對她們的身體不懷欲望；他要的是她們以拍成電影的影像形式存在的樣子——那些顯示她們經歷自己的死亡的影像——然後在家裡放映，在孤獨中取樂。該電影假設性無能與侵犯之間，專業化的外表與殘暴之間有聯繫，這些聯繫指向那個與相機有聯繫的中心幻想。相機做為陰莖，無非是大家都會不自覺地使用的那個難以避免的隱喻的小小變體。無論我們對這個幻想的意識多麼朦朧，每當我們談到把膠捲「裝入」相機、拿相機「對準」某人或「拍攝」[19]一部電影時，都會毫不掩飾地說到它。

　　重新給舊式相機裝膠捲，要比重新給俗稱「棕色貝斯」的毛瑟槍裝子彈更笨拙和更困難。現代相機試圖成為鐳射槍。一個廣告如此寫道：

18 麥可‧鮑威爾（Michael Powell, 1905-1990），英國電影導演。
19 英文「拍攝」和「射擊」都用 shoot。

雅斯卡電子（Yashica Electro）-35GT是太空時代相機，你一家人都會愛上它。日夜都能拍出美麗照片。全自動。絕無失誤。只要對準、聚焦、按下。其他由GT的電腦頭腦和電子快門去打理。

相機跟汽車一樣，是做爲捕食者的武器來出售的——盡可能地全自動，隨時猛撲過去。大衆口味期待簡便、隱形的技術。製造商向顧客保證拍照無須技能或專業知識，保證相機無所不知，能夠對意志那輕微的壓力作出反應。就像轉動點火開關鑰匙或扣動扳機一樣簡單。

相機像槍枝和汽車，是幻想機器，用起來會上癮。然而，儘管有種種普通語言上的誇張和廣告的吹噓，它們卻不會致命。在把汽車當成槍枝那樣來推銷的誇張法中，至少有一點倒是非常眞實的：除了戰時，汽車殺人比槍枝還多。那等同槍枝的相機不會殺人，因此那個不祥的隱喻似乎只是虛張聲勢罷了——像一個男人幻想兩腿間有一枝槍、一把刀或一件工具。不過，拍照的行爲仍有某種捕食意味。拍攝人即是侵犯人，把他們視作他們從未把自己視作的樣子，了解他們對自己從不了解的事情；它把人變成可以被象徵性地擁有的物件。一如相機

是槍枝的昇華，拍攝某人也是一種昇華式的謀殺——一種軟謀殺，正好適合一個悲哀、受驚的時代。

　　最終，人們可能學會多用相機而少用槍枝來發洩他們的侵略欲，代價是使世界更加影像氾濫。人們開始捨子彈而取膠捲的一個局面是，在東非，攝影狩獵正在取代槍枝狩獵。狩獵者手持「哈蘇」相機（Hasselblad）而不是「溫徹斯特」步槍；不是用望遠鏡瞄準器來把步槍對準獵物，而是透過取景器來取景。在十九世紀末的倫敦，巴特勒[20]抱怨說：「每一片灌木叢裡都有一個攝影者，像吼咆的獅子到處逛蕩，尋找他可以吞噬的人。」如今，攝影師正在追逐真野獸，牠們到處被圍困，已稀少得沒得殺了。槍枝在這場認真的喜劇也即生態遊獵中，已蛻變成相機，因為大自然已不再是往昔的大自然——人類不再需要防禦它。如今，大自然——馴服、瀕危、垂死——需要人類來保護。當我們害怕，我們射殺。當我們懷舊，我們拍照。

　　現在是懷舊的時代，而照片積極地推廣懷舊。攝影是一門輓歌藝術，一門黃昏藝術。大多數被拍攝對象——僅僅憑著被

20 巴特勒（Samuel Butler, 1835-1902），英國小說家。

拍攝──都滿含哀婉。一個醜陋或怪異的被拍攝物可能令人感動，因為它已由於攝影師的青睞而獲得尊嚴。一個美麗的被拍攝物可能成為疚愧感的對象，因為它已衰朽或不再存在。所有照片都「使人想到死」。拍照就是參與另一個人（或物）的必死性、脆弱性、可變性。所有照片恰恰都是通過切下這一刻並把它凍結，來見證時間的無情流逝。

　　相機開始複製世界的時候，也正是人類的風景開始以令人眩暈的速度發生變化之際：當無數的生物生活形式和社會生活形式在極短的時間內逐漸被摧毀的時候，一種裝置應運而生，記錄正在消失的事物。尤金·阿杰[21]和布拉賽[22]鏡頭下那鬱鬱寡歡、紋理複雜的巴黎已幾乎消失。就像死去的親友保留在家庭相冊裡，他們在照片中的身影驅散他們的亡故給親友帶來的某些焦慮和悔恨一樣，現已被拆毀的街區和遭破壞並變得荒涼的農村地區的照片，也為我們提供了與過去的零星聯繫。

　　一張照片既是一種假在場，又是不在場的標誌。就像房

21 尤金·阿杰（Eugène Atget, 1857-1927），法國攝影師，以記錄巴黎建築物和街景著稱。
22 布拉賽（Brassaï, 1899-1984），真名 Gyula Halász，匈牙利人，巴黎攝影師。

間裡的柴火，照片，尤其是關於人、關於遙遠的風景和遙遠的城市、關於已消逝的過去的照片，是遐想的刺激物。照片可以喚起的那種不可獲得感，直接輸入那些其渴望因距離而加強的人的情欲裡。藏在已婚婦人錢包裡的情人的照片、貼在少男少女床邊牆上的搖滾歌星的海報照片、別在選民外衣上的政客競選徽章的頭像、扣在計程車遮陽板上的計程車司機子女的快照——所有這些對照片的驅邪物式的使用，都表達一種既濫情又暗含神奇的感覺：都是企圖接觸或占有另一個現實。

照片能以最直接、實效的方式煽動欲望——例如當某個人收集適合發洩其欲望的無名者照片，做為手淫的輔助物。當照片被用來刺激道德衝動時，問題就變得更複雜。欲望沒有歷史——至少，它在每個場合被體驗時，都是逼在眼前的、直接的。它由原型引起，並且在這個意義上來說，是抽象的。但道德情感包含在歷史中，其面貌是具體的，其情景總是明確的。因此，利用照片喚醒欲望與利用照片喚醒良心，兩者的情況幾乎是相反的。鼓動良心的影像，總是與特定的歷史環境聯繫在一起。影像愈是籠統，發揮作用的可能性就愈小。

　　一張帶來某個始料未及的悲慘地區的消息的照片，除非有激發情感和態度的適當背景，否則就不會引起輿論的注意。馬修‧布萊迪[23]及其同事所拍攝的戰場恐怖的照片，並沒有減弱人們繼續打內戰的熱情。被關押在安德森維爾（Andersonville）的衣衫襤褸、瘦骨嶙峋的俘虜的照片，卻煽起北方的輿論──反對南方。（安德森維爾的照片的效應，部分應歸因於當年看照片時的新奇感。）一九六〇年代眾多美國人對政治的理解，使他們可以在看到桃樂絲‧蘭格一九四二年在西海岸拍攝的「二世」[24]被運往拘留營的照片時，認識到照片中被拍攝者的真相──政府對一大群美國公民所犯的罪行。在一九四〇年代看到這些照片的人，沒有幾個會激起這種毫不含糊的反應；那時候判斷的基礎，被支持戰爭的共識所遮蔽。照片不會製造道德立場，但可以強化道德立場──且可以幫助建立剛開始形成的道德立場。

　　照片可能比活動的影像更可記憶，因為它們是一種切得整整齊齊的時間，而不是一種流動。電視是未經適當挑選的流動

23 馬修‧布萊迪（Mathew Brady, 1823-1896），美國攝影師，以美國內戰前和內戰期間的攝影聞名。
24 Nisei，日語音譯，指北美第二代日本移民。

影像，每一幅影像取消前一幅影像。每一張靜止照片都是一個重要時刻，這重要時刻被變成一件薄物，可以反覆觀看。像在一九七二年刊登於世界大多數報紙頭版的那幅照片——一名剛被淋了美軍凝固汽油的赤裸裸的越南女童，在一條公路上朝著相機奔跑，她張開雙臂，痛苦地尖叫——其增加公眾對戰爭的反感的力量，可能超過電視播出的數百小時的暴行畫面。

　　我們會想像，如果美國公眾見到照片記錄下來的朝鮮被摧毀的證據——這是一次生態滅絕和種族滅絕，在某些方面比十年後越南遭遇的更徹底——也許他們就不會有如此一致的共識，全面支持朝鮮戰爭。但這種假定是膚淺的。公眾看不到這類照片是因為在意識形態上沒有空間可以容納這類照片。沒有人像菲力克斯·葛林[25]和馬克·呂布[26]帶回河內的照片那樣帶回平壤日常生活的照片，向大家證明敵人也有人類的臉孔。美國人能夠看到越南人受苦受難的照片（其中很多照片來自軍隊攝影師，並且拍攝時心裡想著完全不同的用途），是因為新聞記者在努力獲得這些照片時感到有人在支持他們，而這又是因

25 菲力克斯·葛林（Felix Greene, 1909-1985），英裔美國記者，小說家格雷安·葛林的堂弟，以報導六、七〇年代共產主義國家的情況聞名。
26 馬克·呂布（Marc Riboud, 1923-），法國攝影師，以廣泛拍攝東方題材聞名。

爲該事件被數量頗多的人認定是一場野蠻的殖民戰爭。對朝鮮戰爭的理解不一樣──它被理解爲「自由世界」對蘇聯和中國的一場正義鬥爭的一部分──既然有了這樣的界定，則拍攝美軍狂轟濫炸的殘暴照片，將變得毫無意義。

　　雖然一次事件本身，恰恰意味著有什麼值得拍攝，但最終還是意識形態（在最寬泛的意義上）在決定是什麼構成一次事件。在事件本身被命名和被界定之前，不可能有事件的證據，不管是照片還是別的什麼的證據。照片證據絕不能構成──更準確地說，鑑定──事件；攝影的貢獻永遠是在事件被命名之後。在道德上是否可能受照片影響，取決於是否存在著一種相關的政治意識。沒有政治，則記錄歷史屠宰台的照片就極有可能被當成根本是不眞實的來看待，或當成一種令人沮喪的感情打擊來看待。

　　人們在對涉及被壓迫、被剝削、飢餓和大屠殺的照片作出反應時所能激起的感情──包括道德義憤──之深淺，同樣取決於他們對這些影像的熟悉程度。唐‧麥庫林[27]在一九七〇年代初拍攝的形容枯槁的比夫拉人（**Biafran**）的照片對某些人的

27 唐‧麥庫林（Don McCullin, 1935-），英國新聞攝影師，以戰爭攝影聞名。

影響，之所以不如溫納・畢修夫[28]一九五〇年代初拍攝的印度
飢民的照片，是因為那些影像已變得陳腐，而一九七三年見諸
於各地雜誌的非洲撒哈拉沙漠以南圖瓦雷克（Tuareg）族人就
快餓死的照片，對很多人來說一定像一次現已為大家所熟悉的
暴行展覽的無法忍受的重播。

　　照片只要展示一些新奇事物，就會帶來震撼。不幸地，賭
注不斷增加——部分原因恰恰是這類恐怖影像不斷擴散。首
次遭遇終極恐怖的攝影集，無異於某種啟示，典型的現代啟
示：一種負面的頓悟。對我來說，這種啟示發生於一九四五年
七月我在聖莫尼卡一家書店偶然看到的貝根-貝爾森（Bergen-
Belsen）集中營和達豪（Dachau）集中營的照片。我所見過
的任何事物，無論是在照片中或在真實生活中，都沒有如此
銳利、深刻、即時地切割我。確實，我的生命似乎可以分成
兩半，一半是看到這些照片之前（我當時十二歲），一半是之
後，儘管要再過幾年我才充分地明白它們到底是什麼。看不
看它們到底有什麼差別呢？它們原本只是照片——關於一次我
幾乎未聽說過且無法做任何事情去影響的事件的照片，關於我

28 溫納・畢修夫（Werner Bischof, 1916-1954），瑞士攝影師。

幾乎還無法想像且無法做任何事情去減輕的苦難的照片。當我看著這些照片，有什麼破裂了，去到某種限度了，而這不只是恐怖的限度；我感到不可治癒地悲痛、受傷，但我的一部分感情開始收緊；有些東西死去了；有些還在哭泣。

　　遭受痛苦是一回事，與拍攝下來的痛苦的影像生活在一起是另一回事，後者不一定會具有強化良心和強化同情的能力。它也可能會腐蝕良心和同情。一旦你看過這樣的影像，你便踏上看更多、更多的不歸路。影像會把人看呆。影像會使人麻木。一次通過照片來了解的事件，肯定會變得比你未看過這些照片時更真實——想想越南戰爭吧。（至於相反的例子，不妨想想我們看不到其照片的古拉格群島。）但是，重複看影像，也會使事件變得更不真實。

　　看邪惡影像如同看色情影像。拍攝下來的暴行畫面帶來的震撼，隨著反覆觀看而消失，如同第一次看色情電影感到的吃驚和困惑，隨著看得更多而消失。使我們義憤和悲傷的那種禁忌感，並不比制約何謂淫猥的定義的那種禁忌感更強烈。而兩者在近年來都受到嚴峻的考驗。以攝影記錄下來的世界各地的悲慘和不公平的龐大庫存，讓大家都對暴行有了一定程度的熟悉，使得恐怖現象變得更普通了——使得它看起來熟悉、遙

遠（只是一張照片）、不可避免。在首批納粹集中營照片公開
時，這些影像絕無陳腐感。三十年後的今天，也許已達到飽和
點了。在最近這幾十年來，「關懷」攝影窒息良心至少與喚起
良心一樣多。

　　照片的倫理內容是脆弱的。可能除了已獲得倫理參照點之
地位的恐怖現象例如納粹集中營的照片外，大多數照片不能維
持情感強度。一張因其題材而在當時產生影響的一九○○年的
照片，今天看起來還會感動我們，可能只是因為它是一張拍攝
於一九○○年的照片。照片的特殊內涵和意圖，往往因我們把
過去的感染力籠統化而消失。美學距離似乎就形成於觀看照片
的經驗中，如果不是立即就形成，也肯定會隨著時間流逝而形
成。時間最終會在藝術層次上給大多數照片定位，哪怕是最業
餘的照片。

　　攝影的工業化使它迅速被納入理性的——也即官僚的——
社會運作方式。照片不再是玩具影像，而是成為環境的普通擺
設的一部分——成為對現實採取簡化態度（而這被認為是切合
實際的態度）的檢驗標準和證明。照片被用來服務重要的控制

制度，尤其是服務家庭和警察，既做爲象徵性物件，也做爲信息材料。是以，在對世界進行官僚式的編目分類時，很多重要文件除非貼上有公民頭像的照片證據，否則就無效。

這種把世界視爲可與官僚機構兼容的「切合實際的」觀點，對知識作出重新定義——即做爲技術和信息。照片受重視是因爲它們提供信息。它們告訴我們有什麼；它們形成庫存。對間諜、氣象學家、驗屍官、考古學家和其他信息專業人士來說，它們的價值是無可估量的。但在大多數人使用照片的場合裡，它們做爲信息的價值與做爲虛構作品的價值是一樣的。在文化歷史中那個時刻，也即當大家都被認爲有權利去知悉所謂的新聞時，照片可以提供的信息似乎開始顯得非常重要。照片被當作向那些不太習慣閱讀的人提供信息的方式。《每日新聞報》（*Daily News*）依然自稱是「紐約的圖片報」，旨在贏取平民的認同。在天秤的另一端，以有技能、有知識的讀者爲對象的《世界報》（*Le Monde*），則完全不登刊照片。它的假設是，對這樣一些讀者，照片無非是文章所包含的分析的說明而已。

圍繞著攝影影像，已形成了一種關於信息概念的新意識。照片既是一片薄薄的空間，也是時間。在一個由攝影影像

統治的世界,所有邊界(「取景」)似乎都是任意的。任何東西
都可以與任何別的東西分開和脫離關係:只需以不同的取景來
拍攝要拍攝的人物或景物就行了。(相反地,也可以使任何東
西與別的東西扯在一起。)攝影強化了一種唯名論的觀點,也
即把社會現實視作由顯然是數目無限的一個個小單位構成——
就像任何一樣事物可被拍攝的照片是無限的。透過照片,世界
變成一系列不相干、獨立的粒子;而歷史,無論是過去的還
是現在的,則變成一系列軼事和社會新聞。相機把現實變成
原子,可管理,且不透明。這種世界觀否認互相聯繫和延續
性,但賦予每一時刻某種神祕特質。任何一張照片都具有多重
意義;實際上,看某一種以照片的形式呈現的事物,就是遭遇
一個可能引起迷戀的對象。攝影影像的至理名言是要說:「表
面就在這裡。現在想一下——或者說,憑直覺感受一下——表
面以外是什麼,如果以這種方式看,現實將是怎樣的。」照片
本身不能解釋任何事物,卻不倦地邀請你去推論、猜測和幻
想。

　　攝影暗示,如果我們按攝影所記錄的世界來接受世界,
則我們就理解世界。但這恰恰是理解的反面,因為理解始於
不把表面上的世界當作世界來接受。理解的一切可能性都根

植於有能力說不。嚴格地講,我們永遠無法從一張照片理解任何事情。當然,照片填補我們腦中現在和過去的諸多畫面裡的空白:例如,雅各‧里斯[29]鏡頭下的一八八○年代紐約邊邊的影像,對於那些不知道十九世紀末美國都市貧困實際上竟如同狄更斯小說的人來說,是具有尖銳指導性的。然而,相機所表述的現實必然總是隱藏多於暴露。一如布萊希特指出的,一張有關克虜伯工廠[30]的照片,實際上沒有暴露有關該組織的任何情況。理解與愛戀關係相反,愛戀關係側重外表,理解側重實際運作。而實際運作在時間裡發生,因而必須在時間裡解釋。只有敘述的東西才能使我們理解。

　　攝影對世界的認識之局限,在於儘管它能夠激起良心,但它最終絕不可能成為倫理認識或政治認識。通過靜止照片而獲得的認識,將永遠是某種濫情,不管是犬儒的還是人道主義的濫情。它將是一種折價的認識 —— 貌似認識,貌似智慧;如同拍照貌似占有,貌似強姦。正是照片中被假設為可理解的東西的那種啞默,構成相片的吸引力和挑釁性。照片之無所不

29 雅各‧里斯(Jacob Riis, 1849-1914),丹麥裔美國偵查記者、攝影師和社會改革家。
30 Ktupp,克虜伯是德國軍工大家族,其最後一代與納粹合作。

在，對我們的倫理感受力有著無可估量的影響。攝影通過以一個複製的影像世界來裝飾這個已經擁擠不堪的世界，使我們覺得世界比它實際上的樣子更容易為我們所理解。

　　需要由照片來確認現實和強化經驗，這乃是一種美學消費主義，大家都樂此不疲。工業社會使其公民患上影像癮；這是最難以抗拒的精神污染形式。強烈渴求美，強烈渴求終止對表面以下的探索，強烈渴求救贖和讚美世界的肉身——所有這些情欲感覺都在我們從照片獲得的快感中得到確認。但是，其他不那麼放得開的感情也得到表達。如果形容說，人們患上了攝影強迫症，大概是不會錯的：把經驗本身變成一種觀看方式。最終，擁有一次經驗等同於給這次經驗拍攝一張照片，參與一次公共事件則愈來愈等同於通過照片觀看它。十九世紀最有邏輯的唯美主義者馬拉美（Mallarmé）說，世界上的一切事物的存在，都是為了在一本書裡終結。今天，一切事物的存在，都是為了在一張照片中終結。

透過照片看美國，昏暗地
America, Seen Through
Photography, Darkly

　　當華特・惠特曼（Walt Whitman）凝望文化的民主遠景時，他的視野試圖超越美與醜、重要與瑣碎之間的差別。在他看來，對價值做出任何區分似乎都是奴性或勢利的，除了最慷慨的區分。我們最勇敢、最亢奮的文化革命先知提出偉大的要求，要求率真。他暗示說，任何人只要願意足夠深厚地擁抱現實、擁抱實際美國經驗的包容性和生命力，他就不會為美與醜而苦惱。所有事實，哪怕是卑賤的事實，在惠特曼的美國裡也是熾熱的——惠特曼的美國是完美的空間，被歷史締造成真實；在那裡「當事實自己散發出來時，事實被陣雨般的光簇擁著」。

　　《草葉集》（*Leaves of Grass*）初版（1855）序言中所預示的美國文化大革命沒有爆發，很多人對此感到失望，但沒有人對此感到吃驚。一位偉大的詩人無法單槍匹馬改變道德氣候；哪怕這位詩人有數百萬紅衛兵供他調遣，也依然不容易。就像每一位文化革命的預言家，惠特曼相信他看出藝術正被現實接管，被現實去除神祕化。「從根本上講，合眾國本身就是最偉大的詩篇。」但是當文化革命沒有發生，而那首最偉大的詩篇在帝國時代似乎不及在合眾國時代那麼偉大的時候，只有其他藝術家在認真地對待惠特曼那個民粹主義式的超

越的計畫，那個以民主方式重新評估美與醜、重要與瑣碎的計
畫。美國藝術──尤其是攝影──本身不僅遠遠沒有被現實去
除神祕化，現在反而立志要擔當去除神祕化的任務。

　　在攝影的最初幾十年間，人們期望照片是理想化的影
像。這依然是大多數業餘攝影者的目標，對他們來說一張美的
照片就是一張某人某物看起來很美的照片，例如一個女人、一
個落日。一九一五年，愛德華‧史泰欽[1]拍攝了放在公寓樓走
火通道上的一個牛奶瓶，這是早期的一個例子，表達了一種關
於美的照片的頗不同的觀念。自一九二○年代以來，有抱負的
專業攝影師，那些其作品進入博物館的人，已穩步地離開抒情
性的題材，苦心探索樸素、粗俗以至乏味的素材。最近數十年
來，攝影已在一定程度上成功地為大家修改了對什麼是美和醜
的定義──根據惠特曼提出的原則。如果（用惠特曼的話來
說）「每一確切的物件或狀況或組合或過程都展示一種美」，
那麼挑出某一樣東西稱作美而另一些東西稱作不美就變得膚淺
了。如果「一個人所做所想都是重要的」，那麼把生命中某些
時刻當作重要的而大部分時刻當作瑣碎的，就變得武斷了。[2]

1 愛德華‧史泰欽（Edward Steichen, 1879-1973），盧森堡裔美國攝影師、畫家。
2 以上惠特曼引文均見於《草葉集》初版序言。

　　拍照就是賦予重要性。大概沒有什麼題材是不能美化的；再者，一切照片都有一種固有的傾向，就是把價值賦予被拍攝對象，而這種傾向是絕不可能抑制的。但是，價值本身的意義卻可以更改——如同當代攝影影像的文化中所發生的，這種文化是對惠特曼的信條的戲仿。在前民主文化的大廈裡，被拍攝的人都是名人。在美國經驗的曠野裡，大家都是名人，一如惠特曼懷著熱情羅列和一如沃荷[3]聳聳肩表示不屑。沒有任何時刻比另一個時刻更重要；沒有任何人比另一個人更有趣。

　　由現代美術博物館出版的一本沃克・艾文斯攝影集的題詞，是惠特曼的一段話，它宣告美國攝影最有威望的追求之主題：

　　我不懷疑世界的雄偉和美潛伏於世界的任何微量之中……我不懷疑，瑣碎事物、昆蟲、粗人、奴隸、侏儒、蘆葦、被擯棄的廢物，所包含的遠遠多於我所設想的……[4]

3 沃荷（Andy Warhol, 1928-1987），美國普普藝術家。
4 出自惠特曼《確信》（又譯《信念》），見於《草葉集》一九五六年、一九六〇年版，在後來的欽定版中，「瑣碎事物……」等句被刪去。

　　惠特曼認為自己不是廢除美而是把美普遍化。幾個世代的美國最有才能的攝影師在對瑣碎和粗俗事物的爭論性的追求中，大多數也這樣認為。但是，在第二次世界大戰之後成熟起來的美國攝影師中，這種完整記錄實際美國經驗之無比率真性的惠特曼式授權，卻變味了。在拍攝侏儒時，你沒有得到雄偉和美。你只得到侏儒。

　　從艾爾弗雷德・史帝格力茲於一九〇三年至一九一七年出版的華麗雜誌《攝影作品》（*Camera Work*）所複製和聖化並在他一九〇五年至一九一七年開設於紐約第五大街二九一號的畫廊（最初叫做「攝影分離派小畫廊」（Little Gallery of the Photo-Secession），後來乾脆叫做「二九一」）展出的那些影像開始——雜誌和畫廊構成了惠特曼式識別力的最雄心勃勃的論壇——美國攝影就逐漸從對惠特曼方案的肯定，轉向腐蝕，最後轉向戲仿。在這歷史中，最具啟發性的人物是沃克・艾文斯。他是最後一位根據源自惠特曼情緒高漲的人道主義的基調認真地、自信地工作的偉大攝影師，既總結過去（例如，路易斯・海因[5]所拍攝的令人驚愕的移民和工人的照片），又很大程度上預示此後較冷峻、較粗糙、較荒涼的攝影——例如艾文斯一九三九年至一九四一年以隱蔽相機拍攝的紐約地鐵無名乘

客的那一系列先知先覺的「祕密」照片。但是，艾文斯背棄了
被史帝格力茲及其信徒用來宣傳惠特曼式視域的英雄模式。史
帝格力茲及其信徒自感優越於海因，艾文斯則覺得史帝格力茲
的作品過於附庸風雅。

　　像惠特曼一樣，史帝格力茲不覺得把藝術當作社會認同的
工具，與把藝術家放大為英雄式的、浪漫的、自我表達的自我
之間，有什麼衝突。保羅・羅森菲爾德[6]在他那本絢麗、卓絕
的隨筆集《紐約港》（*Port of New York*, 1924）中，稱讚史帝格
力茲是「生命的偉大肯定者之一。世界上沒有任何平凡、老
套、卑微的事物，不可以被這個操作黑箱和藥液的男人用來完
整地表達自己」。拍攝、從而拯救平凡、老套和卑微的事物，
亦是一種個人表達的巧妙手段。「這位攝影師，」羅森菲爾德
如此形容史帝格力茲，「向物質世界拋出的藝術家之網，比他
之前和他同代的任何人都要寬。」攝影是一種過分強調，是與
物質世界的一種英雄式交合。像海因一樣，艾文斯尋求一種較

5 路易斯・海因（Lewis Hine, 1874-1940），美國攝影師，他把相機當作研究工具
　和社會改革工具。
6 保羅・羅森菲爾德（Paul Rosenfeld, 1890-1946），美國新聞記者，著名音樂評論
　家。

不帶個人感情的肯定，一種高貴的緘默，一種明晰的低調。艾文斯並沒有試圖以他愛拍攝的不帶個人感情的靜物式美國建築外觀和眾多的臥室，或以他在一九三〇年代晚期拍攝的南方佃農的精確人物肖像（收錄在與詹姆斯・艾吉〔James Agee〕合著的《現在讓我們讚美名人》〔*Let Us Now Praise Famous Men*〕）來表達他自己。

　　哪怕沒有英雄式聲調，艾文斯的方案秉承的也依然是惠特曼的方案：抹去美與醜、重要與瑣碎之間的差別。每一個被拍攝的人或物都變成——一張照片；因此在道德上也變成與他拍攝的任何其他照片沒有什麼兩樣。艾文斯的相機所表現的一九三〇年代初波士頓維多利亞時代房子外觀的形式美，與他一九三六年拍攝的阿拉巴馬州城市大街上商廈外觀的形式美是一樣的。但這是一種向上的拉平，而不是向下的拉平。艾文斯想要他的照片「有文化修養、權威、超越」。由於一九三〇年代的道德世界已不再屬於我們，這些形容詞在今天也就沒有什麼可信性。今天誰也不要求攝影有文化修養。誰也無法想像攝影如何能夠權威。誰也無法明白會有任何事物可以超越，更別說一張照片了。

　　惠特曼宣揚移情作用、不協調的和諧、多樣化的同一。他

在不同的序中和詩中一而再地明白提出那令人眩暈的旅程，也即與萬物、與每一個人的心靈交媾——加上感官的結合（當他能夠做到的時候）。這種想向整個世界求歡的渴望，還決定了他的詩歌的形式和音調。惠特曼的詩是一種心靈技術，以反覆吟唱把讀者引入嶄新的存在狀態（為政體上的「新秩序」（new order）設想的一個縮影）；這些詩是有效力的，如同念咒——是傳輸電荷的方式。詩中重複、豪邁的節拍、鬆散的長句和粗野的措詞，是一股源源不絕的世俗式的神明啟示，旨在使讀者的心靈凌空而起，把讀者提升至能夠認同過去和認同美國共同願望的高度。但是這種認同其他美國人的信息，對我們今天的氣質來說是陌生的。

　　惠特曼式對全民族的愛欲擁抱的最後歎息，迴盪在一九五五年由史帝格力茲的同代人、「攝影分離」派共同創辦人愛德華·史泰欽組織的「人類一家」（Family of Man）展覽上，不過這是一次普世化和卸除一切要求的擁抱。這次展覽聚集了來自六十八個國家的兩百七十三位攝影師的五百零三幅照片，據稱是要匯合起來——證明人性是「一體」的，人類是迷

人的生物，儘管有種種缺陷和惡行。照片裡是些不同種族、
年齡、階級和體型的人。其中很多人有著無與倫比的美麗身
體，另一些有美麗臉孔。一如惠特曼促請其詩歌的讀者認同他
和認同美國，史泰欽組織這次展覽也是為了使每位觀眾能夠認
同眾多被描繪的人，以及如果可能的話認同照片中的每一個
人：「世界攝影」的所有公民。

　　要等到十七年後，攝影才再次在現代美術博物館吸引如此
龐大的觀眾：一九七二年舉辦的黛安‧阿巴斯回顧展。在阿巴
斯這次攝影展中，一百一十二幅全部由一人拍攝且全部相似
——即是說，照片裡每個人表情（在一定程度上）都相同——
的照片，製造一種與史泰欽的素材所傳達的令人放心的溫暖截然
相反的感覺。阿巴斯這次展覽沒有外貌討人喜愛的人物，沒有在
做著有人情味的活兒的有代表性的老百姓，而是陳列各種各樣的
怪物和邊緣個案——他們大多數都很醜陋；穿奇裝異服；置身
於陰沉或荒涼的環境——他們都是停下來擺姿勢，且常常坦
蕩、信心十足地凝視觀者。阿巴斯的作品並不邀請觀眾去認同
她所拍攝的被社會遺棄者和愁容苦臉者。人性並非「一體」。

　　阿巴斯的照片傳達了一九七〇年代善意的人們那渴望被擾
亂一下的心靈所響往的反人道主義信息——如同他們在一九五

○年代渴望被濫情的人道主義安撫和轉移注意力。這兩種信息之間的差別，並不像人們想像的那麼大。史泰欽的展覽是上揚，阿巴斯的展覽是下挫，但兩種經驗都同樣排除從歷史角度理解現實。

史泰欽選擇照片時，假設了一種為大家所共有的人類狀況或人類本質。「人類一家」通過標榜要證明每個地方的個人都以同樣的方式出生、工作、歡笑和死去，來否認歷史的決定性重量——真實的和在歷史上根深柢固的差別、不公正和衝突的決定性重量。阿巴斯的照片則通過表明世界上每一個人都是外人、都處於無望的孤立狀態、都在機械而殘缺的身分和關係中動彈不得，來同樣斷然地削弱政治性。史泰欽的集體攝影展的虔誠的抬高和阿巴斯回顧展的冷酷的貶低，都把歷史和政治變成無關宏旨：一個是通過把人類狀況普遍化，把它變成歡樂；另一個是通過把人類狀況原子化，把它變成恐怖。

阿巴斯的攝影最矚目的一面，是她似乎參與了藝術攝影的一項最具活力的志業——聚焦於受害者、聚焦於不幸者——卻沒有一般預期服務於這類計畫的同情心。她的作品展示可憐、可哀和可厭的人，卻不引起任何同情的感受。這些原應被更準確地稱為片面的觀點的照片，卻被譽為率真，被稱讚沒有

引起對被拍攝者的濫情式共鳴。實際上是挑釁公衆，卻被當作是一項道德成就：也即這些照片不允許觀衆與被拍攝者保持距離。更貌似有理的是，阿巴斯的照片——連同它們對恐怖事物的接受——表明一種既忸怩又邪惡的天眞，因爲這種天眞是建基於距離，建基於特權，建基於這樣一種感覺，也即觀衆被要求去看的實際上是*他者*。布紐爾[7]有一次被問到他爲什麼拍電影時回答說，拍電影是爲了「表明這世界並非所有可能的世界中最好的」。阿巴斯拍照則是爲了表明更簡單的東西——存在著另一個世界。

一如既往，那另一個世界就在這個世界裡。阿巴斯公開宣稱只有興趣拍攝「外表奇怪」的人，而她可以就近找到大量這類素材。在到處有易裝舞會和福利旅館的紐約，奇形怪狀的人多的是。阿巴斯還在馬里蘭州一次嘉年華會上拍攝一個人肉針墊[8]、一個帶著一條狗的雌雄同體者、一個紋身男人、一個患白化病的吞劍者；在新澤西州和賓夕法尼亞州拍攝裸體主義者營地；在迪士尼樂園和一個好萊塢攝影場拍攝無人的死寂風景或人造風景；以及在一家名字不詳的精神病院拍攝她最後和最

7 布紐爾（Luis Buñuel, 1900-1983），西班牙電影導演。
8 指人把自己的皮膚當成針墊，把針或針狀物插在皮膚上。

令人不安的一些照片。此外，永遠有日常生活提供無窮盡的怪異——只要你留心去看。相機有能力以這樣的方式去捕捉所謂的正常人，使得他們看上去都不正常。攝影師選擇怪異者，追蹤、取景、顯影、起標題。

「你在街上看見某些人，」阿巴斯寫道，「而你在他們身上看到的基本上是缺陷。」不管阿巴斯在多遠的距離對準其典型的拍攝對象，她的作品堅持不懈的同一性都表明她那配備著相機的感受力可以巧妙地把痛苦、怪誕和精神病賦予任何被拍攝者。其中兩幅照片是哭泣的嬰兒，他們看上去焦躁、瘋狂。根據阿巴斯那種片面的觀看方式的典型標準，酷似某人或與某人有某個共同點，是這些不祥者的通病。可能是在中央公園一起讓阿巴斯拍攝的兩個穿著相同雨衣的女孩（不是姊妹），或出現在幾張照片裡的雙胞胎或三胞胎。很多照片都帶著令人窒息的驚詫指向一個事實，也即兩人形成一對，每一對都是怪異的一對：不管是異性戀者還是同性戀者，黑人還是白人，在老人院還是在初級中學。人們看上去稀奇古怪，是因為他們不穿衣服，例如裸體主義者；或因為他們穿衣服，例如裸體主義者營地那個穿圍裙的女侍應。阿巴斯拍攝的任何人都是怪異者——一名戴著硬草帽、佩著寫有「轟炸河內」的紋章、等待加入支

持戰爭的遊行隊伍的少年；老人舞會的舞王和舞后；一對伸開四肢癱在草坪躺椅上的三十來歲的郊區男女；一名獨自坐在凌亂的臥室裡的寡婦。在〈一名猶太巨人與他的父母在紐約布朗克斯家中，1970 年〉（A Jewish giant at home with his parents in the Bronx, NY, 1970）中，父母活像侏儒，他們的體形之不成比例一如他們那個在低垂的客廳天花板下俯視著他們的巨人兒子。

　　阿巴斯的照片的權威性源自它們那撕裂心靈的題材與它們那平靜、乾巴巴的專注之間的對比。專注的性質——攝影師的專注、被拍攝者對被拍攝的專注——創造了阿巴斯那些毫不忌諱的、沉思的肖像的道德劇場。阿巴斯絕非偷看怪異者和被社會遺棄者，在他們不知不覺時抓拍他們，而是去結識他們，使他們放心——以便他們盡可能平靜和僵硬地擺姿勢讓她拍攝，如同維多利亞時代的名人坐在照相館裡擺姿勢讓茱麗亞·瑪格麗特·卡梅隆拍攝他們的肖像。阿巴斯的照片的神祕性，很大部分在於它們所暗示的被拍攝者在同意被拍攝之後有什麼感覺。觀者不免要問，被拍攝者是那樣看自己的嗎？他們知道他們是多麼怪異嗎？他們看上去好像並不知道。

　　阿巴斯的照片的主題，借用黑格爾莊嚴的標籤來說，就

是「苦惱意識」（unhappy consciousness）[9]。但阿巴斯的「恐怖戲」（Grand Guignol）的人物，大多數似乎並不知道他們是醜陋的。阿巴斯拍攝的人，在不同程度上並未意識或並不知道他們與他們的痛苦、他們的醜陋的關係。這必然限制了可能吸引她去拍攝的恐怖的類型：它排除那些被假定知道自己正在受苦的受苦者，例如事故、戰爭、饑荒和政治迫害的受害者。阿巴斯不可能會去拍攝事故、也即闖入一個人的生命的事件的照片；她專門拍攝慢動作的私生活事故，這些事故大多數自被拍攝者出生以來就一直在進行著。

雖然大多數觀者都準備想像這些地下色情社會的公民和一般怪異者是不快樂的，但實際上這些照片極少顯示情緒上的痛苦。這些偏常者和真正畸形者的照片傳達的並不是他們的痛苦，而是他們的超然和自主。化妝室裡的男扮女裝者、曼哈頓旅館房間裡的墨西哥侏儒、第一○○大街客廳裡的俄羅斯矮人和其他諸如此類的人，大多數都顯得興高采烈、認命、實事求是。痛苦在正常人的肖像中較易辨認：坐在公園長凳上爭吵的老夫婦、在家中與玩具狗合影的紐奧爾良酒吧女侍應、在中央

9 直譯為「不快樂的意識」。

公園手握玩具手榴彈的少年。

　　布拉賽譴責那些試圖趁被拍攝者不留神抓拍他們的攝影師，指攝影師們錯誤地相信被拍攝者會在這時候流露特別的東西。[10] 在被阿巴斯殖民化的世界裡，被拍攝者總是表露自己。沒有決定性的時刻。阿巴斯認為自我表露是一種持續、均勻地分配的過程，這一觀點是保留惠特曼計畫的另一種方式：把所有時刻當作同等重要的時刻。阿巴斯像布拉賽一樣，想要被拍攝者盡可能充分地知道，意識到他們正在參與的行為。她沒有試圖把被拍攝者誘入一個自然或典型的位置，反而是鼓勵他們難看——即是說，擺姿勢。（因而，表露自我即是認同奇怪、古怪和偏離。）僵硬地站著或坐著，使他們看上去像他們自己的形象。

　　阿巴斯的大多數照片都讓被拍攝者直視相機。這往往使他們顯得更古怪，近乎精神錯亂。試比較賈克-亨利‧拉帝格[11]

10 實際上並非錯誤。人們在不知道自己被觀察時，臉上會流露如果他們知道就不會流露出來的表情。假如我們不知道沃克‧艾文斯如何拍攝他的地鐵照片（搭乘紐約地鐵數百個小時，站著，相機的鏡頭藏在寬大衣的兩個鈕釦之間偷窺），照片本身也表明，這些坐著的乘客雖然被近距離和正面拍攝，卻顯然不知道他們正被拍攝；他們的表情是私生活的表情，而不是他們會向相機袒露的表情。——作者註

11 賈克-亨利‧拉帝格（Jacques-Henri Lartigue, 1894-1986），法國攝影師和畫家。

一九一二年拍攝的一個戴羽毛帽和面紗的女人的照片（〈尼斯
的賽馬場〉（Racecourse at Nice）與阿巴斯的〈紐約市第五大
街一個戴面紗的女人，1968 年〉（Woman with a Veil on Fifth
Avenue, NYC, 1968）。除了阿巴斯的被拍攝者典型的醜陋之
外（拉蒂格的被拍攝者則同樣典型地美麗），使阿巴斯照片
裡的婦女顯得怪異的，是她擺姿勢時那種大膽的不拘不束。
假如拉蒂格照片裡那個女人回望，她也可能顯得幾乎同樣怪
異。

　　在肖像攝影的一般語彙中，面對相機表示莊嚴、坦白、揭
示被拍攝者的本質。這就是爲什麼正面拍攝似乎適合儀式照
（例如結婚照、畢業照），但較不適合用做廣告牌上宣傳政治候
選人的照片。（對政治人物來說，大半身像的凝視較爲普遍：
一種升高而不是對抗的凝視，不是暗示與觀者、與現在的關
係，而是暗示與未來的更崇高的抽象關係。）阿巴斯使用的正
面擺姿勢如此醒目，在於她的被拍攝者往往是些我們不會預期
他們會如此樂意如此坦誠地向相機投降的人。因而，在阿巴斯
的照片中，正面還暗示被拍攝者以最生動的方式合作。爲了讓
這些人擺姿勢，攝影師必須取得他們的信任，必須成爲他們的
「朋友」。

也許陶德‧布朗寧[12]的電影《怪胎》（*Freaks*, 1932）中最嚇人的場面，是那個婚宴場面，傻瓜、有鬍鬚的女人、連體雙胞胎、活軀幹唱歌跳舞，歡迎邪惡、正常體形的克婁巴特拉，她剛嫁給易受騙的侏儒英雄。「咱們的人！咱們的人！咱們的人！」當一只表示愛意的杯子從一個口遞到另一個口，繞著餐桌傳了一遍，以便最後由一名興高采烈的侏儒交給想作嘔的新娘時，他們如此呼喊著。阿巴斯也許是用一種過於簡單的觀點看待與怪異者親如兄弟所包含的魅力、偽善和不安。緊接著發現的欣喜而來的，是取得他們的信任的激動，不害怕他們的激動，控制自己的反感的激動。拍攝怪異者「對我來說有一種無比的刺激」，阿巴斯解釋道。「我一向崇拜他們。」

黛安‧阿巴斯的照片早在她一九七一年自殺時，就已在關注攝影的人士中出了名；但是，就像希維亞‧普拉斯[13]一樣，她的攝影在她死後受到的重視，是另一種現象——某種

12 陶德‧布朗寧（Tod Browning, 1880-1962），美國電影演員和導演。
13 希維亞‧普拉斯（Sylvia Plath, 1932-1963），美國自白派女詩人，寫了一批傑作後自殺。

神化。她自殺的事實似乎確保她的作品是真誠的，而不是窺祕；是同情的，而不是冷漠。她的自殺似乎還使那些照片更震撼，彷彿證明那些照片對她一直是危險的。

　　她自己也暗示這種可能性。「一切都這麼精采和奪人心魄。我匍匐著前進，就像他們在戰爭影片中那樣。」雖然攝影通常是在一定距離外做全知式觀看，但確實存在著一種有人因拍照而被殺的場合：就是在拍攝人們互相殘殺的時候。只有戰爭攝影糅合了窺視癖與危險。戰場攝影師無法迴避參與他們要記錄的致命活動；他們甚至穿上軍裝，儘管軍裝上沒有軍銜徽章。（通過攝影）發現生活是「一場真正的肥皂劇」，了解相機是一種侵擾武器，就意味著有傷亡。「我知道有界限，」她寫道。「上帝知道，當軍隊開始向你逼近，你肯定會有那種強烈感覺，感覺你絕對有可能被殺。」阿巴斯這席話事後回顧起來，確實描述了一種陣亡：越過了某個界限，她在一次精神伏擊中倒斃，成為她自己的率真和好奇的受害者。

　　在舊式的藝術家浪漫傳奇中，任何有膽量在地獄裡度過一季的人，都要冒著不能活著出來或回來時心靈受損的風險。十九世紀末和二十世紀初法國文學的英雄式先鋒主義提供了一座無法活著從地獄之旅回來的令人難忘的藝術家萬神殿。不

過，一位攝影師的活動與一位作家的活動之間依然存在著巨大
差別，前者永遠是自己選擇的，後者則未必。作家有權使、也
許是覺得必須使自己的痛苦發出聲音——不管怎樣，那痛苦是
你自己的財產。攝影師主動去物色他人的痛苦。

　　因此，阿巴斯的照片中歸根結柢最令人不安的，絕非照片
中的人物，而是那使人印象愈來愈強烈的攝影師的意識：感到
照片所呈現的正是一種私人視域，某種主動的東西。阿巴斯不
是一位深入自己內部去挖掘自己的痛苦的詩人，而是一位冒險
出門，進入世界去收集痛苦的影像的攝影師。而關於被找來而
不是被感受到的痛苦，也許有一種不那麼明顯的解釋。按威
廉・赫許[14]的說法，受虐狂者對痛苦的興趣不是源自對痛苦的
愛，而是源自希望通過痛苦的手段來獲得強烈的刺激；那些被
情感缺失或感覺缺失摧殘的人寧願選擇痛苦僅僅是因為痛苦總
比完全沒有感覺好。但人們尋求痛苦尚有另一種與赫許截然相
反的、似乎也是恰當的解釋：也即他們尋求痛苦不是為了感受
更多痛苦，而是為了感受更少。

　　觀看阿巴斯的照片無可否認是一種折磨，而只要是一種折

14 威廉・赫許（Wilhelm Reich, 1897-1957），奧地利精神病學家和心理分析家。

磨，它們就是現時在老於世故的都市人中流行的那種藝術所獨有的：做為執拗地接受艱難的考驗的藝術。她的照片提供一個場合去證明可以不必受驚地面對生命的恐怖。只要攝影師不得不對她自己說一聲「好，我可以接受它」，觀者也就被邀請去作同樣的宣稱。

　　阿巴斯的作品是資本主義國家高雅藝術的一個主流趨勢的一個好例子：壓抑──或至少減弱──道德和感覺的噁心。現代藝術大部分專心於降低可怖的東西的門檻。藝術通過使我們習慣以前我們因太震撼、太痛苦和太難堪而不敢目睹或耳聞的事情，來改變道德──也即在那些什麼是和什麼不是感情上和本能上不可忍受的東西之間劃了一條模糊的界線的心理習慣和公共約束。這種對噁心的逐步壓抑，確實使我們更接近一種較表面的真相──也即藝術和道德所建構的禁忌的武斷性。但是我們這種對（流動或靜止的）影像和印刷品中日益奇形怪狀的東西的接受能力，是要付出高昂代價的。長遠而言，它的作用不是解放自我而是削弱自我：這是一種對恐怖的東西的偽熟悉，它增強異化，削弱人們在真實生活中做出反應的能力。人們第一次看今天街坊放映的色情電影或今夜電視播出的暴行影像時的感覺，其情形與他們第一次看阿巴斯的照片並無太大差

別。

這些照片使人覺得同情的反應無關宏旨。重要的是不要覺得有什麼不妥，是要能夠鎮靜地面對恐怖。但是，這種沒有（主要是）同情的印象，是一種現代的倫理建構：不是硬心腸，肯定也不是犬儒，而僅僅是（或假裝）天眞。對眼前那夢魘似的痛苦的現實，阿巴斯使用諸如「太棒了」、「有趣」、「難以置信」、「妙極了」、「刺激」這類形容詞——那種孩子般驚奇的普普心態。相機——從她刻意塑造的攝影師努力探索的天眞形象看——是一個捕捉一切、引誘被拍攝者暴露他們的祕密和擴大經驗的裝置。按阿巴斯的話說，給人拍照就必須「殘忍」、「卑鄙」。重要的是不眨眼。

「攝影就是一張許可證，可以去我想去的任何地方，做我想做的任何事情，」阿巴斯寫道。相機是某種護照，它抹掉道德邊界和社會禁忌，使攝影師免除對被拍攝者的任何責任。拍攝別人的照片的整個要害，在於你不是在介入他們的生活，而只是在訪問他們。攝影師是超級旅行家，是人類學家的延伸，訪問原居民，帶回他們那異國情調的行為舉止和奇裝異服。攝影師總是試圖把新的經驗殖民化或尋找新的方式去看熟悉的題材——與無聊做鬥爭。因為無聊只是著迷的反面罷

了：兩者都依賴置身局外而非局內，且這方引向另一方。「中國人有一種說法，你得穿過無聊才進入著迷，」阿巴斯說。她拍攝一個令人驚駭的地下社會（和一個荒涼、人工的特權社會），但她並不打算進入那些社會的居民經歷的恐怖。他們依然是異國情調的，因而是「棒極了」的。她的觀點永遠來自局外。

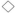

「我對拍攝那些大家都知道的人甚至大家都知道的題材完全提不起勁，」阿巴斯寫道。「只有我幾乎從未聽聞過的，才使我著迷。」不管有缺陷者和醜陋者怎樣吸引阿巴斯，她都從未想過要拍攝孕婦服用鎮靜劑造成的無肢畸嬰或凝固汽油彈受害者——公共恐怖、引起傷感或倫理聯想的畸形者。阿巴斯對倫理新聞學並不感興趣。她選擇可以使她相信是現成的、到處亂扔亂放的不帶任何價值的題材。必須是沒有歷史背景的題材，必須是私人而非公共病理學的，必須是祕密生活而非公開生活的，她才會去拍攝。

對阿巴斯而言，相機就是要拍攝不為人知曉的。但不為誰知曉呢？不為某個受保護、某個在道德主義反應和審慎反應方

面訓練有素的人所知曉。就像另一位對畸形和四肢不全著迷
的藝術家納旦尼爾・韋斯特[15]一樣，阿巴斯出身於一個能言善
辯、對健康過分關注、動輒憤憤不平的富裕猶太家庭，少數群
體的性趣味遠在她的意識門檻之外，冒險則被當作另一種異族
人的瘋狂而加以鄙視。「我小時候感到痛苦的一件事，」阿巴
斯寫道，「是我從來沒有處於逆境的感覺。我被禁閉在一種不
現實感之內⋯⋯那種豁免感是痛苦的，儘管聽起來荒唐可笑。」
韋斯特同樣感到這種不舒服，遂於一九二七年在曼哈頓一家
下等旅館找到一份當夜間職員的工作。阿巴斯獲取經驗的方
式，以及由此而獲取現實感的方式，是相機。所謂經驗，如果
不是物質逆境，至少也是心理逆境──那種沉浸於不可被美化
的經驗時的震撼，那種與禁忌、變態、邪惡的相遇。

　　阿巴斯對怪異者的興趣表達了這樣一種願望，也即要侵犯
她自己的無辜、要破壞她自己的特權感、要發洩她對自己的安
逸的不滿。一九三〇年代除了韋斯特外，找不到幾個這類窘迫
的例子。這種感受力，在一九四五年至一九五五年達到成年的
有教養的中產階級子弟中較爲典型──而這正是一種在一九六

15 納旦尼爾・韋斯特（Nathanael West, 1903-1940），美國作家，著有《寂寞芳心
　小姐》和《蝗蟲之日》等。

〇年代流行的感受力。

　　阿巴斯拍攝嚴肅作品的十年，剛好碰上六〇年代，而且也正是六〇年代的重要組成部分。在這十年，怪異者公開亮相，成為一種安全的、受認可的藝術題材。在一九三〇年代懷著痛苦對待的事情 —— 例如在《寂寞芳心小姐》（*Miss Lonelyhearts*）和《蝗蟲之日》（*The Day of the Locust*）中 —— 在一九六〇年代受到以徹底的冷面孔對待，或受到以饒有興味對待（在費里尼、阿拉巴爾、尤杜洛斯基[16]的電影裡，在地下漫畫裡，在搖滾樂演出裡）。六〇年代初，科尼島生意興隆的「畸形人表演」被取締；當局受到壓力，被要求清理時代廣場那些男扮女裝者和男妓的地盤，以便建造摩天大樓。隨著這些偏常的地下社會的居民被逐出他們的限制區 —— 因不得體、公害、下流或僅僅是無利可圖而被禁止 —— 他們愈來愈做為藝術題材滲入意識，獲得了擴散帶來的某種合法性和隱喻意義上的親近性，後者實際上製造更大距離。

　　還有誰比像阿巴斯這樣的人更能夠欣賞怪異者的真味

16 費里尼（Federico Fellini, 1920-1993），義大利著名電影導演；費南度‧阿拉巴爾（Fernando Arrabal, 1932-），西班牙電影導演；亞歷山卓‧尤杜洛斯基（Alexandro Jodorowsky, 1929-），俄裔導演，曾先後入墨西哥籍和法國籍。

呢，她的本職是時裝攝影師——給難以消除的出身、階級和身體外表的不平等戴上面具的化妝謊言的製造者。與當了很多年商業美術家的沃荷不同，阿巴斯不是爲了推廣和哄騙她一直在當學徒的時裝美學而從事嚴肅攝影的，而是完全背棄時裝美學。阿巴斯的作品是反應性的——對溫文爾雅、對被認可的東西的反應。她習慣於說操他媽的《時尚》（*Vogue*）、操他媽的時裝、操他媽的俏麗玩藝兒。這種挑戰以兩種並非完全不能兼容的形式的面目出現。一種是反叛猶太人過度發展的道德感受力。另一種是反叛成功人士的世界，儘管這種反叛本身也是高度道德主義的。道德主義者的顛覆是把生命視爲失敗，以此做爲把生命視爲成功的解毒劑。審美家的顛覆是把生命視爲恐怖表演，以此做爲把生命視爲沉悶的解毒劑，而六〇年代是特別把這種審美家的顛覆擁爲己有的年代。

　　阿巴斯的作品大多數都不出沃荷的美學範圍，即是說，根據與無聊和怪異這兩極的關係來定義自身；但它們沒有沃荷的風格。阿巴斯既沒有沃荷的自戀和宣傳天賦，也沒有沃荷用來使自己遠離怪異者的那種自我保護的無動於衷，也沒有他的濫情。來自工人階級家庭的沃荷不大可能對成功感到任何矛盾，而成功卻使六〇年代的猶太中上層階級的兒童感到苦

惱。對像沃荷（以及他那幫人中的實際上每一個人）這樣一個做為天主教徒長大的人來說，對邪惡的著迷要比一個來自猶太背景的人真實多了。與沃荷相比，阿巴斯似乎矚目地脆弱、無辜──肯定也更悲觀。她那但丁式的城市（還有郊區）視域絕無反諷的餘地。雖然阿巴斯大部分素材與譬如沃荷在《雀西女郎》（*Chelsea Girls*, 1966）[17]中描述的相同，但她的照片從不玩恐怖、不拿恐怖來逗樂；它們沒有提供嘲弄的空間，也不可能覺得怪異者惹人愛，像沃荷和保羅‧莫里西[18]的電影所表現的那樣。對阿巴斯來說，怪異者和美國中產階級同樣充滿異國情調：一名走在支持戰爭的遊行隊伍中的少年和一名萊維敦（Levittown）[19]主婦都像侏儒和人妖一樣是異族；中下層居民的郊區如同時代廣場、瘋人院和同性戀酒吧一樣遙遠。阿巴斯的作品表達她對公共的（她所體驗的公共的）、規範的、安全的、有保證的──和無聊的──東西的唾棄和對私人的、隱藏的、醜陋的、危險的和迷人的東西的偏愛。這些對比，如今看來近乎別趣。安全的東西已不再壟斷公共影像。怪異者已不再

17《雀西女郎》是沃荷和莫里西拍攝的一部電影。
18 保羅‧莫里西（Paul Morrissey, 1938-），美國電影導演。
19 紐約市郊區。

是難以進入的私人地帶。怪誕者、性方面不光彩者和感情空虛者，每天都見諸於報攤、電視、地鐵。霍布斯式[20]的男子搶眼地在大街上漫遊，頭髮閃亮。

◇

　　這是一種大家熟悉的現代主義的老練——取難看、天真、誠摯，捨高雅藝術和高雅商業的油滑和人工——阿巴斯說她感到最親近的攝影師，是維基[21]。維基鏡頭下的犯罪和意外事故受害者的殘暴照片，是一九四〇年代小報的主食。維基的照片確實是擾人的，他的感受力是都市的，但他與阿巴斯的作品的相似性僅此而已。不管阿巴斯多麼急於想棄絕老練攝影的標準元素例如構圖，她都不是不老練的。她拍照也絕無新聞攝影的動機。阿巴斯的照片中那些乍看像新聞攝影、甚至像聳人聽聞的東西，反而使它們置身於超現實主義藝術的主流傳統——嗜好古怪、公開承認對題材不帶喜惡、宣稱一切題材無非是**信手拈來**。

20 霍布斯（Thomas Hobbes, 1588-1679），英國哲學家。在現代英語中，霍布斯式指一種無節制、自私和不文明的競爭環境。

21 維基（Weegee，原名 Authur Fellig, 1899-1968），美國攝影師和新聞攝影記者，以其黑白對比強烈的街頭攝影著名。

「我選擇一個題材絕不是因為當我想起它時它對我有什麼意義，」阿巴斯寫道，儼然是在忠實地闡述超現實主義的虛張聲勢。觀者被假設不會去對她所拍攝的人物下判斷。我們當然會下判斷。阿巴斯的題材的範圍本身，就構成一種判斷。其鏡頭下的人物與阿巴斯感興趣的人物相似的布拉賽——可參看他一九三二年拍攝的〈珠寶小姐〉（La Môme Bijou）——也拍攝溫柔的城市風景、著名藝術家的肖像。路易斯‧海因的〈精神病院，新澤西，一九二四年〉（Mental Institution, New Jersey, 1924）亦可以是一幅阿巴斯後期照片（除了那對在草地上擺姿勢的蒙古兒童是側面而非正面）；沃克‧艾文斯一九四六年拍攝的芝加哥街頭肖像，其素材也與阿巴斯如出一轍，還有羅伯特‧法蘭克[22]的很多照片也屬這一類。不同的是，海因、布拉賽、艾文斯和法蘭克所拍攝的其他題材、其他情感的廣度。阿巴斯是最有限意義上的**攝影作者**，在攝影史上是一個特殊個案，就像喬治‧莫蘭迪[23]在歐洲現代繪畫史上一樣特殊，後者用半個世紀的時間專心畫有關瓶子的靜物畫。她不像大多數雄心勃勃的攝影師那樣把賭注全部押在題材上——連一點兒也

22 羅伯特‧法蘭克（Robert Frank, 1924-），美國當代重要攝影師，生於蘇黎世。
23 喬治‧莫蘭迪（Giorgio Morandi, 1890-1964），擅畫靜物的義大利畫家。

不。相反，她所有的拍攝對象都是等同的。而把怪異者、瘋子、市郊主婦與裸體主義者等同起來，是非常強烈的判斷，這判斷與一種爲眾多有教養的美國左派所認同的可辨識的政治情緒不謀而合。阿巴斯鏡頭下的人物，無非是同一個家族的成員，同一個村子的居民。只是，碰巧這個白癡村是美國。她不是展示不同事物之間的同一性（惠特曼的民主遠景），而是每一個人看上去都一樣。

　　緊接著對美國懷著較樂觀的希望而來的，是對經驗的一種痛苦、悲哀的擁抱。美國的攝影方案中，有一種特別的憂傷。但這種憂傷早已潛伏在惠特曼式的肯定的鼎盛期，一如史帝格力茲和他的「攝影分離」派圈子的作品中所表現的。誓要以相機拯救世界的史帝格力茲，依然被現代物質文明所震撼。他在一九一〇年代以一種近乎堂吉訶德式的精神——相機／長矛對摩天大樓／風車——拍攝紐約。保羅・羅森菲爾德形容史帝格力茲的努力是一種「持久的肯定」。惠特曼式的胃口已變得虔誠：這位攝影師現在拍攝現實了。必須用相機來展示那種「被叫做合眾國的無聊而令人驚奇的不透明性」的圖案。

　　顯然，隨著美國在第一次世界大戰後更大膽地投身於大企業和消費主義，一種被對美國的懷疑——哪怕是在最樂觀的時

候——所腐蝕的使命，注定要很快地洩氣。不像史帝格力茲那麼自我和那麼有魅力的攝影師們逐漸放棄鬥爭。他們也許會繼續實踐惠特曼鼓動的原子論視覺速記法。但是，若沒有惠特曼那種亢奮的綜合能力，他們記錄的只能是不連貫、破碎、孤寂、貪婪、乏味。用羅森菲爾德的話說，想以攝影來挑戰物質主義文明的史帝格力茲是「這樣一個人，他相信某處存在著一個崇尚精神的美國，相信美國不是西方的墳墓」。法蘭克和阿巴斯以及他們很多同代人和後輩的不言明的意圖，是要證明美國正是西方的墳墓。

　　自攝影脫離惠特曼式的肯定以來——自攝影停止相信照片可以追求有文化修養、權威、超越以來——最好的美國攝影（還有美國文化的其他很多方面）已沉溺於超現實主義的安慰，而美國也被發現是典型的超現實主義國度。顯然，把美國說成只是一場畸形人演出，一個荒原——這是把現實簡化為超現實的做法所特有的廉價悲觀主義——未免太方便了。但美國對救贖和天譴這些神話的偏愛，依舊是我們民族文化中最具激發力、最具引誘力的方面之一。惠特曼那個被搞臭的文化革命之夢留給我們的，是一些紙上幽影[24]和一個眼尖、舌巧的絕望方案。

24 指照片。

憂傷的物件
Melancholy Objects

　　攝影擁有一項並不吸引人的聲譽，也即它是摹仿性的藝術中最現實因而是最表面的。事實上，它是唯一能夠把超現實主義百年間宣稱要接管現代感受力的堂皇威脅兌現的藝術，而大多數優良選手則在這場競爭中被淘汰出局。

　　繪畫一開始就處於劣勢，因爲它是一門美術，每一製品都是獨特、手工的原創作。另一個不利條件是那些通常被歸入超現實主義正典的畫家的極其精湛的技巧，他們都很少把畫布想像成造型藝術以外的東西。他們的畫作看上去都是精心計算地優美、自鳴得意地出色，以及非辨證的。他們與超現實主義關於抹掉藝術與所謂生活之間、對象與活動之間、意圖與不經意之間、專業與業餘之間、高貴與俗豔之間、精湛技巧與誤打誤撞之間的界線這一受爭議的理念保持遙遠、謹愼的距離。結果是繪畫中的超現實主義差不多等於是一個寒酸地堆砌起來的夢幻世界的內容：若干風趣的幻想，但主要是些夢遺和廣場恐懼症式的夢魘。（只有當那自由意志論的辭令幫了傑克遜・波洛克[1]等人一小把，將他們推入一種新的不拘一格的抽象性時，超現實主義給予畫家們的授權似乎才最終有了廣泛的創造性

1 傑克遜・波洛克（Jackson Pollock, 1912-1956），美國畫家，抽象表現主義的代表人物。

的意義。）詩歌──早期超現實主義者特別用心的另一門藝術
──也產生了差不多同樣令人失望的結果。超現實主義真正發
揮所長的藝術領域，是散文虛構作品（主要在內容方面，但在
主題上要比繪畫所取得的豐富得多，也複雜得多）、戲劇、裝
配藝術，以及──最成功的──攝影。

　　然而，攝影成為唯一屬於本土性的超現實藝術，並不意味
著它分擔正牌超現實主義運動的命運。相反。那些有意識地受
超現實主義影響的攝影師（很多是前畫家），如今幾乎像十九
世紀那些複製美術作品之外觀的「畫意」派攝影師一樣沒有什
麼價值。就連一九二〇年代那些最可愛的*意外收穫*──曼·
雷[2]的過度曝光照片和雷式圖像（Rayographs）[3]、拉斯洛·莫霍
里-納吉[4]的光影圖像、布拉加利亞[5]的多次曝光照片、約翰·
哈特菲爾德[6]和亞歷山大·羅德欽科[7]的合成照片──在攝影史

2 曼·雷（Man Ray, 1890-1976），美國藝術家，以其前衛攝影著稱。

3 這是曼·雷對光影圖像（photograms）的稱呼。

4 拉斯洛·莫霍里-納吉（László Moholy-Nagy, 1895-1946），匈牙利畫家和攝影師。

5 布拉加利亞（Anton Bragaglia, 1890-1960），義大利攝影師。

6 約翰·哈特菲爾德（John Heartfield, 1891-1968），美籍德國攝影師，原名 Helmut Herzfeld。

7 亞歷山大·羅德欽科（Alexander Rodchenko, 1891-1956），俄羅斯雕塑家和攝影師。

上亦被視作邊緣成果。那些致力於突破照片中被他們認爲是膚淺的現實主義的攝影師們，都是那些最狹窄地傳達攝影的超現實主義資產的人。隨著超現實主義的各種幻想和道具之保留劇目迅速地融入一九三〇年代的高級時裝業，超現實主義留給攝影的遺產似乎變得微不足道，超現實主義攝影主要提供一種矯飾的肖像攝影風格，其特點是使用其他藝術尤其是繪畫、戲劇和廣告中的超現實主義所採納的同一類慣常的裝飾手法。攝影活動的主流已證明超現實主義操控或把現實戲劇化是不必要的，如果不是實際上多餘的。超現實主義隱藏在攝影企業的中心：在創造一個複製的世界中，在創造一個比我們用自然眼光所見的現實更狹窄但更富戲劇性的二度現實中。愈少修改，愈少明顯的技巧、愈稚拙——照片就愈有可能變得權威。

超現實主義總是追求意外的事件，歡迎未經邀請的情景，恭維無序的場面。還有比一個實際上自我生成且不費吹灰之力的物件更超現實的嗎？一個其美、其奇異的暴露、其情感重量隨時會被任何可能降臨的意外事件所加強的物件？攝影最能展示如何並置一部縫紉機和一把傘，這兩樣東西的邂逅曾被一位偉大的超現實主義詩人驚呼爲美的縮影。

與前民主時代的美術作品不同，照片似乎並不對藝術家的

意圖承擔義務。它們的存在反而主要受惠於攝影師與被拍攝對象之間的鬆散的合作（半魔術、半意外的合作）——由一部愈來愈簡單和自動化的機器協調，這機器永不疲倦，就連興之所至的時候也能產生有趣且絕不會完全錯的結果。（第一部柯達相機一八八八年的推銷廣告是：「你按快門，其餘我們來做。」購買者獲保證照片「絕不會出錯」。）在攝影的童話故事中，神奇箱子保證正確，杜絕錯誤，補償無經驗者，獎賞無知者。

　　這個神話，曾在一部攝於一九二八年的默片《攝影師》（*The Cameraman*）中被溫柔地戲仿。在電影裡，傻乎乎、愛做白日夢的巴斯特・基頓[8]徒然地擺弄那部破舊的機器，每當他架起三腳架，他總要破門砸窗，卻拍不出一個像樣的畫面，然而他最後還是無意中拍到一些了不起的鏡頭（一輯紐約唐人街幫會戰爭的獨家新聞影片）。有時候是主人公的寵物猴給攝影機裝膠捲和操作攝影機。

8 巴斯特・基頓（Buster Keaton, 1895-1966），美國默片演員和導演。

　　超現實主義的激進分子的錯誤在於想像超現實是某種普遍性的東西，即是說，是一個心理學的問題，而實際上它卻是最地方、最種族、最受階級約束、最過時的東西。是以，最早的超現實主義照片出現於一八五○年代，攝影師們首次徘徊於倫敦、巴黎和紐約街頭，尋找他們心目中不擺姿勢的生活截面。這些具體的、特殊的、軼事式的（只是軼事已被抹掉）照片──流逝的時光的瞬間、消失的習俗的瞬間──如今在我們看來，似乎比任何被疊印、曬印不足、中途曝光（solarization）[9]和諸如此類的技術處理過的抽象和詩意的照片更超現實。超現實主義者相信他們追求的影像來自無意識，而做為忠實的佛洛伊德主義者他們假設這些影像的內容是永久和普遍的，這使他們誤解了最驚心動魄地動人、非理性、牢不可破、神祕的東西──時間本身。把照片變得超現實的，不是別的，而是照片做為來自過去的信息這無可辯駁的感染力，以及照片對社會地位作出種種提示時的具體性。

　　超現實主義是一種中產階級的不滿；超現實主義的激進主義者們把它普遍化，恰恰表明它是一種典型的中產階級藝

9 又譯負感現象、負感作用。

術。做為一種渴望成為政治主張的美學，超現實主義選擇劣勢，選擇反建制的現實或非官方的現實的權利。但超現實主義美學一味奉承的聾人聽聞，通常只是一些被中產階級社會秩序所遮蔽的淺顯的神祕：性與貧困。早期超現實主義者把愛欲置於受禁忌的現實的峰頂，並尋求恢復這一受禁忌的現實，但愛欲本身是社會地位的神祕性的一部分。雖然下層社會與貴族階層似乎在天秤的兩個極端恣意繁衍，但是它們都被視為天生的放蕩不羈者，而中產者則必須艱苦地發動他們的性革命。階級是最高深的神祕：富人和有權勢者的耗之不盡的魅力，窮人和被社會遺棄者的謎似的墮落。

　　把現實視為異國情調的獵物，讓帶相機的孜孜不倦的獵手來追蹤和捕捉，這種觀點從一開始就影響了攝影，也是超現實主義者的反文化與中產階級的社會冒險主義的交匯點的標誌。攝影一直對上層社會和低層社會著迷不已。紀錄片導演（不同於帶攝影機的諂媚者）更喜歡後者。一百多年來，攝影師們一直都周旋在被壓迫者周圍、守候在暴力現場——懷著一顆引人注目的良心。社會悲慘鼓舞這些生活舒適者，使他們有了拍照的迫切感——而這是最溫柔的捕食行為——以便記錄一個隱蔽的現實，即是說，對他們而言隱蔽的現實。

　　無所不在的攝影師帶著好奇、超脫、專業主義來觀看他人
的現實，操作起來就如同這種活動超越階級利益似的，如同該
活動的視角是放諸四海而皆準似的。事實上，攝影首先是做為
中產階級閒逛者（flâneur）的眼睛的延伸而發揮其功能的，閒
逛者的感受力是如此準確地被波特萊爾[10]描述過。攝影師是偵
察、跟蹤、巡遊城市地獄的孤獨漫步者的武裝版，這位窺視狂
式的逛蕩者發現城市是一種由眾多驕奢淫逸的極端所構成的風
景。閒逛者是深諳觀看之樂的行家，是移情的鑑賞者，在他眼
中世界是「如畫」的。波特萊爾的閒逛者的發現，以多種方式
體現於保羅・馬丁[11]抓拍的一八九〇年代的倫敦街頭及海邊景
象和阿諾德・根特[12]抓拍的舊金山唐人街景象（兩人都是用隱
蔽照相機偷拍）、尤金・阿杰鏡頭下的薄暮時分巴黎寒酸的街
頭和各個衰微的行業、布拉賽的攝影集《夜間巴黎》（*Paris de
nuit*, 1933）所描繪的性與孤獨的戲劇性場面、維基的《赤裸
城市》（*Naked City*, 1945）中被當作災難劇場的城市形象。吸

10 波特萊爾（Charles Baudelair, 1821-1867），法國詩人。

11 保羅・馬丁（Paul Martin, 1864-1944），英國攝影師。

12 阿諾德・根特（Arnold Genthe, 1869-1942），生於德國的攝影師，以其拍攝舊
　金山唐人街和一九〇六年舊金山大地震的照片聞名。

引閒逛者的，不是城市的各種官方現實，而是其污穢的黑暗角落，其受忽略的人口——一種非官方現實，它隱藏在中產階級生活表面的背後。攝影師「擒拿」這種現實，如同偵探擒拿一名罪犯。

　　回到《攝影師》：貧窮華人之間的幫會戰爭是一個理想的題材。它是徹頭徹尾的異國情調，因此值得拍攝。確保主角所拍攝的電影獲得成功的因素之一，是他完全不理解他的拍攝對象。（一如巴斯特‧基頓扮演的這個角色所表明的，他甚至不理解自己的生命危在旦夕。）永久的超現實題材，用雅各‧里斯一八九○年出版的紐約窮人攝影集那個天真地直露的書名來說，就是《另一半人怎樣生活》（*How the Other Half Lives*）。把攝影設想為社會紀實，是那種被稱作人道主義的、本質上是中產階級的態度的一件工具，這種態度既熱忱又剛好可以忍受，既好奇又淡漠——把貧民窟視作最迷人的裝飾。當代攝影師不用說已學會固守位置和限制題材。我們看到的不是「另一半」那種大膽放肆，而是譬如《東一百街》（*East 100th Street*，布魯斯‧戴維森[13]一九七○年出版的哈林區攝影集）。

13 布魯斯‧戴維森（Bruce Davidson,1933- ），美國攝影師。

其正當性沒變，依然是拍照服務於一個高尚的目標：揭示被隱蔽的真相，保存正在消失的過去。（不僅如此，隱蔽的真相還常常被等同於正在消失的過去。在一八七四年至一八八六年，富足的倫敦人可以定期捐款給「舊倫敦遺跡攝影協會」〔Relics of Old London〕。）

　　攝影師最初是以捕捉城市感性的藝術家的身分亮相的，但他們很快就意識到大自然也像城市一樣充滿異國情調，鄉下人跟城市貧民窟居民一樣賞心悅目。一八九七年，來自伯明罕的富裕工業家和保守派議員班傑明·史東爵士[14] 創辦「全國攝影記錄協會」（National Photographic Record Association），旨在記錄日漸衰微的傳統英國儀式和農村節慶。「每個村子，」史東寫道，「都有其歷史，也許可通過攝影來加以保存。」對像書呆子氣的朱塞佩·普利莫里伯爵[15] 這樣一位出身名門的十九世紀末的攝影師來說，底層的街頭生活至少像他所屬的貴族階級的消遣一樣有趣：不妨比較一下普利莫里拍攝的維克多·伊曼紐國王 [16] 的婚禮照片與他拍攝的那不勒斯窮人的照片。

14 班傑明·史東爵士（Sir Benjamin Stone, 1838-1914），英國業餘攝影師。
15 朱塞佩·普利莫里伯爵（Count Giuseppe Primoli, 1851-1927），義大利攝影師，
　　曾把其全部藝術收藏品捐獻給羅馬市。

若想把題材限制在攝影師自己的家庭和階級的稀奇古怪的習慣，就需要一位天才的攝影師，且碰巧是一個小孩，在他眼中社會是靜止的，例如賈克-亨利・拉帝格。但從根本上說，相機把每個人變成別人的現實中的遊客，最終變成自己的現實中的遊客。

也許，這種持續向下望的最早的楷模，是英國旅行家和攝影師約翰・湯姆森[17]的《倫敦街頭生活》（*Street Life in London*, 1877-1878）收錄的三十六幅照片。但是每位擅長拍攝窮人的攝影師，都拍攝了更多範圍更廣泛、使現實充滿異國情調的照片。湯姆森本人在這方面也樹立一個典範。在他把鏡頭轉向自己的國家的窮人之前，他已到過域外接觸異教徒，這次旅程為他留下了四卷本的《中國及其人民圖集》（*Illustrations of China and Its People*, 1873-1874）。而在出版了倫敦街頭窮人生活的攝影集之後，他又把鏡頭轉向倫敦富人的戶內生活：正是湯姆森在一八八〇年前後成為家庭肖像攝影的先驅。

16 維克多・伊曼紐國王（King Victor Emmanuel, 1820-1878），義大利國王，也是統一的義大利的第一位國王。

17 約翰・湯姆森（John Thomson, 1837-1921），維多利亞時代蘇格蘭先驅攝影師、地理學家和旅行家。

　　從一開始，專業攝影一般都意味著更廣泛的跨階級旅行，大多數攝影師都把社會慘況的調查與名人肖像或商品（高級時裝、廣告）或裸體像結合起來。二十世紀許多楷模式攝影師的生涯（像愛德華・史泰欽、比爾・布蘭特[18]、亨利・卡蒂埃–布列松[19]、理查・艾維頓[20]）都在發展過程中突然出現題材的轉變，既有社會層面上的，也有倫理意義上的。也許，最具戲劇性的斷裂，是比爾・布蘭特的戰前作品與戰後作品。從記錄大蕭條時期英國北部的邊遢狀況的那些冷峻的照片，到最近數十年來那些風格化的名人肖像和半抽象的裸照，確實好像是經歷了一次漫長旅程。但是，在這些對比中，並沒有什麼特異之處，也許甚至算不上前後不連貫。在破爛不堪的現實與衣香鬢影的現實之間旅行，是攝影企業的核心動力的一部分，除非攝影師私下深陷於某種極端地自私的癡迷（例如路易斯・卡洛爾[21]對小女孩的癡迷，或黛安・阿巴斯對萬聖節前夕的人群的癡迷）。

18 比爾・布蘭特（Bill Brandt, 1904-1983），英國著名攝影師和攝影記者。

19 亨利・卡蒂埃–布列松（Henri Cartier-Bresson, 1908-2004），法國攝影師，以紀實攝影聞名。

20 理查・艾維頓（Richard Avedon, 1923-2004），美國攝影師。

21 路易斯・卡洛爾（Lewis Carroll, 1832-1898），英國兒童文學作家和攝影師。

　　貧困並不比富裕更超現實；一具衣衫襤褸的身體並不比一個盛裝出席舞會的王子或一具純潔無瑕的裸體更超現實。超現實的，是照片所施加——和跨越——的距離：社會距離和時間距離。從中產階級的攝影角度看，名人就像賤民一樣詭祕。攝影師並不需要對他們已定型的素材採取反諷、聰明的態度。懷著虔誠、尊敬的好奇，也可以做得同樣出色，尤其是在處理最普通的題材時。

　　再也沒有比譬如艾維頓的精微與吉塔・卡雷爾[22]的作品更南轅北轍的了，後者是匈牙利裔攝影師，專門拍攝墨索里尼時代的名人。但她的肖像攝影如今看起來，其怪異一點不亞於艾維頓的，而且要比塞西爾・比頓[23]在同一時期那些受超現實主義者影響的照片超現實得多。比頓通過把其對象——例如一九二七年拍攝的伊蒂絲・西特韋爾[24]和一九三六年拍攝的科克托[25]照片——嵌入花哨、奢華的裝飾，因而把他們變成過於明顯的、不能使人信服的肖像。但是，卡雷爾配合她的義

22 吉塔・卡雷爾（Ghitta Carell, 1899-1972），匈牙利裔攝影師。
23 塞西爾・比頓（Cecil Beaton, 1904-1980），英國時裝和肖像攝影師。
24 伊蒂絲・西特韋爾（Edith Sitwell, 1887-1964），英國女詩人和批評家。
25 科克托（Jean Cocteau, 1889-1963），法國畫家和作家。

大利將軍、貴族和演員的願望，使他們看上去恬靜、鎮定、
有魅力，她這種天眞的共謀反倒無情、準確地暴露了他們的
眞相。攝影師的敬畏使他們變得有趣；時間則使他們變得無
害，簡直太有人情了。

　　有些攝影師以科學家自居，另一些以道德家自居。科學家
建立世界的庫存，道德家專注於棘手的問題。攝影做爲科學
的一個例子是奧古斯特・桑德[26]在一九一一年著手的計畫：對
德國人民進行攝影編目。與格奧爾格・格羅斯[27]那些透過漫畫
手法來概括威瑪德國的精神和各種各樣的社會類型的畫作相
反，桑德的「原型畫像」（他自己這樣稱呼它們）暗示一種僞
科學的中立性，類似於十九世紀崛起的隱含偏見的類型科學例
如顱相學、犯罪學、精神病學和優生學所宣稱的。與其說是桑
德選擇一些個人來代表他們的典型性格，不如說是他正確地假
設相機必然會把臉孔做爲社會面具暴露出來。每一個被拍攝的

26 奧古斯特・桑德（August Sander, 1876-1964），德國攝影師。
27 格奧爾格・格羅斯（George Grosz, 1893-1959），德國畫家，柏林達達派和新客
　觀派的主要成員，以無情諷刺柏林生活的畫作聞名。

人都是某一職業、階級或專業的標誌。他的所有拍攝對象都代表某一特定社會現實──他們自己的社會，並且都具有同等的代表性。

桑德的態度並非不仁慈，而是放任、不下判斷。不妨拿他一九三○年的〈馬戲團演員〉（Circus People），與黛安・阿巴斯的馬戲團演員，或與莉塞特・莫德爾[28]的風塵女子肖像做個比較。人物面對桑德的相機，一如他們在莫德爾和阿巴斯的照片中面對相機，但他們的目光並不親密、不流露感情。桑德並不是在尋找祕密；他是在觀察典型人物。社會不包含神祕。埃德沃德・邁布里奇[29]一八八○年代的攝影作品之所以能夠消除人們對大家熟視的事情（馬匹如何奔騰、人們如何走動）的誤解，是因爲他把拍攝對象的活動分割成一系列準確和有足夠連續性的鏡頭。像邁布里奇一樣，桑德把社會秩序分解成無數的社會類型，以此來闡明社會秩序。似乎並不令人感到意外的是，一九三四年，也即桑德的攝影集《我們時代的臉孔》（*Antlitz der Zeit, The Face of Our Time*）出版五年後，納粹沒收

28 莉塞特・莫德爾（Lisette Model, 1901-1983），生於奧地利的美國攝影師。
29 埃德沃德・邁布里奇（Eadweard Muybridge, 1830-1904），英國出生的美國攝影師。

這本書的尚未售出的餘數，銷毀凸印版，他爲全國人民造像的計畫便這樣突然告終。（桑德在整個納粹時期都逗留在德國，並轉拍風景照。）桑德的計畫所受的指責是反社會。很可能被納粹視爲反社會的，是他的這樣一個看法，也即攝影師是一個無動於衷的人口普查員，其記錄的完整性會使所有評論甚或判斷都顯得多餘。

　　大多數具有紀實意圖的攝影，要麼被窮人和不熟悉的事物這些極具可拍攝性的題材所吸引，要麼被名人所吸引，但桑德不同，他的社會抽樣異乎尋常、煞費苦心地廣泛。他的人物包括官僚和農民、傭人和上流社會女子、工廠工人和工業家、士兵和吉卜賽人、演員和職員。但是這種多樣性並沒有消除階級優越感。桑德的折衷風格洩露了他的弱點。有些照片不經意、流暢、自然，另一些則幼稚和令人尷尬。他有很多以單調的白色爲背景的擺姿勢的照片，它們是莊重的臉部照片與舊式照相館肖像的混合。桑德不自覺地調整自己的風格，使其吻合他拍攝的人物的社會階層。專業人士和富人往往是在戶內拍攝的，不用道具。他們說明自己的身分。勞工和社會棄兒則通常有個表示他們所處位置的背景（通常是戶外），由這背景來說明他們的身分──彷彿不可以假設他們也擁有一般在中產階級

和上流社會達到的那些自足的身分似的。

在桑德的作品中每個人都在合適的位置，沒有人迷失或受約束或偏離中心。他拍攝一個傻瓜時之不動感情與他拍攝一個砌磚工人完全一樣，一名無腿的二戰退伍軍人與一名穿制服的健康的年輕士兵也沒有什麼不同，愁眉苦臉的共產黨學生與微笑的納粹分子也沒有什麼差別，一名大實業家與一名歌劇歌手也沒有什麼二致。桑德說：「我的意圖不是批評或描述這些人。」他宣稱拍攝其對象時沒有批評他們，這我們也許不會感到意外，但他認為自己也沒有描述他們，這就很有趣了。桑德與每個人配合，也意味著與每個人保持距離。他配合其對象，並非出於天真（像卡雷爾）而是出於虛無主義。雖然他的攝影是出色的現實主義，但它們卻是攝影史上一批最真正地抽象的作品。

很難想像一個美國人嘗試桑德那種全面的分類學。美國那些最偉大的肖像攝影——例如沃克・艾文斯[30] 的《美國照片》（*American Photographs*, 1938）和羅伯特・法蘭克的《美國人》（*The Americans*, 1959）——都是刻意地漫不經心，同時反映

30 沃克・艾文斯（Walker Evans, 1903-1975），美國攝影師，以記錄大蕭條的影響聞名。

攝影師對拍攝窮苦人和流離失所者——被遺忘的美國公民——
這一紀實攝影傳統的酷愛。一九三五年，農場安全管理局發起
了由羅伊·愛默生·斯特賴克[31]主持的美國歷史上最雄心勃勃
的集體攝影計畫，但該計畫只關注「低收入群體」。[32]農場安
全管理局的計畫，其構思是要「用圖片記錄我們的農村地區和
農民問題」（斯特賴克原話）。該計畫毫不掩飾其宣傳目的，關
於應採取什麼態度對待他們的「問題」題材，斯特賴克對其班
子有具體指示。該計畫的目的是要證明被拍攝的窮苦人的價
值。因此，該計畫含蓄地界定其觀點：也即需要使中產階級相
信窮苦人真的窮苦，以及窮苦人是有尊嚴的。比較一下農場安
全管理局的照片和桑德的照片，是很有啟發的。雖然在桑德的
照片中窮苦人並不缺乏尊嚴，但這並不是因為桑德有任何同情
意圖。他們的尊嚴是在並置中顯現的，因為攝影師以看待任何

31 羅伊·愛默生·斯特賴克（Roy Emerson Stryker, 1893-1975），美國經濟學家、
　政府官員和攝影師。
32 不過，關注點後來改變了，誠如在第二次世界大戰對士氣的新需要使得窮苦人
　這個題材變得太消沉時，斯特賴克在一九四二年發給下屬的備忘錄中所表明
　的。「我們必須同時擁有：男女老少的照片，他們看上去必須像他們真的相信
　美國。使他們精神振作點。我們的檔案中有太多照片把美國描繪得像老人院，
　彷彿大家都已老得不能幹活和營養不良得不在乎發生什麼事似的……我們尤其
　需要在我們工廠裡幹活的青年男女的照片……家庭主婦在廚房裡忙著或在院子
　裡摘花的照片。需要更多表情滿足的老夫妻的照片。」——作者註

其他人那樣冷酷的方式看待他們。

　　美國攝影極少有如此不帶感情的。若想尋找與桑德相似的態度，我們得看看記錄美國那些正在消亡或正在被取代的角落的攝影師——像亞當・克拉克・弗羅曼[33]，他曾在一八九五年至一九○四年拍攝亞利桑那州和新墨西哥州的印第安人。弗羅曼那些漂亮的照片都無表情、不屈尊、不濫情。這些照片的情緒與農場安全管理局的照片剛好相反：它們不感人，它們不符合地道的表達方式，它們不引起同情。它們並不是要爲印第安人做宣傳。桑德不知道他自己在拍攝一個逐漸消失的世界。弗羅曼知道。他還知道他正在記錄的那個世界是拯救不了的。

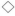

　　歐洲的攝影基本上受到諸如「如畫」（例如窮苦人、外國人、古舊）、重要（例如富人、名人）和美麗之類的概念的指導。照片傾向於讚美或達到中立。美國攝影師較不相信任何基本社會安排的永久性，而是擅長於「現實」和不可避免的改變，因而常常使照片具有黨派色彩。拍照不僅爲了展示應讚美

33 亞當・克拉克・弗羅曼（Adam Clark Vroman, 1856-1916），美國攝影師。

的，而且要讓人知道需要面對什麼、譴責什麼——以及解決什麼。美國攝影隱含與歷史有一種較概括、較不穩定的關聯；以及與較懷有希望也較具捕食性的地理現實和社會現實建立一種關係。

懷有希望的一面，可見於美國攝影師對利用攝影來喚醒良心的著名做法。在二十世紀初，路易斯・海因擔任全國童工委員會的正式攝影師，而他拍攝的兒童在紗廠、菜田和煤礦幹活的照片，確實影響了議員，使他們立法禁止使用童工。在「新政」期間，斯特賴克的農場安全管理局計畫（斯特賴克是海因的學生）把有關移民工人和佃農的消息帶回華盛頓，以便官僚們想辦法幫助他們。但在另一個意義上，紀實攝影哪怕是在最有道德使命的時候，也是專斷的。不管是湯普森的超脫的旅行者的報告，還是里斯或海因的充滿激情的揭發醜聞的作品，都反映了想占有一種陌生的現實的迫切感。而任何現實都不免要被占有，不管是醜惡的（因而應當糾正）還是僅僅是美麗的（或被拍攝成美麗的）。在理想的情況下，攝影師可以使兩種現實同源，就像一九二〇年一篇海因訪談標題〈用藝術手法處理勞工〉（Treating Labor Artistically）所表明的。

攝影捕食性的一面，則構成攝影與旅遊結盟的核心，這在

美國比在任何地方都更早地顯露。繼一八六九年穿越大陸的鐵
路竣工而促成西部的開放之後，緊接著便是透過攝影進行的殖
民化。美國印第安人的事例是最殘暴的。謹慎、嚴肅的業餘攝
影師例如弗羅曼，自內戰結束以來就一直在從事這項工作。他
們是十九世紀末抵達的、熱忱地想捕捉印第安人生活的「好照
片」的一大批遊客的先驅。這些遊客侵犯印第安人的隱私，拍
攝神聖的物件和受尊崇的舞蹈和場所，必要時甚至付錢給印第
安人，讓他們擺姿勢，讓他們修改他們的儀式，以提供更適合
拍照的素材。

　　但是，隨著大批遊客湧至而改變的土著儀式，與城市貧
民區一樁在有人來拍攝之後獲糾正的醜聞，兩者之間並無差
別。醜聞拍攝者一旦有所斬獲，他們也同樣改變他們所拍攝
的；實際上，拍攝某人某事已成爲對那人那事進行修改的程序
的例常部分。危險在於帶來一種裝點門面的改變──只局限於
對被拍攝對象的最狹窄的解讀。紐約摩爾貝里班德（Mulberry
Bend）貧民區在一八八○年代末被里斯拍攝過之後，便被當
時任州長的老羅斯福[34]下令拆毀，居民重新安置，而另一些同

34 老羅斯福（Theodore Roosevelt, 1858-1919），美國第二十六屆總統，曾任紐約
　州長。

樣糟糕的貧民區則繼續存在下去。

　　攝影師既掠奪又保存，既譴責又加以聖化。攝影表達美國對現實的忍無可忍，表達對各種活動的興趣，而表達工具是一部機器。「說到底就是速度，」誠如哈特・克萊恩[35]一九二三年在評論史帝格力茲時所說的，「如此準確地捕捉到百分之一秒，使得照片中的動作從照片無限地繼續下去：瞬間變成永恆。」面對這片剛有移民定居的大陸的令人畏懼的擴展和陌生感，人們拿著相機，以此來占有他們去過的地方。柯達公司在很多城鎮的入口豎起招牌，告訴人們該拍攝些什麼。招牌指示遊客應在國家公園哪些景點停下來拍照。

　　桑德在自己的國家裡如在家中。美國攝影師則經常在路上，懷著不尊敬的錯愕心情看待他們的國家以超現實的驚異的方式呈現給他們的撲面而來的景象。他們是道德主義者和不知羞恥的洗劫者，是自己土地上的兒童和外國人，他們將記下一些正在消失的東西——然後通過拍攝它們來加快它們的消失。他們像桑德那樣，採集一個個樣本，尋求建立十全十美的存貨清單，假定可以把社會設想成一個可理解的整體。歐洲攝

35 哈特・克萊恩（Hart Crane, 1899-1932），美國詩人。

影師假設社會具有大自然的某種穩定性。美國的大自然總是可疑的、處於守勢的、被進步吞食的。在美國，每個樣本都變成遺物。

一向以來，美國風景似乎總是太紛紜、遼闊、神祕、易逝，不適合以科學態度對待。「在事實面前，他不**知道**，他無法說，」亨利‧詹姆斯[36]在《美國風景》（*The American Scene*, 1907）中寫道，

他甚至不想知道或說；在理解面前，事實本身規模太大地聳現，不是一口說得出的：彷彿音節太多，難以構成可讀的詞。相應地，對他的想像力來說，那**不可讀**的詞，那回答各種問題的難以捉摸的大答案，懸掛在遼闊的美國天空中，就像某種荒誕和**胡謅**的東西，不屬於任何已知的語言，而他正是在這個方便的標誌下旅行、考慮和沉思，以及──盡他最大的能力──享受。

美國人感到他們國家的現實是如此龐大、變動，若以某種

36 亨利‧詹姆斯（Henry James, 1843-1916），美國小說家和批評家。

歸類的、科學的方式來看待它，那會變成最粗率的假設。你可以通過規避手段來間接理解它——把它分裂成一塊塊奇怪的碎片，這些碎片用某種方式通過以特殊代表一般的舉隅法被當作整體。

　　美國攝影師們（像美國作家們）假設在國家現實中有某種不可言喻的東西——某種有可能從未被看見過的東西。傑克·凱魯亞克[37]在為羅伯特·法蘭克的《美國人》寫的導言的開頭說：

　　美國那種瘋狂的感覺——當大街上太陽熱辣辣，音樂從自動唱機或從附近的葬禮傳來——正是羅伯特·法蘭克在這些精采的照片中捕捉的。這些照片，是他拿了一筆古根漢基金、駕駛一輛殘舊的二手車到實際上四十八個州旅行時在路上拍攝的，他像一個影子，以靈巧、神祕、天才、悲哀和詭異，拍攝從未在電影中見過的場面……看了這些照片，你最終會再也鬧不清究竟一部自動唱機是不是比一個棺材更悲哀。

37 傑克·凱魯亞克（Jack Kerouac, 1922-1969），美國小說家，「垮掉派」代表人物之一。

　　美國的任何存貨清單都不可避免是反科學的，是由眾多物件攪成一團的一種譫妄式的、「胡謅」的混亂，在混亂中自動唱機酷似棺材。詹姆斯至少還尚能作出冷嘲式的判斷，認爲「事物的規模帶來的這種特殊效果，是整個土地上唯一不對歡樂構成直接不利的效果」。對凱魯亞克而言——對美國攝影的主流傳統而言——普遍的情緒是悲傷。美國攝影師總要宣稱他們隨便到處瞧瞧，並沒有先入爲主——偶然遇上拍攝對象、散漫地記錄它們——這宣稱已變成入會儀式似的，但這宣稱的背後實際上是一種悲傷的失落視域。

　　攝影關於失落的說法是否有效力，要看它是否穩定地擴大人們所熟悉的神祕性、必死性、倏忽性等傳統形象。一些老一輩美國攝影師例如克拉倫斯・約翰・勞克林[38]召喚更傳統的幽靈，這位自稱是「極端浪漫主義」的闡釋者，於一九三〇年代中期開始拍攝密西西比河下游日漸衰朽的種植園老屋、路易斯安那州沼澤地墳場的墓碑、密爾瓦基和芝加哥的維多利亞時代房屋內景；但是，這種方法用於拍攝並不像慣常情況下那樣散發濃烈懷舊氣息的題材時也同樣有效，例如勞克林一九六二年拍攝的照片〈可口可樂的幽靈〉（Spectre of Coca-Cola）。除了對過去懷著浪漫主義（不管是否極端）的態度外，攝影也提

供以即時的浪漫主義對待現在。在美國，攝影師並不只是一個記錄過去的人，他還發明過去。誠如貝倫妮絲‧阿博特[39]所言：「攝影師是一個絕妙的當代人，透過他的眼睛現在變成過去。」

在與曼‧雷學藝多年，以及在發現（並拯救）了當時幾乎不為人知的尤金‧阿杰的作品之後，阿博特於一九二九年從巴黎返回紐約，並著手記錄這座城市。在為她一九三九年出版的攝影集《變化中的紐約》（*Changing New York*）而寫的序言中，她解釋說：「如果我從未離開過美國，我就不會想去拍攝紐約。但當我帶著新鮮的眼光看到它，我知道這是**我的**國家，我必須用照片把它記錄下來。」阿博特的目的（「我要在它徹底改變之前把它記錄下來」）聽上去就像是尤金‧阿杰的，後者在一八九八年至一九二七年逝世這個時期裡，曾耐心地、暗暗地記錄一個正在消逝的小規模的、古老的巴黎。但阿博特記錄的東西更不可思議：新事物不斷被取代。三〇

38 克拉倫斯‧約翰‧勞克林（Clarence John Laughlin, 1905-1985），美國攝影師，以拍攝超現實主義的美國南方照片聞名。

39 貝倫妮絲‧阿博特（Berenice Abbott, 1898-1991），美國攝影師，以拍攝紐約市建築物和三〇年代的城市設計的攝影聞名。

年代的紐約與巴黎非常不同:「與其說是美和傳統,不如說是
從加速的貪婪中湧現出來的本土幻想曲。」阿博特的書名可謂
名副其實,因為她與其說是在緬懷過去,不如說是在記錄十年
間美國經驗的逐步自我毀滅的特質。這特質是,哪怕是最近的
過去,也不斷地被用盡、被掃除、被撕爛、被丟掉、被棄舊換
新。已愈來愈少看到美國人擁有綠鏽器皿、舊家具、祖父母的
罐子和平底鍋——用過的物件,留著數代人觸摸過的溫暖,就
像被里爾克[40]在《杜依諾哀歌》(*The Duino Elegies*)中當作人
類風景不可或缺的部分加以頌揚過的。相反,我們有紙上幽
影[41]、晶體管化的風景。一座輕便的袖珍博物館。

　　照片把過去變成可消費的物件,因而是一條捷徑。任何照
片集都是一次超現實主義蒙太奇的演練和超現實主義對歷史
的簡略。就像庫特‧施維特斯[42],還有更近的布魯斯‧康納[43]

40 里爾克(Rainer Maria Rilke, 1875-1926),德國現代詩人。
41 指照片。
42 庫特‧施維特斯(Kurt Schwitters, 1887-1948),德國畫家,生於漢諾威。
43 布魯斯‧康納(Bruce Conner, 1933-),美國藝術家。

和愛德華・金霍爾茨[44]，都曾利用廢物來製造出色的物件、場景和環境，我們現在也利用我們的殘渣來製造歷史。這種做法還附加了某種與民主社會相稱的公民美德。真正的現代主義並非嚴厲，而是一種充滿垃圾的豐盛——對惠特曼的崇高夢想的任性的拙劣模仿。受到攝影師和普普藝術家的影響，羅伯特・凡丘里[45]等建築師從拉斯維加斯建築得到啟發，認為時代廣場完全可以成為另一個聖馬可廣場[46]；雷納・班納姆[47]則稱讚洛杉磯的「即時建築和即時城市風景」，因為它有自由的天賦，提供一種不可能在歐洲城市的髒與美中獲得的美好生活——頌揚一個其意識是由破爛和垃圾臨時建立起來的社會所提供的解放。美國，這個超現實國家，充滿了唾手可得的物件。我們的垃圾已變成藝術。我們的垃圾已變成歷史。

　　照片當然是手工藝品。但照片的魅力在於，在一個到處都是攝影遺物的世界，照片似乎也具有唾手可得的物件的地位——事先沒想要得到的一塊塊世界切片。因此，照片同時

44 愛德華・金霍爾茨（Ed Kienholz, 1927-1994），美國裝置藝術家。
45 羅伯特・凡丘里（Robert Venturi, 1925-），美國建築師。
46 威尼斯主要廣場。
47 雷納・班納姆（Reyner Banham, 1922-1988），美國建築批評家和作家。

利用藝術的威望和現實的魔術。照片是幻想的雲霞和信息的顆粒。攝影已變成富裕、浪費和焦躁的社會的典型藝術──它是美國新大眾文化不可或缺的工具，這種新大眾文化形成於內戰結束後，但直到第二次世界大戰結束後才征服歐洲，儘管其價值早在一八五○年代就已在家境富裕者中站穩陣腳：波特萊爾對當時的情況有氣憤的描述，他說「我們這個邋遢的社會」自戀地沉醉於達蓋爾[48]的「散布憎恨歷史的廉價方法」。

　　超現實主義對歷史的利用，還暗示有一股憂傷的底流和一種表面的貪婪和粗魯。在攝影於一八三○年代起步時，威廉・亨利・福克斯・塔爾博特[49]曾指出，相機特別擅長於記錄「時間的創傷」。福克斯・塔爾博特說的是建築物和紀念碑的風化。對我們來說，更有趣的傷損不是石頭的傷損，而是肉體的傷損。通過照片，我們以最親密、最心亂的方式追蹤人們如何衰老的現實。凝視自己的舊照，或我們認識的任何人的舊照，或某位經常被拍攝的公共人物的舊照，第一個感覺就

48 達蓋爾（Louis Jacques Mande Daguerre, 1789-1851），法國藝術家和化學家，達蓋爾銀版法發明者。

49 威廉・亨利・福克斯・塔爾博特（William H. Fox Talbot, 1800-1887），早期英國攝影師，以發明卡羅式照相法（碘化銀紙照相法）聞名。

是：我（她、他）那時年輕多了。攝影是倏忽的生命的存貨清單。如今，手指一碰就足以使一個瞬間充滿死後的反諷。照片展示人們如此無可辯駁地在那裡，而且處於他們生命中某個特定年齡；照片把一些人和一些事物集合在一起，而他們在一會兒之後就解散、改變、繼續他們各自獨立的命運的歷程。觀看羅曼・維什尼亞克[50]一九三八年拍攝的波蘭猶太人隔離區日常生活的照片，我們的感情會被這樣一種理解所淹沒，也即這些人轉眼就要被滅絕。在這個孤獨的漫步者眼中，拉丁語系國家[51]的墓園裡那些固定在墓碑上、鑲在玻璃背後的千篇一律的照片裡的所有臉孔，似乎都隱含著他們死亡的凶兆。照片表明那些正在邁向自己的消亡的人們的無辜和脆弱，而攝影與死亡之間的這種聯繫，始終陰魂般糾纏著人們的照片。在羅伯特・西奧德馬克[52]的電影《星期天的人們》（*Menschen am Sonntag*, 1929）中，一群柏林工人在一次星期日郊遊結束時拍照留念。他們逐個站在巡迴攝影師的黑箱前——咧嘴而笑、表

50 羅曼・維什尼亞克（Roman Vishniac, 1897-1990），俄裔美國攝影師。
51 指義大利、法國、西班牙、羅馬尼亞等民族。
52 羅伯特・西奧德馬克（Robert Siodmak, 1900-1973），生於德國的美國電影導演。

情焦慮、扮小丑、直視。攝影機持續地拍攝特寫，使我們細味每一張臉的活動；接著我們看見那張臉在其最後一次表情活動中凝固了，保存在定格畫面中。在電影的畫面的流動中，這些照片震顫——刹那間從現在變成過去，從生變成死。克里斯・馬克（Chris Marker）的《防波堤》（*La Jetée*, 1963）是歷史上最令人不安的電影之一，講述一名男子預見自己的死亡，整部影片都是以靜止照片來敘述。

　　照片製造的著迷，既令人想起死亡，也會使人感傷。照片把過去變成被溫柔地注目的物件，通過凝視過去時產生的籠統化的感染力來擾亂道德分野和取消歷史判斷。最近有一本攝影集，按字母次序編排一群彼此格格不入的名人嬰孩時代或兒童時代的照片。史達林與格特魯德・斯泰因[53]分別被放置在左右頁，各自向外望，兩人看上去同樣嚴肅和可親；艾維斯・普雷斯利[54]和普魯斯特[55]是另一對年輕頁伴[56]，彼此外表還頗有點兒相似；休伯特・韓弗理[57]（三歲）和奧爾德斯・赫胥黎[58]（八歲）肩並肩，兩人有個共同點，就是他們都已經表露出他們後

53 格特魯德・斯泰因（Gertrude Stein, 1874-1946），美國女作家，被視爲現代藝術和文學的一位激勵者。
54 艾維斯・普雷斯利（Elvis Presley, 1935-1977），美國搖滾歌星。

來那種強大的誇張性格。由於我們都知道這些兒童後來都成為名人（包括在大多數情況下我們都見過他們的照片），因此書中每張照片都充滿趣味和魅力。在這點上，以及在具有超現實主義反諷特點的類似冒險上，稚拙的快照或最普通的照相館肖像是最有效的：這類照片看上去甚至更古怪、更動人和更具預兆性。

通過設法把老照片放置在新脈絡中，來重新編排老照片，已成為圖書業的一大生意。一張照片僅是一塊碎片，隨著時間的推移，其繫泊繩逐漸鬆脫。它漂進一種柔和的抽象的過去性，開放給任何一種解讀（或與其他照片配對）。一張照片還可以被當作一句引語，使得一本攝影集變得像一本語錄書。以書本形式收錄照片的一種愈來愈普遍的做法，是乾脆給照片配上引語。

一個例子：鮑勃・阿德爾曼[59]的《鄉土氣息》（*Down*

55 普魯斯特（Marcel Proust, 1871-1922），法國小說家、隨筆家和批評家。

56 指被放置在左右頁。

57 休伯特・韓弗理（Hubert Humphrey, 1911-1978），一九六五至一九六九年的美國副總統。

58 奧爾德斯・赫胥黎（Aldous Huxley, 1894-1963），英國作家，《美麗新世界》作者。

59 鮑勃・阿德爾曼（Bob Adelman），美國作家和新聞攝影師，其他生平不詳。

Home, 1972），它是一九六〇年代拍攝的，歷時五年。這是一本有關阿拉巴馬州一個農業縣——美國最貧困的縣之一——的攝影集。阿德爾曼這本書是《現在讓我們讚美名人》（*Let Us Now Praise Famous Men*）的後裔，表明偏愛為失敗者塑像的紀實攝影的傳統仍繼續著。《現在讓我們讚美名人》的意思恰恰是，其拍攝對象都不是名人，而是被遺忘者。但是，沃克·艾文斯這本攝影集配有詹姆斯·艾吉[60]撰寫的雄辯的散文（有時寫得太多），旨在加深讀者對佃農生活的同情。沒有人冒昧要替阿德爾曼的人物說話。（他這本攝影集滲透著自由派的同情，其特點是假設完全沒有觀點——也即，不偏不倚、沒有強調地看待其人物。）《鄉土氣息》可視作奧古斯特·桑德的計畫——客觀地拍攝一部記錄一個民族的圖集——的微型版：只涉及一個縣。但是，這些抽樣人物自己卻有話說，並給這些樸實的照片增加了原本不會有的重量。配上他們的話，他們的照片便等於把威爾科克斯縣的公民塑造成義不容辭地捍衛或展示他們的土地的公民；表明這些人實際上是一系列立場或態度。

60 詹姆斯·艾吉（James Agee, 1909-1955），美國小說家、電影編劇和影評家。

　　另一個例子：邁克爾・萊西[61]的《威斯康辛死亡之旅》
（*Wisconsin Death Trip*, 1973）。它也是在照片的協助下建構
一個農業縣的畫像——但時間是過去，發生於一八九〇年至
一九一〇年，那是嚴重衰退和經濟困難時期，而傑克遜縣是
通過從隨便找到的屬於那二十年間的物件而被重新建構起來
的。這些物件包括一輯由該縣首府的主要商業攝影師查爾斯・
范・沙伊克[62]拍攝的照片，他有約三千張玻璃底片保存於威斯
康辛州歷史學會；還有一些來自當時的原始資料的引語，主要
是當地報紙和該縣瘋人院的紀錄，以及有關中西部的虛構作
品。引語與照片無關，卻以一種全靠運氣的直覺而與照片建立
聯繫，就像在表演時，約翰・凱吉[63]講的話和聲音與莫斯・康
寧漢[64]早已編排好的舞蹈動作互相配合。

　　《鄉土氣息》所拍攝的人物，都是印在照片對頁的宣言的
作者。白人與黑人、窮人與富人都在說話，展示截然不同的觀
點（尤其是在階級問題和種族問題上）。但是，在阿德爾曼那

61 邁克爾・萊西（Michael Lesy），美國作家，現任美國麻塞諸塞州漢普夏學院新
　聞寫作教授，其他生平不詳。
62 查理斯・范・沙伊克（Charles Van Schaick），美國攝影師，生平不詳。
63 約翰・凱吉（John Cage, 1912-1992），美國前衛作曲家。
64 莫斯・康寧漢（Merce Cunningham, 1919- ），美國舞蹈家和編舞家。

裡，照片與聲明互相對照，萊西收集的文字所講的卻是同一回
事：也即，在十九世紀末二十世紀初的美國，有數目可怕的人
動不動就把自己吊死在穀倉裡、把自己的子女扔進水井裡、割
斷自己的配偶的喉嚨、在大街上脫衣服、燒毀鄰居的莊稼，以
及做出各種可能使自己被丟進監獄或瘋人院的行為。為免有人
以為是越南和過去十年間國內所有那些令人沮喪和齷齪的事情
使美國變成一個愈來愈沒有希望的國家，萊西特別指出早在
十九世紀末夢想就已破碎了──不是在沒人性的城市而是在農
村；指出整個國家已經瘋了，並且瘋了很長時間了。當然，
《威斯康辛死亡之旅》實際上並沒有證明什麼。它的歷史論證
的力量，在於拼貼的力量。萊西也大可以從那個時期挑選其他
文字──情書、日記──來配合范·沙伊克那些令人不安、被
時間腐蝕得很出色的照片，從而給人另一種也許不那麼絕望的
印象。他的書是激動人心、符合時尚的悲觀論調，而且是徹底
地乖異於歷史的。

　　不少美國作家，尤其是薛伍德·安德森[65]，也曾在萊西這
本書所覆蓋的大致同一個時期，寫過同樣論調的關於小鎮生活
慘況的作品。然而，儘管像《威斯康辛死亡之旅》這樣的照片
加虛構作品提供的解釋不如很多故事和小說，但是這類照片加

虛構作品現在卻更有說服力，原因是它們具有紀實的權威。照片——以及引語——由於被視作現實的切片，故似乎比不惜篇幅的文學敘述更眞實。對愈來愈多的讀者而言，唯一看上去可信的散文，不是像艾吉這樣的人所寫的出色文字，而是粗糙的紀錄——由錄音機記錄下來的經編輯或未經編輯的談話；次文學文件（法庭紀錄、書信、日記、精神病歷等）的片斷或完整文本；過分自貶身分地草率、往往有妄想狂傾向的第一人稱報導。美國有一種充滿怨恨的懷疑，懷疑任何看似是文學的作品，更別說愈來愈多青年人不願意讀任何東西，哪怕是外國電影字幕和唱片套上的文字，這也說明了一種新傾向，也就是文字少、照片多的書籍愈來愈有市場。（當然，攝影本身愈來愈反映了粗陋、自我貶低、不假思索、未受訓練——「反照片」——的作品的威望在不斷提高。）

「作家以前知道的所有男人和女人都已變得奇形怪狀，」安德森在《小城畸人》[66]（*Winesburg, Ohio*, 1919）的序言中如此說。這部小說集的書名，原本要叫做《奇形怪狀集》（*The Book of the Grotesque*）。他進而說：「奇形怪狀並非都是恐怖

65 薛伍德‧安德森（Sherwood Anderson, 1876-1941），美國小說家。
66 安德森的著名小說集，直譯爲《俄亥俄州溫斯堡鎭》。

的。有些很逗，有些近乎美麗……」超現實主義是一門把奇形怪狀一般化再從中發現細微差別（和魅力）的藝術。沒有任何活動比攝影更適合於運用超現實主義手法，我們最終也從超現實主義角度看所有照片。人們都在到處搜索他們的閣樓，以及市歷史學會和州歷史學會的檔案，翻找老照片；愈來愈多不爲人知或被遺忘的攝影師被重新發現。攝影集愈堆愈高──既衡量失去的往昔（因而推廣業餘攝影），也測量現在的溫度。照片提供即時歷史、即時社會學、即時參與。但這些包裝現實的新形式有某種引人注目的乏味成分。超現實主義策略應允一種嶄新而刺激的制高點，用來激烈批判現代文化，但是該策略已淪爲一種輕易的反諷，把一切證據民主化，把其零星的證據等同於歷史。超現實主義只會作出一種反動的判斷；只會從歷史中看到一系列愈積愈多的怪人怪事、一個笑話、一次死亡之旅。

　　嗜好引語（以及嗜好格格不入的引語）是一種超現實主義的嗜好。是以，華特・班雅明──他的超現實主義感受力比歷史上的任何人都要深刻──是一個熱情的引語搜集者。漢娜・

鄂蘭[67]在她那篇極具灼見的關於班雅明的文章中，談到「他三〇年代最大的特點，莫過於他永遠隨身攜帶的那些黑封面的小筆記本，他孜孜不倦地以引語的形式，把每天生活和閱讀中所得，像『珍珠』和『珊瑚』般記錄下來。有時候他會挑一些來大聲誦讀，像稀罕而珍貴的收藏品那樣出示給人看」。雖然搜集引語可能會被視為僅僅是一種具諷刺意味的模仿主義——可以說是不損害他人的搜集——但不應因此認為班雅明不贊同或不沉溺於真實事物。因為班雅明深信，正是現實本身激發收藏家從事神聖的搜集活動，也是現實本身證明他的正確性。搜集活動一度是有欠考慮、不可避免地具破壞性的，但如今世界早已踏上成為一個龐大採石場之路，收藏家則成為一個從事虔誠的拯救工作的人。由於現代歷史的進程已使各種傳統元氣大傷，並粉碎了珍貴物件一度有自己的位置的那些活生生的整體，因此收藏家現在可能會憑良心著手發掘那些更稀罕、更富象徵性的碎片。

　　隨著歷史轉變的繼續加速，過去本身也成為最超現實的題材——使我們有可能像班雅明所說的那樣，在逐漸消失的事物

67 漢娜・鄂蘭（Hannah Arendt, 1906-1975），德裔美國政治思想家。

中發現新的美。從一開始，攝影師就不僅讓自己肩負記錄消失中的世界的任務，而且還受雇於那些加快其消失的人。（早在一八四二年，法國建築的不屈不撓的改善者維奧萊–勒–杜克[68]在著手修復巴黎聖母院之前，就曾先委託攝影師用達蓋爾銀版法拍攝了一系列該建築物的照片。）「更新舊世界，」班雅明寫道，「是收藏家努力去獲取新事物時最深層的渴望。」但舊世界是不能更新的──肯定不是可以用引語更新的；而這正是攝影企業的愁容滿臉和唐吉訶德式精神的一面。

班雅明的見解值得重視，既因爲他是最具眼力和最重要的攝影批評家──儘管（以及由於）他的超現實主義感受力對他的馬克思主義／布萊希特原則構成的挑戰導致他對攝影的評斷出現內在矛盾──也因爲他自己的理想計畫讀起來也像是攝影師的活動的昇華版。這個計畫，就是一部文學批評著作，它將完全由引語構成，也因此它將不含任何可能流露感情投入的因素。拒絕感情投入、藐視兜售信息、宣稱隱形──這些策略都爲大多數專業攝影師所認同。攝影史表明，攝影是否可以有黨派傾向，是一個由來已久的模稜兩可的問題：偏袒任何一方都

68 維奧萊–勒–杜克（Viollet-le-Duc, 1814-1879），法國建築師，曾修復許多中世紀建築物。

令人感到會削弱它的一個長期假設，也即所有題材都是有效和有趣的。但是，對班雅明而言是一個極其棘手、要求極高的理念——讓啞默的過去用自己的聲音講話，包括它所有難以解決的複雜性——的東西，一旦在攝影中被籠統化，就變成不但不是創造過去而且是加強去除對過去的創造（並且恰恰是通過保存過去的行為來達到這種去除），同時不斷加強虛構一種新的、平行的現實。這虛構的現實使過去變成眼下，同時突出過去的喜劇或悲劇的無效性；使過去的特殊性抹上無限度的反諷色彩；還把現在變成過去，把過去變成過去性。

攝影師像收藏家一樣，被一種激情賦予活力，即使表面上是對現在的激情，實際上也是與一種過去感聯繫著的。然而，儘管傳統上具有歷史意識的藝術企圖使過去井然有序，企圖區別創新與後退、中心與邊緣、重要與不重要或僅僅是有趣，但攝影師的做法——就像收藏家的做法——是無條理的，應該說是反條理的。攝影師對某一題材的熱情與其內容或價值——也是使題材可以歸類的東西——沒有根本的關係。最重要的是，攝影師的熱情是肯定該題材的「在」（thereness）；肯定該題材的正當性（觀看一張臉的正當性、安排一批拍攝對象的正當性），相當於收藏家衡量真品的標準；肯定該題材的

實質——使它變得獨一無二的任何特性。專業攝影師那無比地任性、熱切的目光不僅抗拒對題材的傳統歸類和評價,而且有意識地尋求蔑視和顛覆傳統歸類和評價。基於這個理由,這目光對題材的處理,其偶然性要比一般宣稱的少得多。

原則上,攝影是執行超現實主義的授權,對題材採取一種絕無妥協餘地的平等主義態度。(一切都是「真」的。)實際上,攝影——就像主流超現實主義的品味本身一樣——對廢物、礙眼之物、無用之物、表層剝落之物、奇形怪狀之物和矯揉造作之物表現出一種積習難改的嗜好。是以,尤金·阿杰專門捕捉邊緣事物之美:粗製濫造的有輪交通工具、花哨或古怪的窗口擺設、商店招牌和旋轉木馬的俗豔藝術、富麗的柱廊、稀奇的門環和鐵柵欄、殘舊房屋表面的拉毛粉飾裝飾。攝影師——還有攝影的消費者——步那拾破爛者的後塵,那拾破爛者是波特萊爾最喜愛的現代詩人形象之一:

這大城市丟掉的一切,失去的一切,鄙視的一切,踩碎在腳下的一切,他都把它們編目分類和收集……他整理物件並作出明智的挑選;他像一個守財奴看護其珍寶那樣,收集廢棄物,這些廢棄物將在工業女神的齒縫間顯露有用或

令人滿意的物件的形狀。

透過相機之眼，陰鬱的工廠大廈和廣告牌林立的大街看上去就像教堂和田園風景一樣美麗。以現代口味而論，應該說更美麗才對。別忘了，是布勒東[69]和其他超現實主義者發明了把二手商店變成前衛品味的殿堂，以及把逛跳蚤市場升級為一種美學朝聖模式。超現實主義拾荒者的敏銳，被引導去在別人眼裡醜的或沒趣和不重要的東西中發現美——小擺設、幼稚或流行的物件、城市的瓦礫。

就像以引語組成的一篇散文虛構作品、一幅畫、一部電影——想想波赫士[70]、基塔伊[71]、高達——的構造，是超現實主義口味的特有範例一樣，人們愈來愈普遍地把照片掛在以前掛繪畫複製品的客廳和臥室牆上，也是超現實主義口味廣泛滲透的一個指數。因為照片本身是唾手可得、便宜和不起眼的物件，滿足超現實主義認可的各種標準。畫作是受委託而繪或被人買走的；照片是被找到的（在相冊或抽屜裡）、剪下來

69 布勒東（Andre Breton, 1896-1966），法國詩人和評論家。
70 波赫士（Jorge Luis Borges, 1899-1986），阿根廷小說家、詩人和隨筆家。
71 基塔伊（R. B. Kitaj, 1932- ），美國出生的英國藝術家。

的（從報紙和雜誌），或人們自己輕易地拍攝的。被稱作照片的這些物件不僅以畫作無法企及的方式迅速繁殖，而且從美學角度看在某種意義上是不可摧毀的。米蘭的達文西[72]畫作〈最後的晚餐〉現在看起來一點也不更好，反而可怕極了。照片有磨損、失去光澤、有斑污、有裂紋、褪色也依然好看，且常常更好看。（在這方面，一如在其他方面，與攝影相似的藝術，是建築，建築物也同樣要靠時間流逝這一無可阻擋的力量來提升；很多建築物——不止只是帕德嫩神廟——如果當作廢墟，很可能會更好看。）

　　照片如此，透過照片觀看的世界也是如此。攝影把十八世紀文人對廢墟之美的發現，擴大為一種真正的流行品味。它還把那種美從浪漫主義者的廢墟，例如勞克林拍攝的那些獨具魅力的破舊事物的外形，擴大至現代主義者的廢墟——現實本身。攝影師不管願不願意，都參與了把現實骨董化的工程，照片本身是即時骨董。照片提供了典型浪漫主義建築體裁——人工廢墟——的現代版。創造人工廢墟，是為了深化風景的歷史特色，為了使自然引人遐想——遐想過去。

72 達文西（Leonardo da Vinci, 1452-1519），義大利文藝復興時期畫家。

　　照片的（偶然性）確認一切都是易凋亡的；攝影證據的任意性則表明現實基本上是不可歸類的。攝影以一系列隨意的碎片來概括現實──一種無窮地誘人、強烈地簡化的對待世界的方式。攝影師堅持認爲一切都是眞實的，這既說明成爲超現實主義聚集點的那種與現實的半喜氣洋洋、半居高臨下的關係，也暗示眞實還不夠。超現實主義在宣稱對現實的基本不滿之餘，也表明一種疏離的姿態，這種姿態現已成爲世界上那些有政治勢力的、工業化的、人人拿著相機的國家和地區的普遍態度。在別的地方，現實又怎會被認爲是不足、乏味、過分有秩序、膚淺地理性的呢？在過去，對現實不滿本身表達了一種對**另一個**世界的嚮往。在現代社會，對現實不滿本身表達了對**複製這個**世界的嚮往，並且是強烈地、最難以令人忘懷地表達。彷彿只有把現實當作一個物件來看──通過照片的擺布──它才眞正是現實，即是說，超現實。

　　攝影不可避免地包含以某種居高臨下的態度對待現實。世界從「在外面」被納入照片「裡面」。我們的頭腦正變得像約瑟夫‧柯內爾[73]那些魔術箱，裡面裝滿了互相格格不入的小物件，它們的來源是他從未去過的法國。或者像柯內爾以同樣的超現實主義精神大量收集的一堆舊電影靜止照片：做

爲勾起對當初電影經驗的緬懷的遺物，做爲象徵式地占有演員
之美的手段。但是，一張靜止照片與一部電影的關係，本身是
極爲誤導的。引用一部電影與引用一本書是不同的。一本書的
閱讀時間是由讀者決定的，一部電影的觀看時間則是由導演
決定的，對影像的感知只能像剪輯允許的那樣快或那樣慢。
因此，一張可以使我們在某個時刻流連多久都可以的靜止照
片，是與電影的形式相牴觸的，就像一批把某人的一生或某個
社會的某些時刻凍結起來的照片，與那個人和那個社會的形式
是相牴觸的，因爲那形式是時間裡的一個過程，在時間裡流
動。照片中的世界與眞實世界的關係也像靜止照片與電影的關
係一樣，根本就是不準確的。生命不是關於一些意味深長的細
節，被一道閃光照亮，永遠地凝固。照片卻是。

　　照片的誘惑，它們對我們的影響，是它們在同一時間裡
提供了鑑賞者與世界的關係和一種混雜的對世界的接受。因
爲，這鑑賞者與世界的關係，在經歷了現代主義對傳統美學準
則的反叛之後，是深刻地捲入對庸俗作品的趣味標準的推廣
的。雖然一些被視爲個人物件的照片具有重要藝術作品的尖銳

73 約瑟夫・柯內爾（Joseph Cornell, 1903-1972），美國藝術家、雕塑家，他把現
　成物件放置箱子裡，做成裝置藝術品。

而可愛的重力，但照片的擴散終究是對庸俗作品的肯定。攝影
那超流動的凝視使觀者感到愜意，創造一種虛假的無所不在之
感，一種欺騙性的見多識廣。一心要成為文化激進派甚至革命
家的超現實主義者，常常有一種出於好意的幻想，以為他們可
以成為、更確切地說應該成為馬克思主義者。但是超現實主義
的唯美主義充斥著太多反諷，難以跟做為二十世紀最具誘惑力
的道德主義形式的馬克思主義兼容。馬克思曾批評哲學一味只
求理解世界而不是改變世界。在超現實主義感受力的範圍裡作
業的攝影師則告訴我們，就連試圖理解世界也是無聊的，並提
議我們搜集世界。

視域的英雄主義
The Heroism of Vision

　　沒人透過照片發現醜。但很多人透過照片發現美。除了相機被用於記錄，或用來紀念社會儀式的情況外，觸動人們去拍照的，是尋找美。（福克斯‧塔爾博特一八四一年用來申請照片發明專利權的名字，叫卡羅式照相法[1]，源自 kalos，意為美。）沒有人會驚呼：「這簡直太醜了！我一定要給它拍張照。」哪怕有人這樣說，那意思也只是：「我覺得這醜東西……太美了。」

　　一個普遍的現象是，其目光曾掠過美的事物的人，往往會對沒有把它拍攝下來表示遺憾。相機在美化世界方面所扮演的角色，是如此成功，使得照片而非世界變成了美的事物的標準。對自己的房子感到驕傲的主人，很可能會拿出該房子的照片，向客人展示它有多棒。我們學會透過照片來看自己：覺得自己有吸引力，恰恰是認定自己在照片裡會很好看。照片創造美的事物，然後──經過一代又一代的拍照──把美的事物用光。例如，某些壯麗的自然風景，差不多完全丟給業餘攝影愛好者那興致勃勃的注意力去蹂躪。這些影像的暴飲暴食者可能會覺得落日太陳舊；那些落日現在看起來，哎呀，實在太像照

1 卡羅式照相法（calotype），又譯作碘化銀紙照相法，源自德語 kalos。

片了。

很多人準備被拍照時都感到焦慮：不是因爲他們像原始地區的人那樣害怕受侵犯，而是因爲他們害怕相機不給面子。人們希望見到理想化的形象：一張他們自己的照片，顯示他們最好看的樣子。當相機給出的照片的形象不比他們實際的樣子更吸引人時，他們會感到自己受訓斥。但是，沒幾個人有幸「上鏡」──即是說，在照片中比在現實生活中更好看（即使不化妝或未經照明改善）。照片常常被稱讚率眞、誠實，恰恰表明大多數照片是不率眞的。繼福克斯・塔爾博特的正負片製版法於一八四〇年代中期開始取代達蓋爾銀版法（第一種實用的照相製版法）之後十年，一位德國攝影師發明了第一種修整負片的技術。他製作的同一張肖像的兩個版本──一張經過修整，另一種未經過修整──在一八五五年巴黎舉辦的世界博覽會上震驚觀衆（這是第二次世界博覽會，也是第一次有攝影展的世界博覽會）。相機會說謊的消息使拍照更受歡迎。

說謊的後果，在攝影中必然比在繪畫中更受關注，是因爲照片那缺乏層次的、常常是長方形的影像自認是眞實的，而這是繪畫所無法宣稱的。一幅假畫（非出自被認爲是該幅畫的作者之手）僞造藝術史。一張假照片（被修整過或篡改過，或其

說明文字是假的）則偽造現實。攝影史可以概括為兩種不同迫切需要之間的鬥爭：一是美化，它源自美術；一是講眞話，它不僅須接受不含價值判斷的眞理──源自科學的影響──這一標準的檢驗，而且須接受一種要求講眞話的道德化標準的檢驗──既源自十九世紀的文學典範，也源自（當時）獨立新聞主義這一嶄新的專業。攝影師就像後浪漫主義小說家和新聞記者一樣，被認為有責任揭穿虛僞和對抗無知。這是繪畫難以承擔的任務，因為繪畫的程序太慢、太笨，不管有多少十九世紀畫家相信米勒[2]關於「美即是眞」的說法。敏銳的觀察家們曾指出，照片所傳達的眞實，有某種赤裸裸的東西，即使是在製作者不想去窺探的時候。在《帶有七個尖角閣的房子》（*The House of the Seven Gables*, 1851）中，霍桑[3]讓其年輕攝影師霍爾格拉夫（Holgrave）對達蓋爾銀版法肖像說了如下一番話：「雖然我們只承認它僅能描繪膚淺的表面，但實際上它以一種畫家即使能夠發現也永遠不敢冒險涉足的眞實性，把祕密的性格暴露出來。」

　由於相機可迅速記錄任何東西，攝影師也就無須像畫家

2 米勒（Jean François Millet, 1814-1875），法國巴比松畫派代表人物。
3 霍桑（Nathaniel Hawthorne, 1804-1864），美國小說家。

那樣在什麼才是值得考慮的形象的問題上作出狹窄的選擇，於
是他遂把觀看變成一個嶄新的工程：彷彿只要懷著足夠的熱
忱和專注去追求，觀看本身眞的就能夠調和揭示眞相這一聲言
和揭示世界之美這一需要似的。相機一度由於有能力忠實地
拍攝現實而成爲令人驚歎的對象，又由於其粗劣的準確性而在
最初的時候遭鄙視，但結果卻是，相機有效地大大推廣外表的
價值。也就是相機所記錄的外表。照片並非只是據實地拍攝
現實。（那是受過嚴密檢查、掂量的現實：看它是不是忠於照
片。）「依我看，」文學寫實主義的最重要倡導者左拉（Zola）
在從事十五年業餘攝影之後，於一九〇一年斷言，「你不能宣
稱你眞的看到什麼，除非你把它拍攝下來。」照片並非只是記
錄現實，而是已成爲事物如何呈現在我們面前的準則，從而改
變了現實這一概念，也改變了現實主義這一概念。

　　最早的攝影師們談起攝影，就好像相機是一部複製機器似
的；好像人們操作相機時，是相機在看似的。攝影的發明受歡
迎，是因爲人們把它當作緩解日益累積的資訊的重負和感覺印
象的重負的一種手段。福克斯・塔爾博特在其攝影集《大自

然的畫筆》（*The Pencil of Nature*, 1844-1846）中披露，攝影這個概念是他在一八三三年想到的，當時他正作「義大利之旅」——這是像他這樣的英國富家子弟都需要做的事——並在科莫湖（Lake Como）畫風景素描。他是在一個暗箱的幫助下畫畫的，這種裝置能投射影像但不能把影像定型。他說，他開始思考「被暗箱的鏡片反映在紙上的大自然畫卷的圖像那不可模仿的美」，並琢磨「是否有可能使這些自然影像耐用地印刻出來」。在福克斯・塔爾博特看來，暗箱本身就是一種新的標記法，其魅力恰恰是不帶個人感情——因為它記錄一個「自然的」影像；也就是說，影像的形成「僅僅是由於光的作用，而無須藝術家的畫筆的任何協助」。

　　攝影師被認為是一位敏銳但不干涉的觀察家——一個抄寫員，而不是詩人。但是，隨著人們很快發現無論你怎樣拍攝同一事物，總是拍攝不出同一照片，有關相機提供不帶個人感情的客觀的影像的假設，便讓位於這樣一個事實，也即照片不只是存在的事物的證明，而且是一個人眼中所見到的事物的證明，不只是對世界的記錄，而且是對世界的評價。[4] 很明顯，不只存在一種叫做「觀看」（由相機記錄、協助）的簡單、統一的活動，還有一種「攝影式觀看」——既是供人們觀看的新

方式，也是供人們表演的新活動。

　　一八四一年，已有一個法國人帶著達蓋爾銀版法相機在太平洋漫遊。也正是這一年，《達蓋爾式旅行：地球風光和最矚目遺跡》（*Excursions daguerriennes: Vues et monuments les plus remarquables du globe*）第一卷在巴黎出版。一九五〇年代是攝影的東方主義的偉大年代：在一八四九年至一八五一年與福樓拜[5]合作「中東大旅行」的馬克沁·杜坎[6]，開始他的拍照活動，集中拍攝諸如阿布辛貝巨像（Colossus fo Abu Simbel）和巴貝克神殿（Temple of Baalbek）之類的名勝，而不是阿拉伯農民的日常生活。然而不久，帶相機的旅行家就兼並更廣泛的

4 當然仍繼續有人主張把攝影限制在不帶個人感情的觀看。在超現實主義者中，攝影被認為具有巨大解放力，可以達到超越純粹的個人表達：布勒東在一九二〇年論馬克斯·恩斯特（Max Ernst）的文章中，一開始就把自動寫作的實踐稱作「真正的思想攝影」，相機被看成是「一個盲目的工具」，其「模仿外表」的優越性「給了無論是繪畫還是詩歌中的老一套表達模式致命的一擊」。在敵對的美學陣營裡，包浩斯（Bauhaus）學派的理論家們持一種並非不相同的觀點，把攝影當作是設計的分支，例如建築——具有創造性但不帶個人感情，不受諸如繪畫的表面和個人筆觸之類的虛榮的影響。莫霍里-納吉在其著作《繪畫、攝影、電影》（*Painting, Photograpy, Film*, 1925）中稱讚相機推行「光學的衛生」，並說它最終會「廢除那種繪畫上和想像力上的聯繫模式，該聯繫模式……被一個個偉大的畫家銘刻在我們的視域上」。——作者註

5 福樓拜（Gustave Flaubert, 1821-1880），法國小說家。

6 馬克沁·杜坎（Maxime Du Camp, 1822-1894），法國作家和攝影師。

題材，而不限於著名景點和藝術品。攝影式觀看意味著傾向於在因太普通而爲大家視而不見的事物中發現美。攝影師被假定要做到不只是看到眼中所見世界本來的樣子，包括早已廣爲人稱道的奇蹟；他們還必須以新的視覺選擇來創造興趣。

　　自發明相機以來，世界上便盛行一種特別的英雄主義：視域的英雄主義。攝影打開一種全新的自由職業活動模式——允許每個人展示某種獨特、熱忱的感受力。攝影師們出門去作文化、階級和科學考察，尋找奪人心魄的影像。不管花費多大的耐性和忍受多大的不適，他們都要以這種積極的、渴求吸取的、評價性的、不計酬勞的視域形式，來誘捕世界。艾爾弗雷德・史帝格力茲自豪地報告說，在一八九三年二月二十二日，他曾在一場暴風雪中站立三小時，「等待恰當時刻」，拍攝他那張著名的照片〈第五大街，冬天〉（Fifth Avenue, Winter）。恰當時刻是指能夠以嶄新的方式看事物（尤其是大家都已見慣的事物）。這種追求，已成爲大眾心目中攝影師的商標。到一九二〇年代，攝影師已像飛行員和人類學家一樣，成爲現代英雄——不一定非要離家不可。大眾報紙的讀者被邀請去與「我們的攝影師」一道，作「發現之旅」，參觀各種新領域，諸如「從上面看世界」、「放大鏡下的世界」、「每

日之美」、「未見過的宇宙」、「光的奇蹟」、「機器之美」、可在
「街上找到」的畫面。

　　日常生活的神化，以及只有相機才能揭示的那種美——眼
睛完全看不到或通常不能孤立起來看的物質世界的一角；或譬
如從飛機上俯瞰——這些是攝影師的主要征服目標。有一陣
子，特寫似乎是攝影最具獨創性的觀看方法。攝影師發現隨著
他們更窄小地裁切現實，便出現了宏大的形式。在一八四○年
代初，多才多藝、心靈手巧的福克斯·塔爾博特不僅製作從繪
畫那裡承接下來的體裁——肖像、家庭生活、城市風景、大
地風景、靜物——的照片，而且把相機對準貝殼、蝴蝶翅膀
（在一個陽光顯微鏡的協助下放大）、對準他書房裡兩排書的一
部分。但他拍攝的東西仍然是可辨認的貝殼、蝴蝶翅膀、書
籍。當普通的觀看進一步被侵犯——以及當被拍攝對象脫離其
周圍環境，變成抽象——便逐漸形成有關什麼才是美的新準
則。什麼才是美，變成什麼才是眼睛不能看到或看不到的：也
即只有相機才能供應的那種割裂的、脫離環境的視域。

　　一九一五年，保羅·史川德拍攝了一張叫做〈碗製造的抽
象圖案〉（Abstract Patterns Made by Bowls）的照片。一九一七
年，史川德轉而拍攝機器外形的特寫，接著，整個二○年代都

是拍攝大自然特寫照片。這個新做法——其鼎盛期是一九二〇年至一九三五年——似乎應允著無限的視覺愉悅。它在家庭物件、裸體（一個人們可能假定已被畫家耗盡的題材）和大自然的微型宇宙學等方面，也取得驚人的成果。攝影似乎已找到其宏偉角色，成為藝術與科學之間的橋梁；畫家則在莫霍里–納吉的著作《從材料到建築》（*Von Material zur Architektur*）中被忠告要向微型照片之美和空中俯視之美學習，該書於一九二八年由包浩斯出版，英譯本叫做《新視域》（*The New Vision*）。也是在這一年，阿爾貝特・倫格爾–帕奇[7]的攝影集《世界是美的》（*Die Welt ist schön, The World Is Beautiful*）出版，這是最早的暢銷攝影集之一，收錄一百張照片，大多數是特寫，題材則包括一片芋葉和一隻陶工之手。繪畫可不敢如此大大咧咧地承諾要證明世界是美的。

　　這隻抽象之眼——表現最出色的，要算是兩次世界大戰期間史川德的一些作品，以及愛德華・韋斯頓[8]和邁納・懷特[9]的一些作品——似乎只有到了現代主義畫家和雕塑家的各種

7 阿爾貝特・倫格爾–帕奇（Albert Renger-Patzsch, 1893-1966），德國攝影師。
8 愛德華・韋斯頓（Edward Weston, 1886-1958），美國攝影師。
9 邁納・懷特（Minor White, 1908-1976），美國攝影師。

發現之後才有可能。史川德和韋斯頓都承認他們的觀看方式與
康定斯基[10]和布朗庫希[11]有相似之處；他們可能是反感史帝格
力茲的影像的柔軟，才被立體派風格的鋒刃式輪廓所吸引。但
是，攝影也同樣影響繪畫。一九○九年，史帝格力茲在其雜誌
《攝影作品》（*Camera Work*）中指出攝影對繪畫的無可否認的
影響，儘管他只列舉印象派畫家──他們的「模糊清晰度」的
風格啓發了他。[12] 莫霍里-納吉在《新視域》中也正確地指出：
「攝影的技術和精神直接或間接地影響了立體主義。」但是，
儘管從一八四○年代起，畫家和攝影師以種種方式互相影響和
互相爭奪，但他們的做法基本上是相反的。畫家建構，攝影師
披露。即是說，對一張照片中的被拍攝物的辨認，總是支配

10 康定斯基（Wassily Kandinsky, 1866-1944），俄國畫家。

11 布朗庫希（Constantin Brancusi, 1876-1957），羅馬尼亞雕塑家。

12 攝影對印象派畫家的巨大影響，是藝術史的老生常談。事實上，如果像史帝格
　力茲所認爲的那樣，說「印象派畫家遵守一種嚴格意義上的攝影式構造風格」，
　那絕非誇張之詞。相機把現實翻譯成高度兩極化的明暗區域，照片中的影像被
　自由或任意地裁切，攝影師對空間尤其是背景空間是否清楚毫不在乎──這
　些，都是印象派畫家公開承認他們對光的特性懷有科學興趣的主要靈感來源，
　也是他們對平面透視、不尋常的角度和被畫面邊緣切掉的去中心化形式進行實
　驗的主要靈感來源。（誠如史帝格力茲在一九○九年指出的：「他們以碎屑和碎
　片描繪生活。」）一個歷史細節：一八七四年四月份舉辦的第一次印象派畫展，
　地點正是納達爾位於巴黎卡普欣林蔭大道的攝影室。──作者註
　納達爾（Nadar, 1820-1910），法國攝影師，原名 Gaspard Felix Tournachon。

我們對它的看法——而在繪畫中卻不必如此。韋斯頓拍攝於一九三一年的〈高麗菜葉〉（Cabbage Leaf）中的被拍攝物看上去就像下垂的皺褶的衣服；我們得靠標題才能認出它是什麼。因此，這幅照片在兩個方面顯示其意義。一是它的形式討人喜歡，二是它竟是（真想不到！）一片高麗菜葉的形式。如果它是皺褶的衣服，它就不會這麼美了。我們早就從美術作品中知道那種美。是以，風格的形式特徵——繪畫的中心問題——在攝影中最多也只占據次要位置，而一張照片是關於什麼的，才最重要。攝影的所有功用，都隱含一個假設，也即每張照片都是世界的一個片斷。這個假設意味著我們看到一張照片時往往不知道如何反應（如果該照片在視覺上是含糊的，譬如看時太近或太遠），除非我們知道它是世界的一個什麼片斷。一個看似是小冠冕的東西——哈洛德‧埃傑頓[13]攝於一九三六年的著名照片——在我們發現它竟是一潑牛奶時，就會變得有趣多了。

　　攝影一般被視作認識事物的工具。當梭羅[14]說「你所說不

13 哈洛德‧埃傑頓（Harold Edgerton, 1903-1990），美國攝影師，曾任麻省理工學院電機工程教授。

14 梭羅（Henry David Thoreau, 1812-1862），美國作家和哲學家。

能多於所見」時，他理所當然認為視覺在各種官能中占顯著位置。但是，幾代人之後，當保羅・史川德引用梭羅的名言來讚美攝影時，它是一種帶有不同意義的共鳴。相機並非只是使人有可能通過觀看（透過顯微照片和遙感）來加深理解事物。相機通過培養為觀看而觀看這一理念而改變觀看本身。梭羅仍生活在一個多官能的世界，儘管在當時觀察也已開始取得一種道義責任的地位。他所談的，仍是一種未與其他官能割斷的觀看，以及處於脈絡中的觀看（被他稱作「自然」的脈絡），即是說，一種與某些預計——他認為什麼值得觀看——聯繫起來的觀看。當史川德引述梭羅的時候，他對官能系統採取不同的態度：對感知[15]進行教導性的培養，獨立於各種關於什麼才值得感知的概念。正是這種培養，使得藝術中的所有現代主義運動生機勃勃。

　　這種態度的最有影響力的版本，見諸於繪畫。繪畫是攝影從一開始就持續地蠶食和熱情地剽竊，並仍在火烈敵對中與攝影共存的藝術。根據慣常的說法，攝影篡奪畫家以影像準確複製現實的任務。為此，韋斯頓認為「畫家應深深感激才對」。

15 這裡說的感知，主要偏向於指觀看。下同。

韋斯頓像此前和此後很多攝影師那樣，認為這次篡奪事實上是
一次解放。攝影通過接管迄今被繪畫所壟斷的描繪現實的任
務，把繪畫解放出來，使繪畫轉而肩負其偉大的現代主義使命
——抽象。但攝影對繪畫的影響並不這麼一目了然。因為，當
攝影進場時，繪畫已主動地開始其從現實主義表現形式撤退的
漫長旅程——透納[16]生於一七七五年，福克斯·塔爾博特生於
一八〇〇年——況且，按攝影以如此迅速和徹底地成功侵占
繪畫領土看，則繪畫領土上的人口很可能應已滅絕了才對。
（十九世紀繪畫那些嚴守具象派技法的成就，其不穩定性最明
顯地見諸於肖像畫的命運。肖像畫的描繪對象，變得愈來愈像
是繪畫本身，而不是坐著被畫像的人——終於不再受最有雄心
的畫家青睞，除了近期若干突出的例外，譬如大肆借用攝影影
像的弗蘭西斯·培根[17]和沃荷。）

　　在標準描述中被略去的繪畫與攝影之間關係的另一個重要
方面，是攝影所獲得的新領土的邊界，立即就開始擴大，原因
是一些攝影師拒絕被局限於拍攝使畫家無法抗衡的那些卓絕的
極端現實主義作品。是以，在兩位著名的攝影發明家中，達

16 透納（William Turner, 1775-1851），英國畫家。
17 弗蘭西斯·培根（Francis Bacon, 1909-1992），愛爾蘭畫家。

蓋爾從未想過要超越自然主義畫家的表現範圍，而福克斯‧
塔爾博特卻立即就認識到相機有能力把那些通常為肉眼所不
見和繪畫從未記錄過的形式孤立起來。漸漸地，攝影師們加
入對更抽象的影像的追求，這顯示他們對摹擬有所顧忌，使
人想起現代主義畫家把摹擬性作品斥為僅僅是畫畫兒。這不
啻是繪畫的復仇。很多專業攝影師宣稱要拍攝不同於記錄現
實的東西，這是繪畫對攝影的深遠的反影響的最清晰指數。
但是，不管攝影師們在對待為感知而培養感知這一固有價值
的態度上，以及在對待（相對地）不重要、但主導高級繪畫
一百多年的題材的態度上有多少共同點，他們在行使這些態
度時卻不能複製繪畫的態度。因為，一張照片在本質上是永
遠不能完全超越其表現對象的，而繪畫卻能。一張照片也不
能超越視覺本身，而超越視覺在一定程度上卻是現代主義繪
畫的終極目標。

　　與攝影最緊密相關的現代主義態度的版本，並未見諸於繪
畫──哪怕是在當時已是如此（在它被攝影征服或者說解放之
際），現在就更不用說了。除了若干邊緣現象例如「超級現實
主義」──它是「照相現實主義」的復興，不滿足於僅僅模仿
照片，而是要證明繪畫能夠達到一種甚至更大的逼真的幻覺

——繪畫至今依然基本上被一種對杜象[18]所稱的「視網膜而已」的懷疑統治著。攝影的精神特質——訓練我們（用莫霍里-納吉的話說）「集中注意力觀看」——似乎更接近現代主義詩歌而非繪畫。隨著繪畫愈來愈概念化，詩歌（自阿波里奈爾[19]、艾略特[20]、龐德〔Pound〕和威廉・卡洛斯・威廉斯〔William Carlos Williams〕以來）卻愈來愈把自己定義為關注視覺。（如同威廉斯宣稱的：「除了在事物中，沒有真理。」）詩歌致力於具體性和致力於解剖詩的語言，類似攝影致力於純粹的觀看。兩者都暗示不連貫性、斷裂的形式和補償性的統一：根據迫切但常常是任意的主觀要求，把事物從它們的脈絡中摳出來（以便用新角度看它們），把事物草草地撮合在一起。

　　雖然大多數攝影者，只是在助長公認的有關美的觀念，但有抱負的專業攝影師卻往往認為自己是在挑戰這些觀念。在像韋斯頓這樣的英雄式現代主義者看來，攝影師的冒險是精英式

18 杜象（Marcel Duchamp, 1887-1968），法國畫家。
19 阿波里奈爾（Guillaume Apollinaire, 1880-1918），法國詩人。
20 艾略特（T. S. Eliot, 1888-1965），美國詩人和批評家。

的、先知式的、顛覆式的、啓示式的。攝影師宣稱是在執行布
萊克[21]式的淨化官能的任務,一如章斯頓在形容自己的作品時
所說的:「向其他人揭示他們周遭活生生的世界,向他們展示
他們自己視而不見的眼睛所錯過的。」

　　雖然章斯頓也像史川德那樣,宣稱不關心攝影是不是一門
藝術這個問題,但是他對攝影的要求仍然包含有關攝影師做爲
藝術家的所有浪漫假設。到一九二〇年代,一些攝影師已充滿
信心地占用了一門前衛藝術的修辭:他們裝備著相機,與循規
蹈矩的感受力作猛烈搏鬥,忙於實現龐德關於「日日新」的號
召。章斯頓以傲氣十足的不屑說,最有資格「鑽入今日的精神」
的是攝影,而不是「軟綿綿、怯懦懦的繪畫」。在一九三〇年
至一九三二年,章斯頓的日記《流水賬》(*Daybooks*)充滿著
對一觸即發的轉變的熱情洋溢的預感,以及關於攝影師配製的
視覺震盪療法如何重要的宣言。「舊思想正在全面崩潰,而準
確、絕不妥協的攝影視域是評價生活的一股世界力量,並將繼
續壯大。」

　　章斯頓關於攝影師的英雄角色的概念,與 D. H. 勞倫斯[22]

21 布萊克（William Blake, 1757-1827）,英國詩人。
22 D. H. 勞倫斯（D. H. Lawrence, 1885-1930）,英國小說家。

在一九二〇年代宣揚的英雄式的生機論有很多共通之處：肯定感官生活，怒斥中產階級的性偽善，理直氣壯地替服務於精神使命的自我主義辯護，男子氣概地呼籲與自然形成一體。（韋斯頓把攝影稱爲「自我發展的一種方式，發現和認同所有基本形式的顯露——認同大自然這萬物之源——的一種手段」。）但是，儘管勞倫斯想恢復感官享受的完整性，攝影師——哪怕是一位其激情似乎使人想起勞倫斯的攝影師——卻需要維護一項官能的顯著位置：視覺。而且，與韋斯頓所斷言的相反，攝影式觀看的習慣——也即把現實當作一大堆潛在的照片來觀看——製造了與自然的疏離而不是結合。

當我們檢查攝影式觀看所宣稱的，我們會發現攝影式觀看主要是某種片面的觀看的行爲；是一種主觀的習慣，這習慣得到相機與人眼之間在聚焦和判斷景物時的客觀性落差的加強。這些落差在攝影的早期常被公眾議論。一旦公眾開始從攝影的角度來思考，他們便停止議論所謂的攝影的扭曲。（而現在，誠如小威廉‧艾文斯[23]指出的，他們實際上四處搜尋那種扭曲。）是以，攝影取得的長期成功之一，是其把活的生命變

23 小威廉‧艾文斯（William Ivins, Jr., 1881-1961），紐約大都會博物館複製品部主任。

成事物、把事物變成活的生命的戰略。韋斯頓在一九二九年和一九三〇年拍攝的胡椒，其豐滿性感是他那些女性裸體照所罕見的。[24] 這些裸體和胡椒，都是爲了強調形式而拍攝的——但那身體被以獨特方式拍成獨自彎曲著，四肢全被裁切掉，肉體顯示成正常照明和聚焦所能允許的模糊，從而減弱其肉感，提高身體形式的抽象性；胡椒則以特寫但整個地拍成，表面被擦亮或塗油，結果是使人在一種明顯地中立的形式中發現情欲暗示性，加強那種看上去很像的感覺。

　　正是工業和科學攝影中的種種形式之美，使包浩斯的設計師們目眩，而相機所記錄的影像，在形式上確實也沒幾個像冶金學家和晶體學家所拍攝的那樣有趣。但是包浩斯對攝影的態度並沒有普及化。如今也沒人認爲科學顯微攝影集中體現了照片中揭示的美。在攝影之美的主流傳統中，美要求包含人類選擇的印記：也即這個能拍出一張好照片，而好照片總要作出某種評論。事實證明，揭示一個抽水馬桶桶身的優雅形體美——韋斯頓一九二五年在墨西哥拍攝的一系列照片的主題——要比表現一片雪花或一塊煤化石的深遠詩意更重要。

24 韋斯頓的胡椒，看上去就像女性裸體，或裸體雕塑。

　　對韋斯頓來說，美本身是顛覆性的——就像他那些雄心勃勃的裸體照引起某些人的反感驚駭時似乎證實的。（事實上，是韋斯頓——然後是安德列‧凱爾泰斯[25]和比爾‧布蘭特——使裸體攝影受到尊敬。）現在，攝影師較有可能側重他們所揭示的事物中的普通人性。雖然攝影師仍未停止尋找美，但是攝影已不再被認為需要在美的保護下創造某種心靈上的突破。像韋斯頓和卡蒂埃-布列松這樣一些有抱負的現代主義者，都把攝影理解為一種真正的新觀看方式（準確、明智，甚至科學），但他們已受到後一輩的攝影師例如羅伯特‧法蘭克的挑戰，後者的相機之眼要的不是穿透力而是民主，也不宣稱要設立新的觀看標準。韋斯頓關於「攝影已拉開朝向一種新的世界視域的窗簾」的斷言，似乎是二十世紀頭三十多年所有藝術中的現代主義的過度充氧的希望——此後已被放棄的希望——的典型。雖然相機確實帶來了一場心靈革命，但根本就不是韋斯頓心目中那種積極的、浪漫主義意義上的革命。

　　只要攝影依然剝掉習慣性觀看的舊牆紙，它就是在創造另一種觀看習慣：既熱切又冷靜，既關心又超脫；被微不足

25 安德列‧凱爾泰斯（André Kertész, 1894-1985），匈牙利裔攝影師，作品分為匈牙利時期、法國時期和美國時期。

道的細節所傾倒，對格格不入的事物上了癮。但攝影式觀看必須不斷被新的震撼更新，無論是題材或技術更新，才有可能造成侵犯普通視域的印象。因為，在攝影師所揭示的事物的挑戰下，觀看往往會調整自己來適應照片。史川德在二〇年代、韋斯頓在二〇年代末期和三〇年代初期的前衛視域，迅速被吸納同化。他們細緻拍攝的植物、貝殼、葉子、枯樹、海草、浮木、蝕岩、塘鵝的翅膀、柏樹節節疤疤的根、工人節節疤疤的手的特寫照片，現在無非是一種攝影式觀看的慣技。以前需要極有眼光才看到的東西，如今誰都能看到。在照片的指引下，大家都可以把一度是文學想像力獨霸的東西——身體的地理——加以視覺化：例如，拍攝一位孕婦，使她的身體看上去像一座小丘，或拍攝一座小丘，使它看上去像一位孕婦的身體。

日益增加的熟悉性，並沒有完全解釋為什麼某些美的準則被用光了，另一些則保留下來。美的準則的耗損，既有道德上的，也有感知上的。史川德和韋斯頓怎麼也不會想到，這些美的概念竟會變得如此陳腐；然而，一旦你像韋斯頓那樣，堅持維護像完美這樣一個乏味的美的理想，則有如此結果似乎是不可避免的。據韋斯頓的說法，畫家總是「試圖以自己強加的方

式來改善自然」，攝影師則是「證明自然提供了不計其數的完美的『構圖』，——到處是秩序」。在現代主義者的美學純粹主義的好戰態度的背後，存在著一種令人驚詫的對世界的慷慨接受。對於在卡梅爾（Carmel）——一九二〇年代的「瓦爾登湖」（Walden）——附近的加州海岸度過大部分攝影生涯的韋斯頓來說，找到美和秩序是相對容易的，而對於以拍攝建築照片和城市居民的類型照片開始其攝影生涯的阿倫・西斯金德[26]——一位緊接著史川德之後一個世代的攝影師和紐約人——來說，這個問題是一個創造秩序的問題。「當我拍攝一張照片，」西斯金德寫道，「我希望它是一個全新的對象，完整而自足，其基本條件是秩序。」對於卡蒂埃-布列松來說，拍照是「尋找世界的結構——沉醉於形式帶來的純粹快樂」，是揭示「混亂中有秩序」。（談論世界的完美而不顯得諂媚，也許是不可能的。）但是，「展示世界的完美」這一美的概念太過濫情、太過非歷史，根本難以支撐攝影。比史川德更追求抽象、追求發現形式的韋斯頓，其整體作品比史川德狹窄，似乎是不可避免的。是以，韋斯頓從未深感需要拍攝有社會意識的照片，

26 阿倫・西斯金德（Aaron Siskind, 1903-1991），美國攝影師。

並且除了在一九二三年至一九二七年在墨西哥度過的這個時期外，他一直都迴避城市。史川德則像卡蒂埃－布列松一樣，被城市生活那如畫的荒涼和破壞所吸引。但哪怕是遠離大自然，史川德和卡蒂埃－布列松（還可以加上沃克・艾文斯）依然帶著同一種到處辨識秩序的嚴謹眼光拍照。

史帝格力茲和史川德和韋斯頓的觀點──認為照片首先應該是美的（也即構圖應該美）──如今似乎顯得空泛了，在無序的事實面前顯得太遲鈍：正如成為包浩斯攝影觀之基礎的對科學技術的樂觀主義，也顯得近乎有害。韋斯頓的影像，無論多麼值得欽佩，無論多麼美，對很多人來說已不那麼有趣了，而十九世紀中葉英國和法國的早期攝影師們拍攝的，和例如尤金・阿杰拍攝的，其魅力則有增無減。韋斯頓在日記《流水賬》中認為尤金・阿杰「不是一位出色的技術家」，這個判斷再好不過地反映出韋斯頓觀點的連貫性和他遠離當代口味。「光暈大受破壞，色彩修正不佳，」韋斯頓指出，「他對題材的直覺很強烈，但他的記錄很弱，──他的構造無可原諒……你常常覺得他沒有抓住實質。」當代口味暴露了斤斤計較印刷是否完美的韋斯頓的缺陷，而不是尤金・阿杰和攝影的通俗傳統的其他大師的缺點。不完美的技術現在受到青睞，恰恰

是因為它打破了大自然與美的靜態平衡。大自然已更多地變成表達懷舊和義憤的題材，而不是沉思的對象，這可見於安塞爾・亞當斯[27]（韋斯頓的最著名弟子）的壯麗風景和包浩斯傳統的最後一部重要攝影集——安德莉亞斯・費寧格[28]《大自然的解剖》（*The Anatomy of Nature*, 1969）——與當前拍攝大自然遭玷污破壞的影像之間在口味上的距離。

　　就像回顧起來這些形式主義者關於美的概念似乎與某種歷史氣氛也即對摩登時代（新視域、新紀元）的樂觀主義有聯繫，同樣地，韋斯頓和包浩斯學派所代表的攝影純粹性的標準的衰落，也是伴隨著最近數十年來經歷的道德鬆弛而來的。在當前幻想破滅的歷史氣氛中，人們對形式主義者關於沒有時間性的美的概念愈來愈麻木。較黑暗、受時間限制的美的標準，則益顯重要，引發人們重估往昔的攝影；而最近幾代的攝影師顯然反感所謂的「美」，他們寧願展示無序，寧願提煉一則往往令人躁動不安的逸聞，也不願分離出一種最終令人放心的「簡化形式」（韋斯頓語）。然而，儘管宣稱要以間接的、

27 安塞爾・亞當斯（Ansel Adams, 1902-1984），美國攝影師，以西部題材的黑白照片聞名。
28 安德莉亞斯・費寧格（Andreas Feininger, 1906-1999），法裔美國攝影師。

不擺姿勢的、往往是嚴酷的攝影來揭示眞相而非美，但攝影依然在美化。事實上，攝影最持久的勝利，一直是它有能力在卑微、空洞、衰朽的事物中發現美。至少，眞實事物有一種感染力。而這感染力是──美。（例如，窮人之美。）

韋斯頓一九二五年拍攝的他最心愛的一個兒子的照片〈尼爾的身軀〉（Torso of Neil）似乎是美的，而這是由於其拍攝對象的優美線條和由於照片的大膽構圖和微妙照明──一種由技巧和品味帶來的美。雅各·里斯一八八七年至一八九〇年以粗糙的閃光拍攝的照片似乎是美的，而這是因爲其拍攝對象的力量，也即在一個不確定的時代裡，邋遢、奇形怪狀的紐約貧民窟居民的狀況；還因爲這些照片的「錯誤」構圖的正確性，和缺乏對整體色調值的控制而造成的呆滯的對照──一種由業餘性或粗心大意帶來的美。對照片的評價，永遠充滿這類美學上的雙重標準。攝影式觀看的顯著成就，最初是依據繪畫的準則來判斷的，這種判斷遵奉有意識的設計和刪除不必要的枝節；並且直到最近爲止，這一成就一向被認爲是由一批爲數不多的攝影師在他們的作品中體現出來的：他們通過反省和努力，最終超越了相機的機械性質，達到藝術的標準。但現在我們清楚，在機械式或稚拙地使用相機與極高層次的形式美之

間並不存在固有的衝突，沒有任何一類照片不可以呈現這種美：一張非刻意炫耀的實用性的快照，在視覺上可能跟最受讚賞的藝術照片一樣有趣、一樣有說服力、一樣美。這種形式標準的民主化，是攝影把美的概念民主化的邏輯對等物。傳統上，美與一些典範性的榜樣（古典希臘人的代表性藝術，都只表現青春，也即身體最完美的時刻）聯繫起來，照片則揭示美無所不在。除了那些在相機前把自己打扮得漂漂亮亮的人之外，沒有吸引力和對自己不滿的人，也都分到了自己的一份美。

對攝影師來說，在努力要美化世界和反過來努力要撕掉世界的面具之間，最終是沒有差別的——不存在哪一方有更大的美學優勢。就連那些不屑於修整肖像照的攝影師——從納達爾（Nadar）開始，不修整一直是有抱負的肖像攝影師的榮譽標誌——也傾向於在某些方面保護被拍攝者，以免他們受過於暴露無遺的相機的損害。肖像攝影師都以專業責任保護那些確實十分理想的著名的面孔（例如嘉寶[29]），但他們最典型的一項努力，是尋找「真」面孔，一般是在無名者、窮苦人、社會弱

29 嘉寶（Greta Garbo, 1905-1990），美國女演員。

者、老人、精神病患者──對相機的侵略性毫不在意（或無力
提出異議）──當中尋找。史川德一九一六年拍攝的兩張城市
事故受害者肖像照〈盲婦〉（Blind Woman）和〈男人〉（Man），
就是屬於這種尋找的最早成果，皆以特寫拍攝。在德國經濟
衰退的最嚴重年份，赫爾默‧列爾斯基[30] 拍攝了一整冊的愁
苦臉孔，並於一九三一年以《日常臉孔》（*Köpfe des Alltags,*
Everyday Faces）的書名出版。列爾斯基付錢給模特兒，拍攝
這輯被他稱作「客觀人物研究」的照片，過分放大的毛孔、皺
紋、皮膚斑點暴露無遺。這些收費模特兒要麼是從一個勞工介
紹所弄來的失業傭人，要麼是乞丐、街道清潔工、小販和洗衣
婦。

　　相機可以很仁慈；相機也是殘忍的專家。但是，根據支配
著攝影口味的超現實主義偏好，相機的殘忍只會產生另一種
美。因此，雖然時裝攝影是建基於這樣一個事實，也即可以拍
出比真實生活中更美的東西，但是並不令人吃驚的是，有些
從事時裝攝影的攝影師也被不上鏡的東西吸引。艾維頓諂媚
的時裝照片，與他做為「拒絕諂媚者」拍攝的照片──例如

30 赫爾默‧列爾斯基（Helmar Lerski, 1871-1956），法裔瑞士攝影師。

他一九七二年為他臨終的父親拍攝的優雅、冷酷無情的肖像照
——可謂完美的互補。肖像畫的傳統功能，也即把肖像主人美
化或理想化，依然是日常攝影和商業攝影的目標，但在被當作
一門藝術的攝影中，這種傳統功能的前途已大受限制。總的來
說，這方面的榮譽都被科迪莉亞們[31]得去了。

　　做為一個對傳統美作出反應的載體，攝影已大大擴展了我
們關於什麼才是審美上令人愉悅的東西的看法。這種反應，有
時候是以真實性的名義。有時候是以精緻或一些更漂亮的謊言
的名義：是以，十多年來時裝攝影一直在發展各種各樣的突發
性姿勢，這些姿勢反映出超現實主義的明白無誤的影響。（布
勒東寫道：「如果美不令人戰慄，就不是美了。」）哪怕是最富
同情心的新聞攝影，也受到壓力，要它同時滿足兩類期待，一
類是由我們基本上從超現實主義角度看照片引起的期待，一類
是由我們相信某些照片提供關於這世界的真實而重要的信息引
起的期待。W・尤金・史密斯[32]一九六〇年代末在日本漁村水
俁（其居民大多數因汞中毒而殘廢和慢慢死去）拍攝的照片，

31 科迪莉亞是莎劇《李爾王》中的人物，因拒絕向父親諂媚而遭斷絕父女關係。
　　這裡「科迪莉婭們」意為拒絕諂媚者。
32 W・尤金・史密斯（W. Eugene Smith, 1918-1978），美國攝影師。

由於記錄了一種引起我們憤慨的痛苦而令我們感動，又由於它
們是遵循超現實主義的美的標準的精采絕倫的創痛照片而疏離
我們。史密斯那張一個臨死的女孩扭曲在母親懷中的照片，是
一幅關於瘟疫受害者的世界的〈聖母哀子像〉（Pietà），亞陶[33]
曾把這個瘟疫受害者的世界視為現代戲劇藝術的真正主題；
事實上，這一系列照片都可以用作亞陶的「殘酷劇場」的影
像。

　　由於每張照片只是一塊碎片，因此它的道德和情感重量要
視乎它放在哪裡而定。一張照片會隨著它在什麼環境下被觀
看而改變：因此史密斯的水俁照片在照片小樣上看、在畫廊
裡看、在政治集會上看、在警察局檔案裡看、在攝影雜誌上
看、在綜合性新聞雜誌上看、在書上看、在客廳牆上看，都會
顯得不一樣。上述各種場合，都暗示著對照片的不同使用，但
都不能把照片的意義固定下來。維根斯坦[34]在談到詞語時說，
意義就是使用——照片也是如此。所有照片的存在和擴散正是
以這種方式造成了意義這個概念的腐蝕，造成了把真理瓜分成
各種相對真理，而相對真理則被現代自由主義意識視為理所當

33 亞陶（Antonin Artaud, 1896-1948），法國詩人、劇作家。
34 維根斯坦（Ludwig Wittgenstein, 1889-1951），奧地利裔英國哲學家。

然。

　　關心社會的攝影師假設他們的作品可傳達某種穩定的意義，可以揭示真相。但這種意義是注定要流失的，部分原因是照片永遠是某種環境中的一個物件；即是說，不管該環境如何形成對該照片的臨時性——尤其是政治性——使用，該環境都將不可避免地被另一些環境所取代，而這另一些環境將導致原先那些使用的弱化和逐漸變得不相干。攝影的主要特色之一是這樣一個過程，也即原有的使用被後來的使用修改，最終被後來的使用所取代——最矚目的是被可以把任何照片吸納消化的藝術話語所取代。而由於照片本身是影像，因此有些照片從一開始就把我們引向其他影像和把我們引向生活。一九六七年十月，波利維亞當局把切‧格瓦拉[35] 的屍體的照片發送給國際新聞界，屍體攤在馬廄裡一副擱在水泥槽上的擔架上，周圍攏集著一名波利維亞上校、一名美國情報人員和幾名記者和士兵。這張照片不僅概括了當代拉丁美洲歷史的苦澀現實，而且誠如約翰‧伯格[36] 指出的，竟不經意地有點像曼帖那[37] 的〈死

35 切‧格瓦拉（Che Guevara, 1928-1967），生於阿根廷的古巴革命家。
36 約翰‧伯格（John Berger, 1926- ），美國當代藝術評論家。
37 曼帖那（Andrea Mantegna, 1431-1506），義大利文藝復興時期畫家。

去的基督〉（The Dead Christ）和林布蘭[38]的〈圖爾普教授的解剖課〉（The Anatomy Lesson of Professor Tulp）。這張照片引人入勝之處，部分源自它的構圖與這些經典畫的相似之處。實際上這張照片如此令人難忘，表明它具有去政治化的潛力，具有成為一幅不受時間限制的影像的潛力。

　　有關攝影的最出色文字，一直都是道德家們寫的——馬克思主義者或將要成為的馬克思主義者。他們一方面被照片迷住，另一方面對攝影那種無可阻擋的美化方式深感不安。誠如華特・班雅明一九三四年在巴黎法西斯主義研究所的一次演說中指出的，相機

　　　現在已無法拍攝一座廉租公寓或垃圾堆而不使其改觀。更　　別說一座河壩或一座電纜廠了：在它們面前，攝影只會　　說：「多美。」……它已通過時髦的、技術上完美的處理　　方式，成功地把淒慘的貧困本身變成享受對象。

　　喜愛照片的道德家總是希望文字可以挽救照片。（這種態

38 林布蘭（Rembrandt, 1606-1669），荷蘭畫家。

度，與美術館長的態度正好相反，後者為了把新聞攝影師的作品變成藝術，總是只讓人看照片而隱去原有的說明文字。）是以，班雅明認為照片底下有正確的文字說明可以「把照片從時髦的摧殘中挽救出來，並賦予它一種革命性的使用價值」。他促請作家們拿起相機，去作示範。

　　關心社會的作家並沒有迷上相機，但經常被召喚去、或主動去講出照片所證明的真相——就像詹姆斯・艾吉在為沃克・艾文斯的攝影集《現在讓我們讚美名人》寫文字說明時所做的，或約翰・伯格在其關於那幅切・格瓦拉屍體照片的文章中所做的。伯格這篇文章實際上是一篇不惜篇幅的照片說明文字，企圖加強一張伯格認為在美學上太有滿足感和在圖像學上太有暗示性的照片的政治聯繫和道德意義。高達和戈林[39]的短片《給珍的信》（*A Letter to Jane*, 1972）相當於一張照片的反文字說明——尖刻地批評珍・芳達[40]在訪問北越[41]時拍攝的一張照片。（這部電影也是一堂示範課，教我們如何閱讀任何照片，如何破譯一張照片的取景、角度和焦距的非清白性質。）

39 戈林（Jean-Piere Gorin, 1943- ），法國電影導演。
40 珍・芳達（Jean Fonda, 1937- ），美國女演員和政治活動家。
41 指共產黨統治的越南北部。

這張照片顯示珍・芳達帶著痛苦而同情的表情，聆聽一名身分不明的越南人描述美國轟炸帶來的摧殘，照片刊登在法國圖片雜誌《快報》（*L'Express*）時的意義，在某些方面與北越人發布該照片時的原意大相徑庭。但是，比該照片如何被新環境改變更具決定性的，是該照片在北越人眼中的革命性使用價值如何被《快報》提供的說明文字顛覆。「這張照片，像任何照片一樣，」高達和戈林指出，「實際上是啞默的。它透過寫於照片下的文字的口說話。」事實上，文字講的話比圖片更大聲。說明文字確實往往凌駕於我們眼中的證據；但是任何說明文字都無法永久地限制或確保一張照片的意義。

　　道德家對一張照片的要求，是讓它做任何照片也做不到的事情——講話。說明文字是那缺失的聲音，被期待講真話。但哪怕是完全正確的說明文字，也只是對它所依附的照片的一種解釋，且必然是有限的解釋。說明文字的手套是如此輕滑地套上脫下。它不能防止一張照片（或一組照片）意圖要支持的任何理據或道德訴求被每一張照片所承載的眾多意義所損害，也不能防止這些理據和訴求被所有照片拍攝——和收集——活動都隱含的那種渴望占有的心態所削弱和被所有照片都不可避免地想與被拍攝對象建立美學關係的要求所破壞。就連非常嚴屬

地斥責某個特定歷史時刻的照片，也使我們在某種永恆的外觀下——美的外觀下——間接擁有被拍攝對象。切‧格瓦拉的照片最終是……美的，一如切‧格瓦拉其人。水俁村的人也是美的。一九四三年在華沙猶太人隔離區一次圍捕期間被拍攝到的那個猶太小男孩也是美的：他舉起雙臂，嚴肅而驚恐——柏格曼[42] 的《假面》（*Persona*）中的啞女主角進精神病院時帶著這張照片，對它沉思默想，把它做為悲劇的本質的紀念照。

　　在消費社會，即使是攝影師們那些最有良好意圖和說明文字恰如其分的作品，最終也依然是對美的發現。路易斯‧海因拍攝的十九世紀末二十世紀初美國工廠和煤礦受剝削的兒童的照片，其可愛的構圖和優雅的視角的重要性輕易地比它們的題材更持久。世界上那些較富裕的角落——也即大多數照片拍攝和消費的地區——的受保護的中產階級居民主要是通過相機了解世界的恐怖：照片可以令人痛苦也確實令人痛苦。但是，攝影的美學化傾向是如此嚴重，使得傳遞痛苦的媒介最終把痛苦抵消。相機把經驗微縮化，把歷史變成奇觀。照片創造同情不亞於照片減少同情和疏遠感情。攝影的現實主義給認識現實製

42 柏格曼（Ingmar Bergman, 1918-2007），瑞典電影導演。

造了混亂：在道德上麻木（長期而言），在感覺上刺激（長遠
和短期而言）。因此，它開了我們的眼界。這就是大家一直在
談論的新視域。

　　無論為攝影提出什麼道德要求，攝影的主要效果都是把世
界轉化成一家百貨公司或無牆的展覽館，每個被拍攝對象都
被貶值為一件消費品，或提升為一件美學欣賞品。通過相機
人們變成現實──也可稱為「現狀」，一如法國攝影雜誌《現
狀》（*Réalités*）的名字所暗示的──的顧客或遊客，因為現
實被理解為多元、饒有興味的、唾手可得的。把異國情調拉
近，把熟悉和家常變成異國情調，照片使整個世界變成評價的
對象。對那些並非只局限於表達自己的癡迷的攝影師來說，到
處都有些引人入勝的時刻、美的題材。接著，最多種多樣的
題材被彙集在一個由人文主義意識形態提供的虛假的統一體
內。因此，據一位批評家的說法，保羅·史川德在生命最後
一個時期──他從以抽象之眼發現種種卓絕事物轉向遊客式
的、把世界編成圖像集的攝影任務的時期──拍攝的照片的
偉大性，在於這樣一個事實，也即「他的人物，無論是鮑厄

里街[43] 的無家可歸者、墨西哥苦工、新英格蘭農場主、義大利
農民、法國工匠、不列塔尼或赫布里底漁民、埃及農民、鄉村
白癡或偉大的畢卡索，全都帶著同一種英雄特質——人性——
的色彩」。這人性是什麼？它是一種當事物被做為照片來觀看
時所具有的共同特質。

　　拍照的迫切性原則上是一種不加區別的迫切性，因為從
事攝影現已被等同於這樣一種看法，就是可以通過相機把世
界上的一切變得有趣。但這種有趣的特質，就像宣示人性一
樣，是空洞的。攝影對世界的利用，連同其無數的記載現實
的產品，已把一切都變得雷同。攝影做為新聞報導的時候，
其簡化一點不亞於攝影揭示美的形式的時候。攝影通過揭示
人的事物性、事物的人性，而把現實轉化為一種同義反覆。
當卡蒂埃–布列松去中國，他證明中國有人，並證明他們是中
國人。

　　照片經常被用來當作理解和寬容的協助工具。在人文主義
行話中，攝影最高的使命是向人解釋人。但照片不解釋，而
是表示知道。當羅伯特‧法蘭克宣稱「要生產一個真實的當

43 紐約一條下等酒吧街。

代文件，視覺衝擊應做到消除解釋」時，他無非是實話實說而已。如果照片是信息，則這信息就是既透明又神祕的。「照片是關於祕密的祕密，」阿巴斯如是說。「它講得愈多，你知道的就愈少。」透過照片觀看雖然提供了理解的錯覺，但實際上是與世界建立一種占有的關係，這是一種既培養美學意識又增加情感冷漠的關係。

攝影的威力在於，它保持隨時細察立即被時間的正常流動取代的瞬間。這種時間的凍結──每張照片的傲慢、尖銳的靜止狀態──已製造了嶄新的、更有包容性的美的正典作品。但是，可以在一個片面的瞬間捕捉到的真實性，不管多麼意味深長或重要，也只能與理解的需要建立一種非常狹窄的關係。與人文主義者關於攝影的種種聲言所暗示的相反，相機有能力把現實轉化為某種美的東西，恰恰是因為相機是一種相對軟弱的傳達真相的工具。人文主義已成為雄心勃勃的專業攝影師們的主導意識形態──取代了形式主義者為他們追求的美所作的辯護──其背後的理由恰恰是人文主義掩飾了攝影企業骨子裡對真實性和美的看法的混亂狀況。

攝影信條
Photographic Evangels

　　就像其他穩步擴大的企業一樣，攝影使其主要實踐者覺
得需要一而再地解釋他們在做什麼和爲什麼這樣做是有價值
的。攝影廣受抨擊的時期（在與繪畫的關係上被視爲弒父，在
與人物的關係上被視爲捕食）是短暫的。繪畫當然沒有像一位
法國畫家草率預言的那樣終結於一八三九年；挑剔者很快就停
止把攝影斥爲奴僕式的複製；到一八五四年，一位偉大的畫家
德拉克洛瓦[1]很有風度地宣稱，他非常遺憾這樣一種奇妙的發
明來得這麼遲。在今天，再也沒有什麼比攝影對現實的再循環
利用更令人接受的了，既做爲一種日常活動，也做爲一種高級
藝術形式來接受。然而，攝影仍有點什麼東西使第一流的專業
攝影師們繼續爲它做點辯護和宣傳：迄今爲止所有重要攝影師
實際上都曾寫過宣言和自白，闡釋攝影的道德和美學使命。而
在他們擁有什麼樣的知識和他們從事什麼樣的藝術實踐的問題
上，攝影師們給出了最互相矛盾的陳述。

　　拍照時那種令人尷尬的不費力，相機產生的結果所具有

1 德拉克洛瓦（Paul Delacroix, 1798-1863），法國畫家。

的那種不可避免的、即使有時是無意的權威，表明攝影對於認知，其作用是非常微弱的。誰也不會否認攝影對增加視覺的認知範圍作出巨大貢獻，因爲──通過特寫和遙感──攝影大大擴張了可見之物的版圖。但是，在如何透過照片來使肉眼所見範圍內的任何被拍攝對象獲得更進一步的認識，或爲了獲得一張好照片人們對他們要拍攝的對象需要多大程度上的認識的問題上，卻沒有任何一致意見。對於拍照，有兩種截然不同的解釋：要麼做爲一種簡易、準確的認知活動，一種有意識的理智行爲，要麼做爲一種前理智的、直覺的邂逅模式。因此，納達爾在談到他那些受推崇的、富於表現力的照片──波特萊爾、多雷[2]、米什萊[3]、雨果[4]、白遼士[5]、奈瓦爾[6]、戈蒂埃[7]、喬治‧桑[8]、德拉克洛瓦和其他著名友人──時說：「我最好的肖像照，拍的都是我認識最深的人。」艾維頓則表示，他那些出色的肖像照，拍的大多數是他第一次見面的人。

2 多雷（Gustav Dor, 1833-1883），法國畫家。
3 米什萊（Jules Michelet, 1798-1874），法國歷史學家。
4 雨果（Victor Hugo, 1802-1885），法國小說家。
5 白遼士（Hector Berlioz, 1803-1869），法國作曲家。
6 奈瓦爾（Gerardde Nerval, 1803-1855），法國詩人。
7 戈蒂埃（Theophile Gautier, 1811-1872），法國詩人。
8 喬治‧桑（George Sand, 1804-1876），法國小說家。

在本世紀，老一輩的攝影師把攝影說成是一種英雄式的全神貫注的努力，一種苦行式的磨練、一種神祕的接受態度——接受那個要求攝影師穿過未知的雲層去了解的世界。麥納·懷特認為：「攝影師在創作時，其心態是一片空白……在尋找畫面時……攝影師把自己投射到他所見的每樣東西上，認同每樣東西，以便更深入地認識它們和感受它們。」卡蒂埃-布列松把自己比喻成一位學禪的弓道手，他必須成為目標，才可以射中它；「思考應當在之前和之後，」他說，「絕不可以在實際拍照時。」思想被認為會遮蔽攝影師的意識的透明性，以及會侵害正在被拍攝的東西的自主權。很多嚴肅的攝影師決心要證明照片可以——而當照片拍得好的時候，總是可以——超越照搬現實，逐把攝影變成一種純理性的悖論。攝影被當成一種沒有認知的認知形式：一種智勝世界的方式，而不是正面進攻世界的方式。

但是，即使雄心勃勃的攝影師們貶低思維（對理智的懷疑是攝影辯護中一再出現的主題），他們通常仍要斷言需要極其嚴格地對待這種放任的直觀化。「一張照片不是一次意外——而是一個概念，」安瑟·亞當斯堅稱。「對攝影採取『機關槍』式的態度——也即拍攝很多負片，以期有一張是好的——會對

嚴肅的結果構成致命打擊。」有一個普遍的說法，認為要拍攝一張好照片，就必須已看見它。即是說，負片曝光時或曝光前一刻，影像必須已存在於攝影師的心中。他們在替攝影辯護時，通常都拒絕承認一個事實，也即漫無目標的方法──尤其是由某個有經驗的人來使用──也可能會產生完全令人滿意的結果。但是，儘管他們不願這樣說，大多數攝影師仍然總是──理由十足地──對幸運的意外懷著近乎迷信的信心。

近來，這個祕密已變得可以公開表白了。隨著為攝影辯護進入當前的、回顧性的階段，在有關假定要拍出技藝精湛的照片就應具備哪種機警的、有見識的心態的說法上，已愈來愈缺乏自信。攝影師的反智宣言，只是藝術中的現代主義思維的老生常談，但反智宣言為嚴肅攝影逐漸傾向以懷疑態度審視自身的威力鋪設了道路，儘管這種態度也是藝術中的現代主義實踐的老生常談。攝影做為知識已被取代──被攝影做為攝影取代。最有影響力的年輕一代美國攝影師對任何權威性的表現形式作出激烈反應，拒絕任何旨在預先設想影像的野心，認定他們的作品是為了展示事物被拍攝下來時看上去是多麼不同。

在攝影做為知識的說法衰落之處，攝影做為創造力的說法應運而生。彷彿為了駁斥很多傑出照片是由沒有任何嚴肅或有

趣意圖的攝影師拍攝的這個事實似的，堅稱攝影首先是某種氣質聚焦的結果、其次才是相機聚焦的結果這一說法，一直是替攝影辯護的中心主題之一。這個主題，在有史以來讚美攝影的最佳文章——保羅·羅森菲爾德《紐約港》一書中關於史帝格力茲的那一章——中，已有非常具說服力的闡述。誠如羅森菲爾德指出的，史帝格力茲通過「非機械性地」使用「他的機器」，證明相機不僅「使他有機會表達自己」，而且為影像提供了「比人手所能描繪」的更廣泛和「更微妙」的景致。同樣地，韋斯頓一而再地堅稱攝影是自我表達的絕佳機會，遠遠優於繪畫所能給予的。攝影要與繪畫競爭，就意味著要把原創性做為評價一位攝影師的作品的重要標準，原創性就是要打下獨特、強大的感受力的烙印。最令人興奮的是「以新的方式講點什麼的照片」，哈利·卡拉漢[9]寫道，「不是為不同而不同，而是由於個體是不同的，而個體表達他自己。」對安瑟·亞當斯來說「一張偉大的照片」必須「在最深刻的意義上完整地表達我們對正被拍攝的東西的感受，因此也是真實地表達我們對整體生命的感受」。

9 哈利·卡拉漢（Harry Callahan, 1912-1999），美國攝影師。

　　顯而易見，在被視作「眞實地表達」的攝影與被視作（這是較普遍的看法）忠實地記錄的攝影之間存在著差別。儘管關於攝影的使命的大多數描述都是試圖掩蓋這一差別，但是這一差別隱含於攝影師們用來強調他們做什麼時所使用的鮮明的兩極化措辭中。就像各種追求自我表達的現代形式所普遍採用的那樣，攝影重拾自我與世界這兩種激烈相反的傳統樣式。攝影被視作個體化的「我」（那個在勢不可擋的世界裡迷失方向的無家的、私人的自我）的一種尖銳的宣示──通過快速把現實編纂成視覺選集來掌握現實；或者被視作在這世界（仍然被當作勢不可擋的、陌生的世界來體驗）尋找一個位置的手段，而要做到這點，就要以超脫的態度對待世界──省掉自我的種種干涉性的、傲慢的索求。但是，在替攝影做爲一種優越的自我表達手段辯護，與把攝影做爲一種使自我服務於現實的優越方法加以讚美之間，差別並不像表面上可能有的那麼大。兩者都預先假定攝影提供了一個獨特的顯露系統：預先假設它向我們展示我們以前從未見過的現實。

　　攝影這種揭示性的特點，一般被假以易引起爭辯的現實主義之名。從福克斯·塔爾博特關於相機生產「自然影像」的觀點，到貝倫妮絲·阿博特對畫意派的攝影的譴責，到卡蒂埃-

布列松關於「最可怕的事情莫過於人為的造作」的警告，攝影師們大多數互相衝突的宣言都找到一個匯合點，就是坦率承認尊重事物本來的樣子。對於一種如此經常被視為純粹是現實主義的媒介，我們不免會覺得攝影師們大可不必繼續像他們所做的那樣，互相敦促恪守現實主義。但是敦促卻繼續著──這是又一個例子，表明攝影師們需要使他們賴以占有世界的那個程序顯得神祕又迫切。

　　像阿博特那樣堅稱現實主義是攝影的根本，並不就像表面上可能會的那樣，確立某一特定程序或標準的優越性；也不見得就意味著照片文件（阿博特語）比畫意派的照片更好。[10]攝影對現實主義的承擔，可使任何風格、任何態度服務於題材。有時候它會被定義得較狹窄，稱為創造酷似世界並使我們了解世界的影像。如果解釋得更寬泛些，尤其是如果響應這樣

10「畫意」的原意當然是正面的，被十九世紀最著名的藝術攝影師亨利‧皮奇‧羅賓森的《攝影的畫意效果》（*Pictorial Effect in Photography*, 1869）普及化。「他的體系是要美化一切，」阿博特在寫於一九五一年的宣言〈十字路口的攝影〉（Photography at the Crossroads）中如是說。阿博特讚揚納達爾、布萊迪、尤金‧阿杰和海因，把他們稱為照片文件的大師，而把史帝格力茲斥為羅賓森的繼承人，是一個再次是「主觀性占支配地位」的「超級畫意派」的發起人。
　　──作者註
　　亨利‧皮奇‧羅賓森（Henry Peach Robinson, 1830-1901），英國畫意派先驅攝影師。

一種態度，也即不再相信主宰繪畫一百多年的對相似性的一味追求，則攝影的現實主義可以──愈來愈經常地──定義爲不是「眞正地」存在著什麼東西，而是我「眞正地」覺察到什麼。儘管所有現代藝術形式都聲言與現實有某種非我莫屬的關係，但是這種聲言在攝影那裡似乎特別有理有據。然而，攝影最終並沒有比繪畫更倖免於最典型的現代懷疑，懷疑攝影與現實有任何直接關係──也就是無法把世界理所當然地看作它被看到的樣子。就連阿博特也忍不住要假設現實的性質本身也已發生一次變化：現實需要那隻選擇性的、更敏銳的相機之眼，因爲現實根本就是比以前博大得多了。「今日，我們面對人類所知幅度最遼闊的現實，」她聲稱，並說這使得「攝影師肩負更重大的責任」。

　　攝影的現實主義方案所暗示的，實際上是相信現實是隱蔽的。而既然是隱蔽的，就需要揭開。無論相機記錄什麼，都是顯露──不管它是難以覺察的、一閃即逝的動作的部分，或一種肉眼看不到的秩序，或一種「強化的現實」（莫霍里-納吉語），或僅僅是那種簡化的觀看方式。史帝格力茲所描述的「耐心等待均衡時刻」，是假設現實在根本上是隱蔽的，這與羅伯特·法蘭克如出一轍，後者等待那個啓迪性的均衡時刻，以便

在他所稱的「中間時刻」出其不意地捕捉現實。

　　僅僅展示某種東西，或任何東西，在攝影看來就是展示它是隱蔽的。但攝影師無須以異國情調的或特別矚目的題材來強調這種神祕。當桃樂絲・蘭格敦促同行把注意力集中於「熟悉的事物」時，是含有這樣一種理解的，也即熟悉的事物在經過相機的敏感處理之後，將因此而變得神祕。攝影對現實主義的承擔並不是使攝影局限於某些題材，把這些題材視作比其他東西更為真實，而是凸顯形式主義者對每一件藝術作品都具有的特點的理解：現實，用維克・什克洛夫斯基[11]的話來說，就是去除熟悉。一個迫切的要求，是要求對所有題材採取一種侵略性的態度。攝影師們裝備好他們的機器，要對現實發動進攻——現實被視作拒不服從的、不真實的、其可獲得是欺騙性的。「照片在我看來擁有一種人物自己所沒有的現實，」艾維頓聲稱。「我是透過照片認識他們的。」宣稱攝影必須是現實主義的，並不意味著影像與現實之間的鴻溝不會拉得更寬。這是因為，由照片提供的那種神祕地獲得的知識（還有現實感的加強）假定了與現實有一種預先的疏遠或對現實有一種預先的

11 維克・什克洛夫斯基（Viktor Shklovsky, 1893-1984），蘇俄評論家。

貶低。

　　誠如攝影師們所描述的，拍照既是占有客觀世界的一種無限度的技術，又是那個單一的自我的一種不可避免地唯我論的表達。照片描繪各種現實，這些現實儘管已存在，卻只有相機可以揭示它們。照片還描繪一種個人氣質，這氣質通過相機對現實的裁切而發現自己。對莫霍里–納吉來說，攝影的天賦在於它有能力創造「一幅客觀的肖像：拍攝個體時，做到拍攝出來的結果不受主觀意圖妨礙」。對蘭格來說，每一張別人的照片都是攝影師的一幅「自畫像」，就像對主張「透過相機來發現自我」的麥納・懷特來說，風景照片實際上是「內心風景」。這兩種理想是對立的。只要攝影仍是（或應該是）表現世界的，攝影師便微不足道，但只要攝影是堅韌不拔地探求主觀性的工具，則攝影師就是一切。

　　莫霍里–納吉要求攝影師泯滅自我，源自他對攝影的教化作用的欣賞；它保存並提高我們的觀察力，它「給我們的視力帶來一種心理轉變」。（在發表於一九三六年的一篇文章中，他說攝影創造或擴大八種顯著不同的觀看：抽象的、精確的、快速的、緩慢的、強化的、有穿透力的、同步的和扭曲的。）但泯滅自我也是某些截然不同的、反科學的攝影態度背後的要

求，例如羅伯特‧法蘭克在其自白中所表達的：「有一樣東西是攝影必須包含的，也即瞬息間的人性。」兩種觀點都把攝影師設想為某個理想的觀察者——對莫霍里-納吉來說，是以一位研究者的冷漠來觀看；對法蘭克來說，是「無非是像透過街頭上一個男人的眼睛」來觀看。

　　攝影師做為理想的觀察者的任何觀點——無論是冷淡的（莫霍里-納吉）或友善的（法蘭克）——的一個誘惑力，是它隱含否認攝影是任何程度上的侵略性行為。這樣來描述攝影，會使大多數專業攝影師處於極端的守勢。卡蒂埃-布列松和艾維頓是敢於誠實地（儘管遺憾地）談論攝影師的活動包含剝削性的少數攝影師中的兩位。通常，攝影師都感到有責任申明攝影的清白，宣稱捕食性態度是與好照片不相容的，並希望用更多肯定之詞傳達他們的觀點。這類冗詞的較為令人難忘的例子之一，是安瑟‧亞當斯把相機形容為「愛和啟示的工具」。亞當斯還促請我們不要再說我們「拍」照片，而說我們「做」照片。史帝格力茲為他一九二○年代末拍攝的雲的照片所起的名字——〈對等〉（Equivalents），即是說，那是他內心感受的表白——則是另一個例子，也是更嚴肅的例子，表明攝影師長期努力要給攝影染上慈善色彩，以及減少其捕食性的含意。有

才能的攝影師們所做的，當然不能描述爲僅僅是捕食性的，或僅僅是以及根本上是慈善的。攝影是自我與世界之間固有的一種曖昧聯繫的範例——在現實主義意識形態中，它表現爲有時要求在與世界的關係上泯滅自我，有時授權在與世界的關係上採取侵略性的態度，對自我加以讚美。這種聯繫的這方面或那方面總是在被重新發現和宣傳。

這兩種理想——進攻現實和屈從於現實——共存的一個重要結果，是一種反覆出現的對攝影的*手段*的矛盾態度。無論怎樣宣稱攝影是一種與繪畫不相上下的個人表達形式，實際情況是攝影的原創性與相機的威力密不可分：誰也不能否認很多照片的信息豐富性和形式美之所以變得可能，是因爲相機日漸增長的威力，例如哈洛德‧埃傑頓拍攝的子彈射向目標、網球擊出時飛旋和打轉的高速照片，或倫納德‧尼爾森[12]拍攝的人體內部的內視鏡照片。但是隨著相機愈來愈精巧、愈來愈自動、愈來愈敏感，一些攝影師便想解除自己的武裝，或表明他們實際上並沒有武裝，而寧願屈從於前現代相機技術所施加的限制——一部較簡陋、較低性能的相機被認爲可產生較有趣或

12 倫納德‧尼爾森（Lennart Nilsson, 1922-），瑞士攝影師和科學家。

較有表現力的結果，爲創作上的意外留有更大餘地。不使用精緻複雜的設備一直是很多攝影師——包括韋斯頓、布蘭特、艾文斯、卡蒂埃-布列松、法蘭克——引以爲榮的標誌，他們有些堅持使用初出道時購得的設計簡單的破舊相機和小孔徑鏡頭，有些繼續用簡便的器具例如幾個淺盤、一瓶顯影劑和一瓶定影液來製作接觸式印相照片（contact print）。

　　實際上，就像一位信心十足的現代主義者愛爾文‧蘭頓‧柯本[13] 一九一八年在回應未來主義者對機器和速度的褒揚時所宣稱的，相機是「快速觀看」的工具。攝影目前的懷疑情緒，可見於卡蒂埃-布列松最近關於攝影可能過於快速的言論。對未來（更快速、更快速的觀看）的迷信，夾雜著對重回更手藝人式、更純粹的過去的嚮往——那時候影像依然有某種手工製作的特點，有某種氣息。對攝影企業某種原始狀態的緬懷，見諸於當前對達蓋爾銀版法、立體像卡、名片照片、家庭快照、被遺忘的十九世紀及二十世紀初地方攝影師和商業攝影師的作品的熱情。

　　但是，不大願意使用最新的高性能設備，並不是攝影師們

13 愛爾文‧蘭頓‧柯本（Alvin Langdon Coburn, 1882-1966），美裔英國攝影師。

表達他們對往昔攝影的迷戀的唯一的方式，甚或最有趣的方式。影響當前攝影口味的這些原始主義熱望，實際上得到日新月異的相機技術的協助。原因是這些技術進步不僅擴大相機的威力，而且重拾——以更精巧、較不那麼笨拙的形式——被放棄的早期攝影的各種可能性。是以，攝影的發展有賴於以正負片製版法——通過這種製版法，可生產一張原片（負片）和無數照片（正片）——取代達蓋爾銀版法，也即直接把正片刻在金屬版上的方法。（雖然達蓋爾獲政府資助、在一八三九年宣布時引起廣泛注意的銀版法，也像福克斯‧塔爾博特的正負片製版法一樣是在一八三〇年代發明的，但卻是達蓋爾的銀版法成爲第一種獲得普遍使用的照相製版法。）但現在，相機可以說是掉過頭來對準自己了。「拍立得」相機[14] 復興了達蓋爾銀版法相機的原則：每張照片都是一個獨一無二的物件。全息圖（用鐳射創造的三維影像）可被視爲日光繪畫——尼塞福爾‧尼埃普斯[15] 在一八二〇年代發明的第一批無相機照片——的變體。至於日益普及地利用相機製作幻燈片——不能永久顯示或藏於錢包或相册的影像，只能投射在牆上或紙上（做爲繪畫的

14 一次成像相機，即拍即有相機。
15 尼塞福爾‧尼埃普斯（Nicèphore Niépce, 1765-1833），法國攝影先驅。

協助）——則可以說是更進一步追溯至相機的史前，因爲它相當於利用現代相機來做暗箱的工作。

　　「歷史正把我們推向現實主義時代的邊緣，」號召攝影師們從那邊緣跳下去的阿博特如是說。但是，儘管攝影師們長期以來都在敦促彼此更勇敢些，對現實主義的價值的懷疑卻從未間斷過，這使得他們在簡單與反諷之間，在堅持控制與創造意料不到之間，在渴望利用攝影的複雜革命的好處與希望從零開始重新發明攝影之間搖擺。攝影師們似乎隔一段時間就需要抗拒他們自己的認知和重新把他們自己所做的事情神祕化。

　　有關知識的問題，從歷史角度看並不是攝影要捍衛的第一條防線。最早的爭議集中於攝影是否忠於外表和依賴一部機器是否妨礙它成爲一門藝術——也即有別於僅僅是一種實用技藝、一門科學分科和一個行業——的問題。（照片提供有用和常常是驚人的信息，這是從一開始就非常明顯的。攝影師們是在攝影被接受爲一門藝術*之後*，才開始操心他們所知道的，以及操心一張照片提供哪種更深刻的意義上的知識。）在大約一百年間，捍衛攝影是與努力把攝影確立爲一門藝術分不

開的。在一片指控攝影是沒靈魂地、機械地複製現實的譴責聲中，攝影師們斷言攝影是一場先鋒性的造反，反抗普通的觀看標準；是一門藝術，其價值一點不遜於繪畫。

　　如今，攝影師對他們所作的聲言已較為謹慎。由於攝影做為一門美術已變得如此全面受尊敬，他們也就不再尋求藝術這一概念間或提供給攝影企業的庇護。儘管美國的重要攝影師們都曾自豪地認為自己的作品與藝術的目標是一致的（例如史帝格力茲、懷特、西斯金、卡拉漢、蘭格、勞克林），但仍有更多的人不承認這個問題本身。相機「產生的東西是否包括在藝術類別裡，是無關緊要的」，史川德在一九二○年代寫道；莫霍里-納吉則宣稱「攝影是否產生『藝術』是一點也不重要的」。在一九四○年代或之後成熟起來的攝影師們則更大膽，公開怠慢藝術，把藝術等同於矯揉造作。他們普遍宣稱是在尋找、記錄、不帶偏見地觀察、目擊、探索自我……任何東西，但絕不是創造藝術作品。最初，是攝影對現實主義的承擔使它長期與藝術處於一種模稜兩可的關係；現在，攝影是藝術的現代主義遺產。現代主義的勝利形成了這樣的藝術觀念，也即愈好的藝術就愈是顛覆傳統藝術目標，而重要攝影師們再也不想辯論攝影是不是一門美術——除了聲稱他們的作品與藝術無關——這

一事實，表明他們把這個藝術觀念視作理所當然已到了什麼程度。現代主義口味歡迎攝影這種不裝模作樣的活動——幾乎是不由自主地被當作高級藝術來消費的活動。

即使是在十九世紀，在如此明顯地需要替攝影做為一門美術辯護的時候，其防線也遠遠談不上穩定。茱麗亞‧瑪格麗特‧卡梅隆聲稱攝影有資格成為一門藝術，因為攝影像繪畫一樣尋求美；接著，亨利‧皮奇‧羅賓森以王爾德式的口氣宣稱，攝影是一門藝術，因為它能撒謊。在二十世紀初，愛爾文‧蘭頓‧柯本稱讚攝影是「最現代的藝術」，因為它是一種快速、不帶個人感情的觀看方式；韋斯頓則稱讚攝影是個人視覺創造的新手段。最近數十年來這一藝術觀念已因被當作論戰工具而消耗殆盡了；事實上，攝影做為一種藝術形式獲得的巨大威望，有頗大部分是來自它明顯對它做為一門藝術的矛盾態度。現在攝影師們否認他們是在創造藝術作品，恰恰是因為他們覺得他們所做的比藝術還好。他們的否認與其說是告訴我們攝影是不是一門藝術，不如說是告訴我們任何一個藝術觀念都將遭受怎樣的蹂躪。

儘管當代攝影師們努力要驅走藝術的幽靈，但仍有東西徘徊不去。例如，當專業攝影師們拒絕讓他們的照片印在書籍

或雜誌某頁的邊緣時，他們無形中是在效仿繼承自另一門藝術的榜樣：繪畫作品是放置在框裡的，因此照片也應框在白色空間裡。另一個例子：很多攝影師繼續偏好黑白影像，因爲黑白被認爲比彩色較得體、較穩重——或者說較不那麼窺淫癖、較不那麼濫情或粗糙得像生活。但是，這種偏好的眞正基礎，再次是暗暗與繪畫比較。卡蒂埃-布列松在其攝影集《決定性的時刻》（*The Decisive Moments*, 1952）的序言中，以技術限制爲理由，爲其不願使用顏色辯護：彩色膠捲速度慢，降低焦深。但是，隨著過去二十年間彩色膠捲技術的突飛猛進，攝影師已有可能做出他想要的任何細微色調和高清晰度，因此卡蒂埃-布列松不得不改變說法，如今他建議攝影師把放棄彩色做爲一個原則。在卡蒂埃-布列松身上，反映出那個歷久不衰的神話，也即——在相機發明之後——在攝影與繪畫之間存在著領土劃分，而在他看來彩色屬於繪畫。他責令攝影師們抵制誘惑，維持他們的原則。

　　那些依然參與定義攝影做爲一門藝術的人，總是試圖固守一定的陣地。但固守陣地是不可能的：任何旨在把攝影限制在某些題材和某些技術的企圖，不管被證明是多麼有成效，都注定要受挑戰和崩潰。因爲攝影的本質是，它是一種混雜的觀

看形式，並且在有才能者的手中，是一種絕無差錯的創造媒介。（一如約翰・札科夫斯基[16]所言：「一位技術熟練的攝影師可以把任何東西都拍得很好。」）因此，才有攝影與藝術的長期吵架——藝術直到最近都是一種要麼帶判斷要麼淨化的觀看方式的結果，也是一種由某些標準所支配的創造媒介——這些標準使真正成就的產生難乎其難。難怪攝影師們都不大願意放棄一個企圖，也即想把什麼才是一張好照片的定義收得很窄。攝影史穿插著一系列二元性的爭議——例如正常的照片與修改的照片、畫意派攝影與紀實攝影——每個爭議都是關於攝影與藝術的關係的辯論的一種不同形式：攝影可以多接近藝術，又同時保留攝影獲取無限視覺力量的權利。最近，宣稱所有爭議都已過時的說法變得十分普遍，而所謂過時則暗示辯論已塵埃落定。但是，替攝影做為藝術辯護，是不大可能完全平息的。只要攝影依然不僅是一種貪婪的觀看方式，而且是一種需要宣稱自己是特別和不同的觀看方式，攝影師就會繼續在聲譽受損但依然威名顯赫的藝術領地裡尋求庇護（哪怕只是暗暗地）。

16 約翰・札科夫斯基（John Szarkowski, 1925-2007），美國攝影師和批評家，曾任紐約現代美術博物館攝影部主任。

　　那些以爲自己是在通過拍照來擺脫常見於繪畫中的藝術之
虛僞的攝影師，令我們想起抽象表現主義畫家，這些抽象表現
主義畫家想像自己是在通過繪畫的行爲（即是說，通過把畫布
當作一個行動場所而不是一個物件）來擺脫藝術，或大寫的藝
術。攝影在最近獲得的威望，大部分是在攝影的聲言與較晚近
的繪畫和雕塑的聲言的合流的基礎上建立起來的。[17] 一九七〇
年代對攝影的看似永不滿足的胃口，所表達的不只是對發現和
探索一種相對受忽略的藝術形式的快樂；它的熱情主要源自那
種想重申對抽象藝術的不屑的強烈願望，而這種不屑是一九六
〇年代普普藝術口味的信息之一。照片愈來愈受注意，這對
厭倦於、或急於迴避抽象藝術所要求的精神重負的感受力來
說，不啻是大大鬆了一口氣。經典現代主義繪畫預先假定要有
高度發達的觀看技能，以及熟悉其他藝術和熟悉藝術史的某些

17 攝影的聲言當然要古老得多。那種現時人們熟悉的做法，也即以邂逅替代編
　造、以現成物件或情景替代製造品（或虛構品）、以決定替代努力，其原型是
　攝影那種通過一部相機的協調而獲得的即時藝術。攝影首次使這樣一種觀念
　流行開來，它認爲藝術不是由懷孕和分娩產生而是由他人安排的初次約會產生
　（杜象關於「約會」的理論）。但是專業攝影師們遠遠不像他們那些在地位穩固
　的美術領域中受杜象影響的同代人那麼有把握，而是普遍都忙不迭地指出瞬間
　的決定是以感受力、眼光的長期訓練爲前提的，並堅稱拍照的不費吹灰之力並
　不意味著攝影師做爲一個創造者不如畫家。——作者註

概念。攝影像普普藝術一樣，重新向觀眾保證藝術不難；保證
藝術似乎更多是關於其表現對象而不是關於藝術的。

攝影是現代主義品味的普普版的最成功載體，尤其是攝影
熱衷於批駁過去的高級文化（聚焦於碎屑、垃圾、奇形怪狀的
東西；不排除任何事物）；煞費苦心討好粗卑；對庸俗情有獨
鍾；善於把前衛抱負與商業主義的獎賞調和起來；以偽激進的
優越屈尊的派頭，把藝術看作是反動的、精英的、勢利的、不
眞誠的、人工的、脫離日常生活之廣大眞理的；把藝術變成文
化紀錄。與此同時，攝影已逐漸滋生了經典現代主義藝術的所
有焦慮和自覺性。很多專業攝影師現在擔心，這種平民主義策
略已去得太遠，擔心公眾會忘記攝影畢竟是一項高貴、顯赫的
活動——簡言之，一門藝術。因爲，現代主義者對稚拙藝術的
推廣，永遠包含一道伏筆：繼續維護其隱蔽的聲言，也即它是
精緻複雜的。

絕非巧合的是，當攝影師們停止討論攝影是不是一門藝
術的時候，也正是攝影被公眾譽爲一門藝術和攝影大量進入
博物館的時候。博物館接納攝影爲藝術，是現代主義品味爲

了一個尚未完全確立的藝術定義而發動的一場百年戰爭的決定性勝利，而在這一努力上，攝影提供了遠比繪畫更為合適的地形。因為，不僅業餘與專業、原始與精緻之間的界線在攝影中比在繪畫中更難劃分——而且劃分根本就沒有什麼意義。稚拙的攝影或商業攝影或僅僅是實用攝影，在本質上與最有天賦的專業攝影師從事的攝影並沒有什麼不同：有些由無名業餘愛好者拍攝的照片，其有趣，其形式上的複雜，其對攝影的獨特力量的表現，並不遜於史帝格力茲或艾文斯的照片。

有一種假設，認為所有不同類型的攝影形成了一個持續而互相依存的傳統，這一構成當代攝影口味的基礎並授權讓這口味無限地擴張的假設，曾一度令人驚詫，如今卻似乎是明顯不過的。這個假設，是到了攝影受博物館館長和歷史學家青睞並常常在博物館和畫廊展覽的時候，才變得貌似可信的。攝影在博物館的崛起，並非獎勵某一特殊風格，而是把攝影當作眾多並存的意圖和風格來展示，這些意圖和風格無論多麼不同，都沒有被以任何方式看成是矛盾的。然而，儘管這種操作在公眾中贏得巨大成功，但專業攝影師的反應卻是毀譽參半的。即使他們歡迎攝影獲得的新合法性，但是當最有抱負的影像，與其他所有種類的影像——包括新聞攝影、科學攝影和家庭快照

——被直接相提並論時，他們之中很多人便感到受威脅，並指摘說，這樣做是把攝影貶爲某種瑣碎、粗俗的東西，僅僅是一門技藝而已。

把實用性的照片——有實際用途的照片、商業任務照片或紀念照片——帶入攝影成就的主流的眞正問題，不是貶低被視爲一門美術的攝影，而是這樣做違背大多數照片的本質。在使用相機的大多數情況下，照片那稚拙的或描述性的功能是至關重要的。但是，當它們被放置在新環境例如博物館或畫廊中觀看，照片便不再像原來那樣以直接或原始的方式「關涉」被拍攝對象，而是變成了探討攝影的可能性的研究。博物館接納攝影，使攝影本身變得似乎有問題，而這原本是只有極少數具有自覺性的攝影師才會有的經驗——他們的作品恰恰包含質疑相機是否有能力捕捉現實。博物館兼收並蓄的收藏增強了包括最直截了當的描述性照片在內的所有照片的任意性和主觀性。

展覽照片已成爲博物館活動的特色，就像舉辦畫家的個展。但攝影師不同於畫家，攝影師的作用在大多數嚴肅攝影中是隱性的，且在所有普通用途中實際上是無關緊要的。只要我們關心被拍攝對象，我們就期望攝影師的存在必須極其謹愼。因此，新聞攝影成功的關鍵，在於區分一位優秀攝影師與

另一位優秀攝影師是困難的，除非他或她已壟斷了某個被拍攝
對象。這些照片具有它們做爲世界的影像（或複製品）的力
量，但不具備做爲一位藝術家的意識的影像的力量。而在絕
大多數被拍攝出來的照片中——做科學或工業用途拍攝的照
片、新聞機構拍攝的照片、軍隊和警察拍攝的照片、家庭拍攝
的照片——任何躲在相機背後的人的個人見解，都會干預對照
片的基本需求：也即照片記錄、診斷、提供信息。

　　一幅畫作需有簽名，一張照片卻無須有簽名，這似乎是合
理的（或者說如果照片有簽名，會顯得品味低劣）。攝影的性
質暗示與攝影師做爲攝影作者有一種模稜兩可的關係；而一位
有才能的攝影師拍攝的作品數目愈大，品種愈多樣，它們就似
乎愈是獲得某種公司式的著作權而不是個人的著作權。那些最
偉大的攝影師已發表的照片，很多看上去就像也有可能是他們
同時期另一位有才能的專業攝影師的作品似的。要使作品容
易辨認，需要某種形式上的別出心裁（例如陶德・沃克[18]的曝
光過度的照片或杜安・邁克爾斯[19]的有故事性的連續鏡頭的照
片）或主題上的癡迷（例如湯瑪斯・艾金斯[20]對男性裸體照

18 陶德・沃克（Todd Walker, 1917-1998），美國攝影師。
19 杜安・邁克爾斯（Duane Michals, 1932-），美國攝影師。

的癡迷或勞克林對舊南方[21]的癡迷）。對那些不這麼局限自己的攝影師來說，他們的大部分作品的完整性，就不如其他藝術形式中相對多樣的作品。即使是在那些發生最劇烈的階段性斷裂和風格斷裂的藝術家的生涯中——想想畢卡索[22]，想想史特拉文斯基[23]——我們也仍然可以感到藝術家的各種關注包含著超越這些斷裂的統一性，而且可以（回顧起來）看到一個階段與另一個階段的內在聯繫。了解整體作品，我們可以看到同一位作曲家如何寫出《春之祭》（*Le Sacre du Printemps*）、「敦巴頓橡樹園協奏曲」(Dumbarton Oaks Concerto) 和具有新荀白克（Neo-Schoenbergian）風格的後期作品；我們可以在全部這些作品中辨認出史特拉文斯基的特色。但是，卻沒有內在證據可以用來識別那些人和動物運動的專題照片、那些從中美洲的攝影遠征帶回來的記錄、那些獲政府資助的對阿拉斯加和優勝美地的攝影勘察，以及那些《雲》和《樹》的系列作品，都只是一位攝影師（事實上是一位最有趣和最具原創性的攝影師）

20 湯瑪斯・艾金斯（Thomas Eakins,1844-1916），美國畫家和攝影師。
21 指美國南北戰爭前的南方。
22 畢卡索（Pablo Picasso,1881-1973），西班牙畫家。
23 史特拉文斯基（Igor Stravinsky, 1882-1971），俄羅斯作曲家。

的作品。即使在知道它們全都是邁布里奇拍攝的之後，我們也仍然無法把這些系列照片彼此聯繫起來（儘管每個系列都有一種連貫、可辨識的風格），就像無法從尤金・阿杰拍攝樹的方式推斷他拍攝巴黎商店櫥窗的方式，或把羅曼・維什尼亞克戰前拍攝的波蘭猶太人肖像與他一九四五年以來拍攝的科學顯微照片聯繫起來。在攝影中，總是題材主導，不同的題材在數量龐大的作品的一個時期與另一個時期之間製造難以跨越的鴻溝，混淆了識別標誌。

確實，一種連貫的攝影風格的存在──想想艾維頓那些肖像的白色背景和無深淺反差的照明，想想尤金・阿杰那些獨特的模仿灰色浮雕繪畫法的巴黎街頭照片──似乎暗示素材的統一。而題材似乎在影響觀眾的偏愛方面發揮最大作用。即使是在把照片從拍攝它們的實際環境中抽離出來，並當作藝術作品來看，喜歡這張照片而不喜歡另一張照片也極少只意味著這張照片被認為在形式上更優越；它幾乎總是意味著──如同在較隨意的觀看類型中──觀眾更喜歡那情調，或尊敬那意圖，或那照片中的人物或景物引起他的興趣（或懷舊）。形式主義者對攝影的態度無法解釋為什麼事物被拍攝之後那麼有魅力，也不能解釋我們與照片的時間距離和文化距離增加我們的興趣的

原因。

　　不過，當代攝影品味基本上走形式主義路線，看來不是沒有道理的。雖然題材的自然或天眞的地位，在攝影中要比在任何其他具象派藝術（representional art）中更穩固，但是各式各樣的觀看照片的環境，卻使題材的至高地位複雜化，最終削弱這地位。客觀與主觀、證明與猜測之間的利益衝突，是解決不了的。雖然一張照片的權威性總是依賴於與某個被拍攝對象的關係（也即它是一張有關什麼的照片），但是替攝影做爲一門藝術所做的一切辯護，都必須強調觀看的主觀性。所有對照片的美學評價的核心，都有一種模稜兩可性；而這解釋了攝影品味的長期守勢和極端反覆無常。

　　有那麼一個短暫時期──約莫從史帝格力茲到整個韋斯頓時代──似乎豎立了一個用來評價照片的牢固的觀點：照明的無可挑剔、構圖的熟練、被拍攝對象的清晰性、焦距的準確、曬印素質的完美。但是，這個一般視爲韋斯頓式的立場──基本上是以技術標準衡量一張好照片──現已破產。（由韋斯頓把偉大的尤金・阿杰貶爲「不是一位出色的技術家」，可見其標準的局限。）是什麼立場取代了韋斯頓的立場？一種要包容得多的立場，其標準已把判斷的中心從被認爲是一

個已完成的物件的個別照片，轉移到被認爲是「攝影式觀看」
（photographic seeing）的例子的照片。攝影式觀看絕不會排除
韋斯頓的作品，卻會包括大量以前被斥爲缺乏構圖技巧的匿
名、不擺姿勢、照明粗糙、布局不對稱的照片。這種新立場旨
在把攝影像藝術那樣從壓制性的技術完美標準中解放出來；也
把攝影從美中解放出來。它打開一種全球性口味的可能性，也
即不管是什麼被拍攝對象，也不管有沒有被拍攝對象，不管是
什麼技術，也不管有沒有技術，都不能被用來取消一張照片的
資格。

　　雖然原則上所有被拍攝對象都是行使攝影式觀看的有價值
的藉口，但現在已產生一種約定俗成的看法，認爲攝影式觀看
要在非常規的或瑣碎的題材中才最清晰。被拍攝對象是因爲無
聊或平庸才被選擇。由於我們對他們或它們視而不見，他們或
它們才最能展示相機的「觀看」能力。歐文・佩恩[24]以替時裝
雜誌和廣告代理商拍攝漂亮的名人和食物照片聞名，當現代美
術博物館一九七五年爲他舉辦一次展覽時，展品是一系列香菸
屁股的特寫鏡頭。「我們也許會猜測，」該博物館攝影部主管

24 歐文・佩恩（Irving Penn, 1917-），美國攝影師。

約翰·札科夫斯基評論道,「佩恩對他所拍攝的不足掛齒的題材僅難得地懷著多於粗淺的興趣。」札科夫斯基在評論另一位攝影師時,讚揚那可以從「深刻地平庸」的「題材中哄騙出來」的東西。如今攝影被博物館接納,是與那些重要的現代主義的別出心裁牢牢聯繫在一起的:「不足掛齒的題材」和「深刻地平庸」。但是,這種態度不僅降低題材的重要性,而且使照片鬆脫與個別攝影師的聯繫。攝影式觀看遠非博物館舉辦的很多攝影師個展和回顧展所詳盡無遺地顯示的。要取得藝術的合法性,攝影就必須建立攝影師做為*攝影作者*的概念,以及同一攝影師的所有照片構成整體作品的概念。這些概念可以較輕易地適用於某些攝影師,對另一些攝影師則不。它們似乎較適用於例如曼·雷,他的風格和意圖橫跨攝影標準和繪畫標準;而較不適用於史泰欽,他的作品包括抽象攝影、消費產品廣告、時裝照片和空中偵察照片(拍攝於他在兩次世界大戰的軍人生涯期間)。但是,如果標準是攝影式觀看,則一張照片做為個人整體作品的一部分來看時,其獲得的意義就不是特別明顯。這種標準反而有必要偏重於任何一張照片與其他攝影師的作品並置時獲得的新意義——在理想的選集中,不管是在博物館牆上或攝影集裡。

　　這類選集，是爲了培養一般的攝影品味；教導人們理解一種使一切題材都有同等價值的觀看形式。當札科夫斯基把汽油站、空蕩蕩的客廳和其他荒涼的題材形容爲「服務於（攝影師的）想像力的抽樣事實的圖式」時，他真正的意思是說，這些題材是相機理想的拍攝對象。表面上形式主義的、中立的攝影式觀看標準，實際上對題材和風格作出強烈判斷。對稚拙或隨意性的十九世紀照片的再評價，尤其是對那些被當成是虛心記錄的照片的再評價，有一部分是由於它們的銳聚焦（sharp focus）風格──這是教學上對畫意派的柔焦的糾正，柔焦從卡梅隆至史帝格力茲都一直與攝影宣稱自己是一門藝術聯繫起來。然而，攝影式觀看的標準並不暗示著一種對銳聚焦的堅定不移的承諾。一旦嚴肅攝影被認爲已擺脫與藝術和與矯揉造作的陳舊關係，攝影式觀看也完全可以遷就對畫意派攝影、抽象派攝影、高貴主題的品味，而不是迎合香菸屁股、汽油站和背影。

　　一般用來評價攝影的語言，極其有限。有時候是依附繪畫辭彙：構圖、光線，諸如此類。更常見的情況是存在於各種最含糊的判斷，例如稱讚照片時說它們微妙，或有趣，或強

烈，或複雜，或簡單，或——人們最愛用的——看似簡單。

　　語言貧乏的理由，並非偶然：也即，豐富的攝影批評傳統的缺席。這是每當攝影被視為一門藝術時，攝影本身便會顯露的固有問題。攝影提倡的想像力的步驟和對品味的訴求，都與繪畫提倡的（至少與繪畫傳統上認為的）大不相同。實際上，一張好照片與一張壞照片之間的差別，不同於一幅好畫與一幅壞畫之間的差別。為繪畫而制訂的美學評價的標準，有賴於真品（還有贗品）的標準和技藝的標準——這些標準對攝影來說要麼過於放縱，要麼根本不存在。另外，繪畫鑑賞的任務始終如一地假設一幅畫不但與某位畫家的整體作品及其自身的完整性，而且與流派和影像材料傳統都有著有機的關係，但在攝影中，某位攝影師龐大的整體作品不一定要有某種內在的風格連貫性，一位攝影師與攝影流派的關係則是一件要表面化得多的事。

　　繪畫和攝影共享的一個評價標準是創新性；畫作和照片常常是因為它們在視覺語言中施加形式上的新方案或新轉變而受到重視。繪畫和攝影可以共享的另一個標準是在場的質量，而在場的質量被華特‧班雅明認為是藝術作品的決定性特點。班雅明認為，一張照片既然是機器複製的物件，就不可能是真

正的在場。不過,我們可以爭辯說,現時對攝影的品味起決定作用的形勢,也即攝影在博物館和畫廊的展覽,已披露照片確實具有某種眞品性。再者,雖然沒有任何一張照片具有繪畫意義上的原件,但在可被稱作原件的照片——根據拍攝當時(也即,與攝影的技術演化的同一時刻)的原負片印出的照片——與同一照片的派生品之間,存在著巨大的質的差別。(大多數人所知道的著名照片——在書籍、報紙、雜誌和諸如此類中——實際上是照片的照片;往往要在博物館或畫廊才能看到的原件所提供的視覺樂趣是不能複製的。)班雅明說,機械複製的結果是「把原件的複製本放置在原件本身遙不可及的環境中」。但是,從譬如喬托[25]一幅畫在博物館陳列的環境中仍然可以說擁有某種氣息的角度看——它也脫離其原件的背景,並且像照片一樣「在半途中與觀者相會」(以最嚴格意義上的班雅明關於氣息的概念而論,它並沒有在半途中與觀者相會)——從這個角度看,則尤金・阿杰一張印在他所使用的、如今已無法獲得的相紙上的照片,亦可以說擁有某種氣息。[26]

25 喬托(di Bondone Giotto, 1267-1337),義大利文藝復興時期畫家。

　　一張照片可能擁有的氣息與一幅畫作的氣息之間的眞正差別，在於與時間的不同關係。時間的蹂躪往往不利於畫作。但照片的一部分固有的趣味，以及照片的美學價值的大部分來源，恰恰是時間給它們帶來的改變，它們逃避它們的創造者的意圖的方式。只要夠舊，很多照片便獲得某種氣息。（彩色照片不像黑白照片那樣變舊這一事實，也許可部分地解釋爲什麼直到最近彩色在嚴肅攝影品味中只占據邊緣地位。彩色那種冰冷冷的親密性似乎使照片無法褪色。）因爲，與畫作或詩作不會僅僅由於更古老而變得更好、更有吸引力不同，照片若是夠舊，就都會變得有趣和動人。不存在壞照片，這說法不完全錯——只存在不那麼有趣、不那麼重要、不那麼神祕的照片。獲博物館接納的攝影，無非是加快了時間必然會帶來的那個進程：使所有作品變得有價值。

　　博物館在當代攝影品味的形成中扮演的角色不可低估。博物館與其說是仲裁照片的好壞，不如說是爲觀看所有照片提供了新條件。這個程序，表面上似乎是創造評價標準，實際上是廢除評價標準。不能說博物館像爲往昔的繪畫那樣，爲往昔的

26 班雅明的氣息（aura），有各種譯法，包括光暈、氛圍、輝光、靈韻、韻味、味道等。

攝影作品創造了一批穩固的正典（canon）。即使是在博物館表
面上似乎在支持某一種攝影品味的時候，它也是在損害規範化
的品味這一理念。博物館的作用，是證明**不存在**一成不變的評
價標準，證明**不存在**作品的正典傳統。在博物館的關注下，正
典傳統這一理念暴露無遺：也即它是多餘的。

　　使攝影的「偉大傳統」永遠處於流動之中、不斷處於改組
之中的，並非攝影是一門新藝術因而有點不穩固——這是攝影
品味的組成部分。在攝影中，接二連三的再發現比在任何其他
藝術中都要多。T. S. 艾略特曾給品味的規律作了明確的公式
化表述，也即每個重要的新作品必然改變我們對過去的傳統的
看法。新照片正好說明了這種品味規律，它們改變我們對過去
的照片的看法。（例如，阿巴斯的作品已使人們更能欣賞海因
的作品的偉大，後者是另一位專注於描繪受害者不易顯露的尊
嚴的攝影師。）但是，當代攝影品味的種種搖擺不定並非只是
反映出這類連貫性和連續性的再評價進程——也即相似性強化
相似性。這種種搖擺不定更普遍地表達的，是對立的風格和主
題的互補性和同等價值。

　　數十年來，美國攝影一直被一種反對「韋斯頓主義」
的反應所主宰——也即反對沉思式攝影（contemplative

photography），這種攝影被認為是對世界進行獨立視覺探索，而沒有明顯的社會迫切性。韋斯頓的照片的技術精湛、懷特和西斯金的精心計算的美、弗雷德里克‧薩默[27]的詩意建構、卡蒂埃-布列松胸有成竹的反諷——所有這些都受到這樣一種攝影的挑戰，也即一種——至少從規劃性的角度看——更稚拙、更直接的攝影，一種猶豫的、甚至粗笨的攝影。但攝影的品味並不是如此直線的。在沒有削弱目前對非正規攝影的承擔和對做為社會紀實的攝影的承擔的情況下，一次可辨識的韋斯頓主義的復興現正在形成中——因為，隨著時間消逝夠了，韋斯頓的作品看上去已不再不受時間限制；因為，隨著攝影品味所遵奉的稚拙被定義得愈來愈寬泛，韋斯頓的作品看上去也不免稚拙。

　　最後，沒有任何理由可以把任何攝影師排斥在正典之外。眼下，一些長期遭鄙視的來自另一個年代的畫意派攝影師，正小規模地復活，例如奧斯卡‧古斯塔夫‧雷蘭德[28]，亨

27 弗雷德里克‧薩默（Frederick Sommer, 1905-1999），美國攝影師和畫家。
28 奧斯卡‧古斯塔夫‧雷蘭德（Oscar Gustav Rejlander, 1813-1875），英國維多利亞時代攝影師。

利‧皮奇‧羅賓森和羅伯特‧德馬奇[29]。由於攝影把整個世界做為其表現對象，因此任何一種品味都有其立足之地。文學品味確實會排斥：詩歌中的現代主義運動的成功，提升了多恩[30]的地位而貶低了德萊敦[31]。文學上，你可以兼收並蓄至某個程度，但你不可能什麼都喜歡。在攝影上，兼收並蓄是可以無止境的。一八七〇年代那批關於獲倫敦一家叫做「巴納多醫生養育院」（Doctor Barnardo's Home）的機構收容的一群棄兒的簡單照片（做為「紀錄」而拍攝的），其感人不遜於大衛‧奧塔維烏斯‧希爾在一八四〇年代拍攝的蘇格蘭名人的複雜照片（做為「藝術」而拍攝的）。韋斯頓的經典式現代風格的潔淨外表，並未被譬如說本諾‧費德曼[32]近期恢復畫意派的模糊感的純真照片所駁倒。

　　這不是要否認每位觀眾都會更喜歡某些攝影師的作品而較不喜歡另一些攝影師的作品：例如，今天大多數有經驗的觀眾都喜歡尤金‧阿杰多於喜歡韋斯頓。而是意味著，就攝影的本

29 羅伯特‧德馬奇（Robert Demachy, 1859-1936），法國畫意派攝影師。
30 多恩（John Donne, 1572-1631），英國玄學派詩人。
31 德萊敦（John Dryden, 1631-1700），英國詩人、翻譯家和批評家。
32 本諾‧費德曼（Benno Friedman, 1945-），美國攝影師。

質而言，我們實際上無須刻意去選擇；還意味著，這類喜好大多數只是反應式的。攝影的品味傾向於——也許還必然是——全球性的、兼收並蓄的、放任的，這意味著歸根結柢必須否認好品味與壞品味之間的差別。攝影爭辯家們旨在樹立正典的種種企圖令人覺得單純或無知，正在於此。因為，所有攝影爭議都總有點虛假——而博物館的青睞則在使這種虛假變得清晰的過程中發揮重要作用。博物館把所有的攝影流派提高至同一水準。事實上，奢談流派沒有多少意義。在繪畫史上，各種運動都有一種真實的生命和功用：畫家若被置於他們所屬的流派或運動中考察，往往會更容易被理解。但攝影史上的運動是短暫和偶然的，有時候只是敷衍而已，且任何一流攝影師都不會因為是某一團體的成員而更容易被理解。（想想史帝格力茲與攝影分離派、韋斯頓與 f64 小組、倫格爾-帕奇與新客觀主義〔New Objectivity〕、沃克‧艾文斯與農場安全管理局計畫、卡蒂埃-布列松與馬格南圖片社〔Magnum〕。）把攝影師歸入各種流派或運動似乎是某種誤解，這誤解再次是建立在攝影與繪畫之間那抑制不住但無一例外地誤導的類比的基礎上的。

博物館在攝影品味的性質的形成和澄清中所發揮的主要作用，似乎標誌著一個新階段，從此攝影再也不能走回頭路。伴

隨著博物館對「深刻地平庸」懷著傾向性的尊敬而來的，是博
物館散播的一種歷史觀，一種無可阻擋地推廣整個攝影史的歷
史觀。難怪攝影批評家和攝影師似乎都焦慮不安。在近期種種
攝影辯護中，有很多隱含一個擔憂，擔憂攝影已經是一門衰老
的藝術，摻雜著各種虛假或死氣沉沉的運動；擔憂如今僅剩的
任務是進館和修史。（新舊照片價值則一路飆升。）在攝影獲
得最大程度的接受之際有這種沮喪感，並不令人吃驚，因為攝
影做為藝術取得的成功之真正幅度，以及攝影戰勝藝術的真正
幅度，並未被真正地理解。

　　攝影是做為一種自命不凡的活動登場的，似乎是要侵蝕
和損害一門公認的藝術：繪畫。對波特萊爾而言，攝影是繪
畫的「死敵」；但是最終雙方達成停火協議，根據該協議，攝
影被認定為繪畫的解放者。一九三○年韋斯頓利用最普通的
處方來緩和畫家的守勢，他寫道：「攝影已經、或最終將否定
大部分繪畫──對此畫家應深深感激才對。」攝影把繪畫從忠
實表現的苦差中解放出來，使繪畫可以追求最高的目標：抽
象。[33] 實際上，攝影史和攝影批評史上最揮之不去的念頭，

是繪畫與攝影之間達成的這個神祕協約，它授權兩者去追求
各自獨立但同等有效的任務，同時在創作上互相影響。事實

33 梵樂希宣稱攝影也以同樣的方式解放寫作，因為攝影揭穿了宣稱語言要「以任
何程度的準確性去傳達關於某一可見之物的意念」這一「欺騙性」的說法。但
是，梵樂希在《攝影一百年》（*The Centenary of Photography*，1929）中說，作
家們不應擔心攝影「最終可能會限制寫作藝術的重要性和成為寫作藝術的替代
物」。他辯稱，如果攝影「使我們對描寫喪失信心」，則

　　我們將因此意識到語言的局限，並且，做為作家，我們將明白到必須以更
　符合我們的工具的真正本性的方式使用我們的工具。如果文學把其他表達方
　法和生產方法能夠更有效得多地完成的任務留給這些方法去做，則文學將淨
　化自己，專心於攻克只有文學才有可能完成的目標……其中一個目標是使那
　建構或闡述抽象思想的語言達到完美，另一個目標是探索各種各樣的詩學格
　式和反響。

　　梵樂希的理據難以令人信服。雖然也許可以說一張照片能夠記錄或展示或
呈現，但是恰當地說，照片從來不「描寫」；只有語言才描寫，而語言描寫是
時間中的一種活動。梵樂希以打開一本護照為例，做為他的論點的「證據」：
「以潦草的字跡塗在上面的描寫，根本就無法與貼在一邊的快照相比。」但這
裡的描寫是最劣質、最貧乏的意義上的描寫；狄更生或納博科夫（Vladimir
Nabokov）都有很多段落，對一個臉孔或身體某部分的描寫都要比任何照片出
色。同樣地，像梵樂希那樣形容「一個作家描寫一片風景或一張臉孔，不管他
的技巧多麼出神入化，其讀者有多少，其喚起的想像就有多少」，也不足以作
為文學描寫力量更差的理據。一張照片中的風景或臉孔也同樣在不同的觀者心
中喚起不同的想像。
　　靜止照片被認為免除了作家的描寫責任，電影則常常被認為篡奪了小說家敘
述或講故事的任務——從而，有些人宣稱，把小說解放出來，使小說去承擔其
他較不寫實的任務。這種說法看來比較有道理，因為電影是一門時間性的藝
術。但這種說法沒有公正地對待小說與電影之間的關係。——作者註
梵樂希（Paul Valery, 1871-1945），法國詩人和批評家。

上，這個傳說篡改了繪畫和攝影的大部分歷史。相機那種把外部世界的表面固定下來的方式，給畫家提示新的繪畫組構樣式和新的題材：創造了對碎片的偏愛，引起了對注目卑微生活、對研究稍縱即逝的運動和對研究光效的興趣。繪畫與其說是轉向抽象，不如說是採用相機之眼，在結構上變成了（用馬里奧‧普拉茲[34]的說法）望遠鏡式、顯微鏡式和透視鏡式。但畫家從未停止過企圖模仿攝影的寫實效果的努力。而攝影則絕非把自己限制在現實主義的表現方法，也沒有把抽象留給畫家，而是繼續緊跟並吸納所有以反自然主義手法征服繪畫的潮流。

　　更籠統地說，這個傳說並沒有把攝影企業的貪婪性考慮在內。在繪畫與攝影的互相作用中，攝影總是占上風。一點也不奇怪的是，從德拉克洛瓦和透納到畢卡索和培根，畫家們都利用照片做為視覺協助，但誰也不寄望攝影師從繪畫得到幫助。照片也許會被納入或轉化成繪畫（或拼貼畫，或組合畫），但攝影卻把藝術本身封裝起來。看畫的體驗也許有助於我們更好地看照片。但攝影卻弱化我們對繪畫的體驗。（在不止一個

34 馬里奧‧普拉茲（Mario Praz,1896-1982），義大利藝術評論家。

意義上，波特萊爾是對的。)[35] 沒人會覺得一幅畫作的平版印刷
品或雕版印刷品——著名的舊式機械複製方法——會比該幅畫
作更令人滿意或興奮。但是照片把有趣的細節變成自主的構
圖，把真實顏色變成鮮明的顏色，因而提供了煥然一新、難以
抗拒的滿足。攝影的命運已遠遠超越其原本被認為是它所局
限的角色：提供有關現實（包括藝術作品）的更準確的報告。
攝影即是現實；被拍攝對象的真樣反而往往令人失望。照片
以一種不同的方式，把一種通過中介獲得的、二手的、強烈
的藝術經驗規範化。（對很多人把畫作的照片複製品當成畫作
的替代物這種趨勢表示痛惜並不是要支持未經中介而直接面對
觀者的「原件」的任何神祕性。觀看是一種複雜的行為，任何
偉大的畫作都必須有一定形式的準備和指示才能傳達其價值和
品質。此外，在看到了一幅藝術作品的攝影複製品之後看原作
感到困難的人，通常都是本來就不會在原作中看出什麼意義的
人。）

　　由於大多數藝術作品（包括照片）現在都是通過攝影複製
品而為人所知曉，因此攝影——以及源自攝影模式的藝術活動

35 指波特萊爾關於攝影與繪畫是「死敵」的說法。

和源自攝影品味的品味習慣——已決定性地改變了傳統美術和
傳統的品味標準，包括藝術作品這一概念本身。藝術作品愈來
愈少依靠本身做爲一個獨特的物件，一個由某位藝術家創造的
原件。今天的繪畫大部分都追求可複製的物件的各種特徵。最
後，照片已變成如此無所不在的視覺經驗，以致我們現在到處
可見到製造出來拍照的藝術作品。在大部分概念藝術中，在
克里斯多[36]對風景的包裝中，在沃爾特・德・瑪利亞[37]和羅伯
特・史密斯[38]的大地藝術中，藝術家的作品主要都是通過該作
品的攝影報導在畫廊和博物館展出而爲人知曉的；有時候作品
的規模是如此龐大，以致只能以一張照片（或從飛機上俯視）
而爲人知曉。那張照片並不是——哪怕是名義上——要把我們
引回去體驗原作。

　　正是基於攝影與繪畫之間的這一假設的停火協議，攝影才
被——最初是勉強地，後來是熱情地——承認爲一門美術。但
是關於攝影是不是一門藝術這個問題本身就是誤導的。雖然攝

36 克里斯多（Christo, 1935-），環境裝置藝術家。
37 沃爾特・德・瑪利亞（Walter De Maria, 1935-），美國雕塑家和裝置藝術家。
38 羅伯特・史密斯（Robert Smithson,1938-1973），美國藝術家，以大地藝術聞
　　名。

影產生了可被稱為藝術的作品——藝術要求主觀性、藝術可以說謊、藝術予人審美樂趣——但攝影首先就根本不是一種藝術形式。攝影像語言一樣，是一種創造藝術作品（和其他東西）的媒介。我們可以用語言來寫科學論文、官僚報告、情書、雜貨品清單和巴爾札克[39]的巴黎。我們可以用攝影來做護照照片、氣象照片、色情照片、X 光照片、結婚照片和尤金・阿杰的巴黎。攝影並不是一門像譬如繪畫和詩歌那樣的藝術。雖然某些攝影師的活動遵循繪畫的傳統藝術觀念，才能卓絕的攝影師的活動則產生各別的、有自身的價值的作品，但攝影從一開始也助長這樣一種藝術觀念，也即藝術是過時的。攝影的威力——以及攝影在當代美學問題中所處的中心位置——在於它同時確認這兩個藝術觀念。但是長遠而言，攝影使藝術過時的觀念影響更大。

　　繪畫與攝影在影像的生產和再生產方面，並不是兩個潛在的競爭體系，因為兩個競爭體系若要和解，就必須達成適當的領土分配。攝影是一個屬於另一種類型的企業。攝影本身雖然不是一種藝術形式，但是攝影具有把其所有拍攝對象變成

39 巴爾札克（Honore de Balzac, 1799-1850），法國小說家。

藝術品的特殊能力。取代有關攝影是不是一門藝術這一問題
的，是這樣一個事實，也即攝影為各門藝術預示了（以及創造
了）各種新抱負。現代主義高級藝術和商業美術在我們這個
時代所走的獨特方向的原型，都是攝影：把藝術轉化為超藝
術或媒體。（諸如電影、電視、錄像，凱奇、史托克豪森[40]和
史蒂夫・萊許[41]以磁帶為基礎的音樂[42]這類發展都是攝影建立
的模式的合乎邏輯的延伸。）傳統美術是精英式的：它們的典
型形式是單件作品，由一個人創造；它們暗示著一種題材的等
級制，有些表現對象被認為是重要、深刻、高貴的，另一些是
不重要、瑣碎、卑劣的。媒體是民主式的：媒體削弱專業生產
者或作者的角色（通過利用以偶然為基礎的程序，或大家都能
掌握的機械技術；以及通過合伴或協力）；媒體把整個世界當
作素材。傳統美術依賴真品與贗品、原件與複製品、好品味與
壞品味之間的區別；媒體則模糊這些區別，如果不是乾脆廢除
這些區別。美術假設某些經驗或表現對象是有意義的。媒體

40 史托克豪森（Karlheinz Stockhausen, 1828-），德國作曲家。
41 史蒂夫・萊許（Steve Reich, 1936-），美國作曲家。
42 tape based music，係指利用錄下的聲響做成的音樂，又稱磁帶合成音樂（tape
　music），是電子音樂的早期形式。

基本上是無內容的（這正好印證馬歇爾・麥克魯漢[43]關於媒體本身即是信息的著名說法）；媒體的典型語氣是反諷，或冷面孔，或戲仿。無可避免的是，愈來愈多的藝術將會被設計成以照片的方式告終。一個現代主義者大概需要改寫佩特[44]的格言，他說一切藝術都嚮往音樂的狀況。現在是一切藝術都嚮往攝影的狀況。

43 馬歇爾・麥克魯漢（Marshall McLuhan, 1911-1980），加拿大傳播理論家。
44 佩特（Walter Pater, 1839-1894），英國文藝批評家。

影像世界
The Image World

　　對現實的解釋，一向是通過影像提供的報導來進行的；自柏拉圖以來的哲學家都試圖通過建立一個以沒有影像的方式去理解現實的標準，來鬆脫我們對影像的依賴。但是，到十九世紀中葉，當這個標準終於似乎唾手可得時，舊有的宗教和政治幻想在挺進的人文主義和科學思維面前的潰散並沒有像預期中那樣製造大規模地投奔現實的叛逃。相反，新的無信仰時代加強了對影像的效忠。原本已不再相信*以影像的形式*來理解現實，現在卻相信把現實理解為*即是影像、幻覺*。費爾巴哈[1]在其《基督教的本質》（*The Essence of Christianity*）第二版（1843）前言中談到「我們的時代」時說，它「重影像而輕實在，重副本而輕原件，重表現而輕現實，重外表而輕本質」——同時卻又意識到正在這樣做。而他這預兆性的抱怨，在二十世紀已變成一種獲廣泛共識的診斷：也即當一個社會的其中一項主要活動是生產和消費影像，當影像極其強有力地決定我們對現實的需求、且本身也成為受覬覦的第一手經驗的替代物，因而對經濟健康、政體穩定和個人幸福的追求起到不可或缺的作用時，這個社會就變成「現代」。

1 費爾巴哈（Ludwig Andreas Feuerbach, 1804-1872），德國哲學家。

費爾巴哈這番話——他是在相機發明幾年之後寫這些話的——似乎更是特別預感到攝影的影響。因為，在一個現代社會中具有實際上無止境的權威的影像，主要就是攝影影像；而這種權威的幅度，源自相機拍攝的影像所獨有的特性。

這類影像確實能夠篡奪現實，因為一張照片首先不僅是一個影像（而一幅畫是一個影像），不僅是對現實的一次解釋，而且是一條痕跡，直接從現實拓印下來，像一道腳印或一副死人的面膜。一幅畫作，哪怕是符合攝影的相似性的標準的畫作，充其量也只是一次解釋的表白，一張照片卻無異於對一次發散（物體反映出來的光波）的記錄——其拍攝對象的一道物質殘餘，而這是繪畫怎麼也做不到的。在兩個假想的取捨之間，也即如果小霍爾班[2]多活數十年，使他有機會畫莎士比亞，或如果相機的某個原型提早發明，有機會給莎士比亞拍照，相信大多數莎士比亞迷都會選擇照片。這並非只是照片能夠顯示莎士比亞的真貌那麼簡單，因為哪怕這張假設中的照片褪色了，幾乎難以辨認，變成一片褐色的影子，我們也仍然有可能取它，而捨另一幅輝煌的霍爾班的莎士比亞像。擁有

2 小霍爾班（Holbein the Younger, 1497-1543），德國肖像畫家，英王亨利八世御前畫師。

一張莎士比亞照片，就如同擁有耶穌受難的真十字架的一枚鐵釘。

　　當代大部分針對影像世界正在取代真實世界而表達的憂慮，都像費爾巴哈那樣，是在繼續響應柏拉圖對影像的貶斥：只要它與某一真物相似，就是真的；由於它僅僅是相似物，所以是假的。但是，在攝影影像的時代，這種可敬而幼稚的現實主義似乎有點離題，因為它那種影像（「副本」）與被描述的實在（「原件」）之間的直截了當的對比——柏拉圖曾一再拿畫作來加以說明——很難如此簡單地用來套用在一張照片上。這種對比同樣無助於理解影像製作的起源：影像一度是實用、神奇的活動，是一種占有或獲得某種力量來戰勝某一東西的手段。誠如宮布利希[3]指出的，我們愈是回溯歷史，就愈是發現影像與真實事物之間的差別不那麼明顯；在原始社會中，實在及其影像無非是同一能量或精神的不同的顯露，也即形體上個別的顯露。因此，影像才會有撫慰或控制強大的神靈的功效。那些力量，那些神靈都存在於**它們**[4]之中。

　　對從柏拉圖到費爾巴哈的真實性辯護者來說，把影像與淺

3 宮布利希（E.H.Gombrich, 1909-2001），奧裔英國藝術史家。
4 指影像。

顯的外表等同起來──即是說，假設影像截然有別於被描繪的
對象──是那個去神聖化的過程的一部分，該過程無可挽回
地把我們與神聖時期和神聖地方的世界分離開來，在那個世界
中影像被拿來參與被描繪的對象的現實。對攝影的原創性所作
的定義是，在漫長的愈來愈世俗化的繪畫史中，正當世俗主義
（secularism）取得徹底勝利的那一時刻，攝影恢復了──從完
全世俗的角度看──影像的某種原始地位。我們總是難以抑制
地覺得攝影程序有點神奇，這種感覺是有其眞實基礎的。誰也
不會在任何意義上把一幅畫架油畫當成是其描繪對象的共同實
在體；畫只是表現或指涉。但一張照片不只是與其被拍攝對象
相似，不只是向被拍攝對象致敬。它是那被拍攝對象的一部
分，是那被拍攝對象的延伸，並且還是獲取那被拍攝對象、控
制那被拍攝對象的一種有效手段。

　　攝影即是以多種形式獲取。最簡單的形式是，我們擁有一
張照片便是擁有我們珍愛的人或物的替代物。這種擁有，使照
片具有獨一無二的物件的某些特徵。透過照片，我們還成爲事
件的顧客，既包括屬於我們的經驗的一部分的事件，也包括不
屬於我們的經驗的一部分的事件──兩種經驗之間的差別，
往往被這類已形成習慣的消費者心態所模糊。第三種獲取形

式是，透過影像製作和影像複製機器，我們可以獲取某種信息（而不是經驗）。最後，通過攝影影像這一媒介，愈來愈多的事件進入我們的經驗，但攝影影像做爲媒介的重要性，實際上只是攝影影像的有效性——有效地提供脫離經驗和獨立於經驗的知識——的副產品。

這是最具包容性的攝影獲取形式。通過被拍攝，某種東西成爲一個信息系統的一部分，被納入各種分類和貯存計畫，包括一組組相關的快照貼在家庭相册裡時被粗略地按年份順序排列，以及天氣預報、天文學、微生物學、地理學、警察工作、醫療訓練和診斷、軍事偵察和藝術史，使用攝影影像時所需的堅持不懈的累積和一絲不苟的歸檔。由此可見照片所做的，並非只是重新定義普通經驗中的東西（人、物、事件、我們用肉眼所見的任何東西——儘管角度不同，而且往往是漫不經心地）——和增加我們從未見過的大量材料。現實被重新定義也是如此——做爲一件展品、做爲一項檢查記錄、做爲一個偵察目標。攝影對世界的勘探和複製打破延續性，把碎片輸入無止境的檔案，從而提供控制的各種可能性，這些可能性是早期信息記錄系統——書寫——連做夢也想不到的。

攝影式記錄永遠是一種潛在的控制手段，這早在攝影的威力的萌芽階段就已被認識到了。一八五〇年，德拉克洛瓦在其《日記》（*Journal*）中，注意到劍橋一些「攝影實驗」正在取得的成功——劍橋的天文學家正在拍攝太陽和月亮，而且竟然獲得了一張針頭小大的織女星影像。他補充了以下「好奇」的觀察：

> 達蓋爾銀版法製作出來的織女星的光，已在織女星與地球之間的空間裡旅行了二十年，因此，製作在銀版上的光，是早在達蓋爾發現我們剛用來控制這光的方法之前，就已離開織女星了。

攝影的進步早已拋離了德拉克洛瓦這類關於控制的小概念，並令人比任何時候都更真切地體會到照片為控制被拍攝對象提供了怎樣的方便。技術已使攝影師與被拍攝對象的距離之程度對影像精確度和強度的影響縮至最小；技術提供了拍攝難以想像地微小和諸如星體等難以想像地遙遠的事物的方法；技術使拍照無須依賴光（紅外攝影）並使圖像不必被局限於二度空間（全息攝影）；技術減少了看見畫面與把照片拿到手之間

的間隔（第一部柯達相機面世時，一位業餘攝影者需要等數週才拿回一捲沖洗好的膠捲，而「拍立得」相機則數秒就把照片吐出來）；技術不僅使影像活動起來（電影），而且達到同時錄製和傳送（錄像）——簡言之，技術已使攝影變成一件用來破譯行為、預測行為和干預行為的無可比擬的工具。

攝影享有其他影像系統未曾享有過的力量，因為，與早期影像系統不同，攝影不依賴某位影像製作者。無論攝影師怎樣小心地對影像製作程序的設定和引導作出干預，該程序本身依然是一種光學—化學（或電子）程序，其操作是自動的，其機械裝置將不可避免地被改造來提供更精細因而更有用的眞實事物的圖像。機械創造的這些影像，以及它們傳達的力量之眞切，不啻是影像與現實之間的一種新關係。而如果可以說攝影恢復最原始的關係——影像與被表現物的局部同一性——那麼可以說，影像的力量現正以非常不同的方式被體驗。原始的影像效力概念假設影像擁有眞實事物的特性，但我們現在卻傾向於認爲影像的特性屬於眞實事物。

眾所周知，原始地區的人害怕相機會奪去他們的部分生命。納達爾在一九○○年也即他漫長的一生行將結束之際出版的回憶錄中提到，巴爾札克對被拍照也懷有一種類似的「隱約

的恐懼」。據納達爾說，巴爾札克的解釋是

> 每個身體在自然狀態下都是由一系列幽魂般的影像構成
> 的，這些影像層層疊疊直至無限，包裹在無窮小的薄膜中
> ……人類從來不能從某個鬼影、從某種不可觸摸的東西
> 中，或從烏有中創造一個物件，即是說，創造某個物質形
> 式——因此每一次達蓋爾銀版製作都是要抓住它聚焦的那
> 個身體的其中一層，使其脫離，將其用掉。

巴爾札克有這等驚惶，似乎再適合不過了——「巴爾札克
對達蓋爾銀版法的恐懼是眞的還是佯裝？」納達爾問道。「是
眞的……」——因爲攝影的步驟，可以說是他做爲小說家的步
驟中最具原創性的一環的物質化。巴爾札克的做法是把微小的
細節放大，如同攝影的放大一樣；是把不相稱的特徵或項目並
置，如同攝影的布局：以這種表達方式，任何一樣事物都可以
跟別的事物聯繫起來。對巴爾札克來說，整個環境的精神可
以用一個物質細節來披露，不管表面上多麼不起眼或任意。
一生也許可以用片刻的外表來概括。[5]而外表的一次變化也是
本人的一次變化，因爲他拒絕假設在這些外表背後還有任何

「眞」人。巴爾札克向納達爾表達的別出心裁的理論──也即身體是由無限系列的「幽魂般的影像」構成的──令人驚詫地呼應他的小說中所表達的被認爲是現實主義的理論，也即一個人是各種外表的總和，只要予以適當關注，就可以使這些外表產生出無限層次的意義。把現實視爲一組無窮的、互相反映的情景，從最不相似的事物中提取類似性，這等於是預示由攝影影像引發的那種典型的感知形式。現實本身已開始被理解爲某種寫作，需要解讀──哪怕是在攝影影像本身剛剛被拿來與寫作比較的時候。（尼埃普斯把那種影像出現在薄板上的顯影法稱作日光蝕刻法，意爲日光寫作；福克斯·塔爾博把相機稱作「大自然的畫筆」。）

5 我是在借用埃里希·奧爾巴赫在《摹仿論》（*Mimesis*）中對巴爾札克的現實主義的描述。奧爾巴赫對《高老頭》（*The Père Coriot, 1834*）開頭的一個段落的分析──巴爾札克是在描寫早晨七時的伏蓋公寓客廳和伏蓋太太進入客廳的情景──眞是再明白不過了（或原始普魯斯特風格）：「他整個的人品，」巴爾札克寫道，「足以說明公寓的內容，正如公寓可以暗示她的人品……這個小婦人的沒有血色的肥胖，便是這種生活的結果，好像傳染病是醫院氣息的產物。罩裙底下露出毛線編成的襯裙，罩裙又是用舊衣衫改的，棉絮從開裂的布縫中鑽出來；這些衣衫就是客室，飯廳，和小園的縮影，同時也洩露了廚房的內容與房客的流品。她一出場，舞台面就完全了。」──作者註
埃里希·奧爾巴赫（Erich Auerbach, 1892-1957），德國語文學者和文學批評家。譯文抄自傅雷譯《高老頭》，見《傅雷全集》第一卷第 359 頁，遼寧教育出版社，2002 年。

　　費爾巴哈的「原件」與「副本」的對比，有一個問題，就是他關於現實與影像的定義是靜態的。它假設真實永存、不變和完整，只有影像才會變：在完全站不住腳的可信性的聲言的支撐下影像不知怎的變得更誘人了。但關於影像與現實的概念是互補的。當現實的概念改變了，影像的概念也隨之改變，相反亦然。「我們的時代」重影像而輕真實事物並非出於任性，而是對真實的概念逐漸複雜化和弱化的各種方式作出的一部分反應，早期的一種方式是十九世紀開明的中產階級提出關於現實是表象的批評。（這當然與預期的效果適得其反。）像費爾巴哈把宗教視為「人類心靈之夢」並把神學思想斥為心理投射那樣，把迄今為止大部分被視為真實的東西貶為僅僅是幻想；或像巴爾札克在其以小說形式寫成的社會現實百科全書中所做的那樣，把日常生活中隨便和瑣碎的細節誇大為隱藏的歷史和心理力量的密碼——這些看法本身都是把現實做為一系列外表、做為影像來體驗的方式。

　　我們社會很少有人會像原始地區的人那樣，對相機心懷畏懼，以為照片是他們本身的一部分物質。但這種把照片當作幻術的想法仍留下一些痕跡：例如我們都不大願意撕碎或扔掉心愛的人的照片，尤其是某個已去世或在遠方的人的照片。這樣

做是一種無情的拒絕姿態。在《無名的裘德》[6]中，裘德發現艾拉白拉（Arabella）[7]已把有他本人的照片的梣木相框賣掉，這是他在他們結婚日送她的。在裘德看來，這標誌著「他妻子的感情已一點不剩地死了」，而這也是「最後的小小的一敲，粉碎他身上的所有感情」。但是，真正的現代原始主義並非把影像視作真實；攝影影像談不上真實，反而現實看上去愈來愈像攝影影像。現在，每逢人們經歷過一次劇烈的事件——墜機、槍擊、恐怖主義炸彈爆炸——就形容它「像電影」，這已變成老生常談。這意味著，其他描述似乎都不足以用來解釋那事件是多麼真實。雖然非工業化國家的很多人，在被拍照時都依然感到疑慮，把它神化為某種侵擾，視作某種不敬的行為，視作某種對個性和文化的高尚化了的搶奪，但是工業化國家的人卻尋找機會被拍攝——感到他們是影像，而照片使他們變得真實。

6《無名的裘德》(*Jude the Obscure*)，英國小說家湯瑪斯・哈代（Thomas Hardy）的最後一部小說。
7 人名中譯根據張若谷譯本，下同。

　　一種穩步地複雜化的對眞實的感覺，會創造它自己的補償
性熱情和簡化，而最讓人上癮的熱情和簡化莫過於拍照。彷彿
攝影者們有鑑於他們對現實的感覺的日益貧乏，遂尋求輸血
──去旅行以獲取新經驗，或恢復舊經驗的活力。他們無所不
在的活動，不啻是流動性最激進、最安全的版本。想擁有新經
驗的迫切性，轉化爲想拍照的迫切性：經驗在尋求一種沒有危
機的形式。

　　由於對到處旅行的人來說，拍照似乎已近於一種義務，所
以熱情收集照片對那些關在戶內的人──因自己的選擇，或能
力所限，或被脅迫而留在戶內──有一種特殊吸引力。照片的
收集，可被用作一個替代性的世界，那個替代性的世界是專門
爲那些激動人心或撫慰人心或引人入勝的影像而存在的。照片
可以成爲愛情關係的起點（哈代的裘德在遇見淑・布萊赫德
〔Sue Bridehead〕之前就已愛上她的照片），但更普遍的現象是
情欲關係不僅由照片挑起而且被認爲只局限於照片。在考克多
的《恐怖的孩子們》（*Les Enfants Terribles*）中，那對孤芳自
賞的姊弟同處一室──他們的「密室」。臥室裡貼滿拳擊手、
電影明星和殺人犯的影像。這對青春期的姊弟與世隔絕，把
自己關在窩藏處裡，建構他們的私人傳奇，把這些照片張貼起

來，把它們變成私人名人堂。一九四〇年代初，尚．惹內[8]在
弗雷斯監獄（Frenses）第四二六號牢房的一面牆上，貼上二十
名罪犯的剪報照片，在二十張臉孔中他辨認出「惡魔的神聖標
記」，並且爲了表示對他們的敬意，他寫了《繁花聖母》（*Our
Lady of the Flowers*）；他們成了他的繆思、他的模特兒、他
的性欲的護身符。「他們監護我小小的日常工作，」惹內寫道
──所謂日常工作，混合著白日夢、手淫和寫作──並且「是
我全部的家人和僅有的朋友」。對於留在家中的人、囚犯、自
我禁錮者來說，與魅力四射的陌生人的照片生活在一起，是對
與世隔絕的一種濫情的反應，也是對與世隔絕的一種傲慢的挑
戰。

　　J. G. 巴拉德[9]的小說《超速性追緝》（*Crash*, 1973）描寫
一種更專業的照片收藏──爲性癡迷而搜集：交通事故的照
片，那是敘述者的朋友馮恩在準備策畫自己在交通事故中死亡
時搜集的。小說中當然有表演自己性欲幻想中的交通事故死亡
場面，而幻想本身由於反覆細看這些照片而進一步性欲化。在
光譜的一端，照片是客觀的資料；在另一端，它們是心理科學

8 尚．惹內（Jean Genet, 1910-1986），法國作家。
9 J. G. 巴拉德（J. G. Ballard, 1930-），英國小說家。

小說的一則則內容。而且，就像哪怕在最可怖或看似平淡的現實中也可以見到性需要，同樣地，哪怕是最庸俗的照片文件也能夠變異爲欲望的象徵。罪犯面部照片對偵探而言是線索，對一名偷竊犯而言卻是性欲迷戀物。在《魔山》[10]中，對宮廷顧問貝倫斯[11]來說，他的病人的肺部 X 光照片是診斷工具。在貝倫斯大夫的肺結核療養院服無限期徒刑的漢斯‧卡斯托普，日夜思慕謎一樣的、難以企及的克拉芙迪亞‧舒夏特，對他來說看到「克拉芙迪亞的 X 光像，不僅見到她的臉孔，而且見到她上半身精緻的骨骼結構和胸腔的器官被那具蒼白、鬼魂似的軀殼所包圍」，是最寶貴的紀念品。這幅「透明的肖像」做爲他深愛的人兒的殘餘影像，遠比漢斯曾懷著無比的渴望瞥見過的宮廷顧問那幅克拉芙迪亞的肖像——那「外部肖像」更爲親密。

　　現實被理解爲難以駕馭、不可獲得，而照片則是把現實禁錮起來、使現實處於靜止狀態的一種方式。或者，現實被理解成是收縮的、空心的、易消亡的、遙遠的，而照片可把現實擴大。你不能擁有現實，但你可以擁有影像（以及被影像擁

10《魔山》（*The Magic Mountain*）爲湯瑪斯‧曼的小說。
11 人名中譯根據楊武能、洪天富、鄭壽康、王蔭祺合譯本，灕江出版社。

有）——就像（根據最有抱負的志願囚徒普魯斯特的說法）你
不能擁有現在，但可以擁有過去。再也沒有比像普魯斯特這樣
一位做為自我犧牲的藝術家之艱難，與拍照之不費吹灰之力更
迥異的了，後者肯定是唯一以這樣一種方式成為公認的藝術作
品的活動，也即只動一下、只用手指碰一下就產生一件完整作
品。普魯斯特的勞作假定現實是遙遠的，攝影則暗示可即刻進
入現實。但是，這種即刻進入的做法的結果，是另一種製造距
離的方式。以影像的形式擁有世界恰恰是重新體驗非現實和重
新體驗現實的遙遠性。

　　普魯斯特的現實主義策略是假定與通常被體驗為真實的東
西——現在——保持距離，以便復活通常只能以一種遙遠和朦
朧的形式獲取的東西——過去。在他的感覺中，過去是現在變
得真實的地方，所謂真實也就是可以被擁有的東西。在這一
努力上，照片幫不了忙。每當普魯斯特提到照片，他總是帶著
輕蔑：把照片等同於只與過去存在著一種膚淺的、太強調視覺
的、僅僅是一廂情願的關係，其價值與對所有感官提供的線索
——這種技術被他稱為「非自願的記憶」——作出的反應所帶
來的深刻發現相比，是微不足道的。我們不能想像《在斯萬家
那邊》[12] 的「序曲」以敘述者偶然碰見貢布雷教堂（Combray

church）的一幅快照並細味那塊視覺的蛋糕屑告終，而不是以一邊品嘗用茶水浸過的「瑪德蓮」蛋糕（Madelaine）一邊勾起對整個過去的無限回憶告終。但這不是因爲一張照片不能喚起記憶（它能，視乎觀者的素質而不是照片的素質而定），而是因爲普魯斯特清楚表明他自己對想像性的回憶提出的要求，也即它不僅要廣泛和準確，而且要具有事物的肌理和實質。由於普魯斯特只在他可以利用的程度上——也即當作記憶的工具——來考慮照片，因此他有點誤解照片：照片與其說是記憶的工具，不如說是發明記憶或取代記憶。

照片直接帶我們進入的，並非現實，而是影像。例如現在所有成年人都可以確切知道他們的父母或祖父母兒時是什麼樣子的——這是相機發明之前任何人也無法了解的知識，哪怕是極少數有幸按習慣委託畫家替他們的孩子畫像的人，也無法了解。這些肖像提供的知識，大多數都不如任何快照。就連大富大貴者，通常也只擁有自己兒時或任何祖輩兒時的一幅畫像，也即童年某一刻的影像，而一個人擁有自己的很多照片則是常見的事，相機提供了擁有包括不同年齡階段的完整紀錄的

12《在斯萬家那邊》（*Swann's Way*）是普魯斯特《追憶似水年華》第一卷。這裡的
　書名、地名、點心名均根據李恆基、徐繼曾等的譯本，譯林出版社。

可能性。十八世紀和十九世紀中產階級家庭的標準肖像的意義，在於確認被畫者的某個理想（宣明自己的社會地位、美化自己的外表）；有鑑於這個目的，肖像的主人為什麼不覺得需要擁有超過一幅以上的肖像，也就不言而喻了。照片的紀錄所確認的，則比較一般，無非是確認被拍攝者存在著；因此，擁有再多也不為過。

　　擔心被拍攝者的獨特性在拍照時被抹去，在一九五○年代最常被提及，那也是肖像攝影首次為相機如何創造瞬間的潮流和持久的工業樹立榜樣的年份。在梅爾維爾[13]出版於一八五○年代初的《皮埃爾》（*Pierre*）中，主角是另一個自我孤立的狂熱主張者，他

　　想到如今無窮的現成性，任何人的最忠實的肖像都可以用達蓋爾銀版法拍攝出來，而往時一幅忠誠的肖像是只有地球上那些金錢上或精神上的貴族才能享受的特權。那麼，這樣的推論將是何等自然，也即與舊時一幅肖像使一個天才不朽化不同，如今一幅肖像只是使一個笨蛋**朝夕化**

13 梅爾維爾（Herman Melville, 1819-1891），美國小說家。

（dayalized）。此外，當每個人的肖像都發表了，真正的差異就在於絕不要發表你自己的肖像。

但是，如果照片降低身分的話，繪畫則是以相反的方式來扭曲：誇大。梅爾維爾的直覺是，商業文明的所有肖像形式都是損害性的；至少對皮埃爾來說，是異化了的感受力的典型。在大眾社會裡，就像一張照片太少一樣，一幅繪畫則太多。皮埃爾認為，繪畫的本質

使它獲得了比畫中人更受尊敬的資格，因為就肖像而言，難以想像有什麼是可以輕視的，然而卻可以設想畫中人有很多不可避免地可以受輕視的事情。

即使可以把這類反諷看作已被攝影的徹底勝利所消除，但在肖像這個問題上，一幅畫與一張照片之間的主要差別依然存在。繪畫總是概括，攝影則通常不。攝影影像是某一仍在繼續中的人物或歷史的一件件證據。與一幅畫不同，一張照片暗示還有其他照片。

「始終——這『人類文件』（Human Document）會使現在

和未來與過去保持聯繫,」路易斯‧海因如是說。但攝影提供
的不只是對過去的一種記錄,而是與現在打交道的一種新方
式,這是千百億當代攝影文件的效果所證明的。老照片擴充我
們腦中的過去的影像,正在拍攝的照片則把現在的東西轉化成
一種腦中影像,變得像過去一樣。相機建立一種與現在的推
論式關係(現實是通過其痕跡而被知曉的),提供一種即時追
溯的觀點來看待經驗。照片提供了模擬性的占有形式:占有
過去、現在以至將來。在納博科夫的《殺頭禍端》(*Invitation
to a Beheading*, 1938)中,陰險的皮埃爾先生給一個小孩占
星算命,有人把這小孩的「星象照片」給犯人辛辛那特斯
(Cicinatus)看:一本相冊,有艾美(Emie)嬰兒時期的,幼
年時期的,發育前日期也即她現在的,然後是——通過修改和
利用她母親的照片——青春期的艾美,新娘艾美,三十歲的艾
美,最後是一張四十歲的、艾美臨終的照片。納博科夫把這件
典範性的手工藝品稱為「對時間的作品的戲仿」;這也是對攝
影作品的戲仿。

◇

　具有眾多自戀式用途的攝影,也是一個使我們與世界的

關係失去個性的有力工具；而兩種用途是互補的。像一副沒有
正向或反向的雙目望遠鏡，相機把異國情調的事物變近、變親
密；把熟悉的事物變小、變抽象、變陌生、變遠。它以一次輕
易、已形成習慣的活動，給我們自己的生活和他人的生活同時
帶來參與和疏離——使我們參與，同時確認疏離。如今，戰爭
與攝影似乎是不可分割的，而墜機和其他恐怖事故則永遠吸
引帶相機的人。一個社會如果把永不想體驗匱乏、失敗、悲
慘、痛苦、重病等變成一種規範，如果死亡在這樣一個社會裡
不是被視爲自然和不可避免而是一種殘忍、不應有的災難，則
這個社會也就創造了對這類事件的巨大好奇——這好奇有一部
分通過拍照來得到滿足。那種豁免災難的感覺，刺激起對觀看
痛苦的照片的興趣，而觀看這類照片則暗示並加強那種自己獲
豁免的感覺。這，一部分是由於自己是「在這裡」而不是「在
那裡」的，另一部分是由於所有事件被轉化爲影像時都獲得
一種性質，也即這是不可避免的。在眞實世界，總有事情在
發生，但誰也不知道要發生什麼事情。在影像世界，它已發
生，且將永遠以那種方式發生。

　　在透過攝影影像大量了解世界上有些什麼（藝術、災難、
大自然之美）之後，人們看到眞實事物時往往感到失望、吃

驚、不爲所動。因爲攝影影像傾向於減去我們的親身經歷的感情，而它們引起的感情基本上又不是我們在眞實生活中經歷的。事件被拍攝下來往往比我們實際經歷的更使我們不安。我曾於一九七三年在上海一家醫院觀看一名患晚期胃潰瘍的工廠工人在針刺麻醉的情況下被切掉十分之九的胃，我竟能堅持三個小時觀看整個手術過程（這是我有生以來第一次觀看手術）而不覺得不適，從未覺得需要把目光移開。一年後在巴黎一家電影院看安東尼奧尼的紀錄片《中國》（*Chung Kuo*）裡一次不那麼血淋淋的手術，第一道解剖刀割下，我就畏縮，在那一系列連續鏡頭期間多次把目光移開。以攝影影像的形式出現的事件，比眞實中發生的更使人易受影響。這種易受影響，是一個成爲二次觀看者的人——兩次觀看已形成的事件，一次是由參與者形成的，一次是由影像製作者形成的——顯著的被動性的一部分。在觀看眞實的手術時，我必須先消毒，穿上手術衣，然後與忙碌的外科醫生和護士們站在一起，還有我自己的角色要扮演：拘謹的成年人、有風度的客人、受尊敬的目擊者。電影中的手術不僅排除這種適當的參與，而且排除在旁觀中的任何積極性。在手術室，我是改變焦距的人，拍特寫鏡頭和中景鏡頭的人。在電影院裡，安東尼奧尼已選擇了我可以觀

看的手術的部分；鏡頭替我觀看──並要求我觀看，他留給我的唯一選擇是不看。此外，電影把數小時的手術濃縮成數分鐘，只把一些有趣的部分以有趣的方式表現出來，即是說，帶著要令人騷動或吃驚的意圖。戲劇性被布局和蒙太奇的慣用手法戲劇化。無論是我們一頁頁翻閱一本攝影雜誌，還是一部電影出現新的連續鏡頭，都會造成一種對比，要比真實生活中的連續事件之間的對比更強烈。

關於攝影的意義──包括做為大肆渲染現實的一種方法──對我們最有指導意義的，莫過於一九七四年初中國媒體對安東尼奧尼的電影的抨擊。它們列舉現代攝影──不管是靜止攝影或電影──的種種手法，逐一加以批判。[14] 對我們來說攝影是與不延續的觀看方式（其要點恰恰是通過一部分──一個

14 見《惡毒的用心，卑劣的手法──批判安東尼奧尼拍攝的題為〈中國〉的反華影片》（北京：外文出版社，1974），這是一本十八頁的小冊子（未署名），轉載發表於一九七四年一月三十日的《人民日報》的一篇文章；另見《斥安東尼奧尼的反華電影》，發表於《北京週報》第八期（1974 年 2 月 22 日），該專題提供了該月發表的另三篇文章的節略。這些文章的目的，當然不是要闡述對攝影的看法──它們對這個問題的興趣是不經意的──而是要建構一個模範的意識形態敵人，如同這個時期發動的其他群眾教育運動。鑑於這個目的，在全國學校、工廠、軍隊和公社被動員起來參加「批判安東尼奧尼的反華影片」會議的千千萬萬群眾，也就不一定真的要看《中國》，就像一九七六年「批林批孔」運動的參加者不一定要讀孔子的作品一樣。──作者註

引人注意的細節，一種矚目的裁切方式——來觀看整體）——
聯繫在一起的，但在中國，攝影只與延續性聯繫在一起。不僅
有供拍攝的適當題材，也即那些正面的、鼓舞人心的（模範活
動、微笑的人民、晴朗的天氣）、有秩序的題材，而且有適當
的拍攝方式，這些拍攝方式源自一些有關空間的道德秩序的概
念，而這些概念是排斥攝影式觀看的。[15]因此安東尼奧尼被責
備只拍攝殘舊或過時的事物——他「專門去尋找那些殘牆舊
壁和早已不用了的黑板報」[16]；「田野裡奔馳的大小拖拉機他不
拍，卻專門去拍毛驢拉石磙」——被責備展示難堪的時刻——
「他窮極無聊地把擤鼻涕、上廁所也攝入鏡頭」——和無紀律
的時刻——「他不願拍工廠小學上課的場面，卻要拍學生下課
『一擁而出』的場面。」他還被指以他的拍攝手法詆毀正常的
被拍攝對象：以運用「陰冷的色調」把人民遮蔽在「暗影」裡；
以各種角度來拍攝同一個被拍攝對象——「鏡頭時遠時近，忽

15「空間的道德秩序」可能是指（從拍攝角度看）人類活動和事物在特定空間或
　場所裡的先後秩序所包含的道德意義，例如拍攝北京就應拍攝天安門廣場，拍
　攝天安門廣場就得拍攝正門和毛澤東像。如果拍攝天安門廣場時僅僅（以攝影
　式觀看）拍攝行人的破鞋，就不道德了。
16 這裡的引文，抄錄自《中國人民不可侮：批判安東尼奧尼的反華影片〈中國〉
　文輯》，人民文學出版社，一九七四年，北京；下同。

前忽後」——即是說，不是單單從一個站在理想的位置上的觀察者的角度來展示事物；以使用高角度和低角度——「故意從一些很壞的角度把這座雄偉的現代化橋梁拍得歪歪斜斜、搖搖晃晃」；以不夠全面地拍攝的鏡頭——「他挖空心思去捕捉各種特寫鏡頭，企圖歪曲人民群眾的形象，醜化人民群眾的精神面貌。」

　　除了大批量生產的敬愛的領袖、庸俗的革命文藝作品和珍貴文物的攝影影像之外，我們還常常見到中國的一些私人性質的照片。很多人都擁有他們的親人的照片，釘在牆上，或壓在梳妝台上或辦公桌上的玻璃下。這些照片有很多是我們這裡在家庭團聚或旅行時拍攝的那類快照；但它們全都不是乘人不備時拍攝的快照，甚至不是我們社會中最單純的相機使用者覺得是正常的那類快照——嬰兒爬在地板上、某個人擺出半個姿勢。體育照片都是團隊的集體照，或只是比賽中最風格化的芭蕾舞式時刻；一般來說，人們對待相機的方法，是大家為拍照而集合，然後排成一行或兩行。對捕捉活動中的被拍攝者全不感興趣。大概，部分原因是在行為舉止和形象方面的某些舊式禮節的習慣在起作用。這也是照相文化最初階段人們的典型視覺品味，當時影像被定義為某種可從主人那裡偷來的東西；因

此，安東尼奧尼被責備像「賊」一樣違背人們的願望來「強行拍攝」。擁有相機不是獲得侵擾的許可證，不像我們社會——我們社會是可以侵擾的，不管人們喜不喜歡。（照相文化的標準禮儀是假定被拍攝者裝做沒有注意到自己在公共場所正被一個陌生人拍攝，只要攝影師保持一個謹慎的距離——也即假設被拍攝者既不阻止拍照也不擺姿勢。）與我們這裡不同，我們在可以擺姿勢的地方就擺，在必須放棄的時候就放棄；而在中國，拍照永遠是一種儀式，永遠涉及擺姿勢，當然還需要徵得同意。如果某個人「故意追捕一些不知道他來意的群眾的鏡頭」，則他無異於剝奪人民和事物擺出最好看的姿勢的權利。

安東尼奧尼幾乎把《中國》中所有關於北京天安門廣場——中國政治朝聖的最重要目標——的連續鏡頭用於展示正在等候拍照的朝聖者們。在用攝影機記錄了一次旅程之後，安東尼奧尼顯然很有興趣展示中國人表演那個基本儀式：照片和被拍照是攝影機最喜愛的當代題材。對安東尼奧尼的批評者來說，天安門廣場的訪客拍一張照片留念的願望

包含著多麼深厚的革命感情呵！但是，安東尼奧尼卻不是去反映這種現實，而是不懷好意地專門拍攝人們的衣

著、動作和表情：一會兒是被風吹亂了的頭髮，一會兒是
對著太陽瞇起的眼睛，一會兒是衣袖，一會兒是褲腿……

中國人抗拒攝影對現實的肢解。不使用特寫。就連博物館
出售的古董和藝術品的明信片也不展示某物的一部分；被拍攝
物永遠是以正面、居中、照明均勻和完整的方式被拍攝。

我們覺得中國人幼稚，竟沒有看出那扇有裂縫的剝落的門
的美、無序中蘊含的別致、奇特的角度和意味深長的細節的魅
力，以及背影的詩意。我們有一個關於美化的現代概念——美
不是任何東西中固有的，而是需要被發現的，被另一種觀看方
式發現——和一個關於意義的更寬泛的概念，後者已由攝影
的很多用途所證明和有力地強化。一樣東西的變體之數目愈
多，其意義的可能性亦愈豐富：因此，照片在西方蘊含的意義
要比在今天中國多。除了不管關於《中國》是一件意識形態商
品的說法有多大程度上是對的（而中國人認為影片有居高臨下
的姿態卻是沒看錯的）之外，安東尼奧尼的影像確實要比中國
人自己發布的影像有**更多**意義。中國人不希望照片有太多意義
或太有趣。他們不希望從一個不尋常的角度看世界和發現新題
材。照片被假定要展示已被描述過的東西。攝影對我們來說是

一把雙刃劍，既生產陳腔濫調（陳腔濫調的法語原文既有措辭陳腐之意，又有照相負片之意），又提供「新鮮」觀點。對中國當局來說，只有陳腔濫調──他們不認為這是陳腔濫調而認為是「正確」觀點。

在今天中國，只有兩種現實為人所知。我們把現實看成是無望而又有趣地多元。在中國，一個被定義為可供辯論的問題，是一個存在著「兩條路線」的問題，一條是錯的，一條是對的。我們的社會認為應該有一個包含各種不延續的選擇和看法的光譜。他們的社會是圍繞著一個單一的、理想的觀察者建構起來的；照片則為這一「大獨白」（Great Monologue）盡它們的一份綿力。對我們來說，存在著分散的、可互換的「觀點」；攝影是一種多角色對白。中國當前的意識形態把現實定義為一種歷史進程，它由各種反覆出現的雙重性構成，有清晰地概括的、包含道德色彩的意義；過去的大部分都被簡單地判定是壞的。對我們來說，存在著多種歷史進程，它們具有複雜得驚人和有時候互相矛盾的意義；存在著各種藝術，它們的大部分價值則來自我們對做為歷史的時間的意識，攝影即是如此。（這就是為什麼，時間的流逝為照片增添了美學價值，而時間的傷疤則使被拍攝對象更吸引而不是更不吸引攝影師。）

有了這個歷史觀念，我們證明我們這個興趣是有價值的，也即了解數目盡可能多的事物。中國人獲允許的對歷史的唯一利用，是說教式的：他們對歷史的興趣是狹窄的、道德主義的、畸形的、不好奇的。因此，我們所了解的攝影，在他們的社會中沒有地位。

攝影在中國所受的限制，無非是反映他們的社會特色，一個由某種意識形態所統一起來的社會，這種意識形態是由殘忍、持續不斷的衝突構成的。我們對攝影影像的無限制的使用，則不僅反映而且塑造我們的社會，一個由對衝突的否定所統一起來的社會。我們關於世界的觀念——資本主義二十世紀的「一個世界」——就像一種攝影式的概覽。世界是「一個」不是因為它是統一的，而是因為若對它的多樣化內容作一次巡閱，你看到的將不是互相衝突而是更加令你目瞪口呆的多樣性。這種有謬誤的世界的統一，是由把世界的內容轉化為影像造成的。影像永遠可兼容，或可以被變得可兼容，即使當它們所描繪的不同現實是不可兼容的時候。

攝影不僅僅複製現實，還再循環現實——這是現代社會的一個重要步驟。事物和事件以攝影影像的形式被賦予新用途，被授予新意義，超越美與醜、真與假、有用與無用、好

品味與壞品味之間的差別。事物和情景被賦予的抹去這些差別的特點就是「有趣」，而攝影是製造有趣的主要手段之一。某一事物變得有趣，是因為它可以被看成酷似或類似另一事物。有這麼一門觀看事物的藝術，以及有這麼一些觀看事物的時尚，都是為了使事物顯得有趣；而為了滿足這門藝術，這些時尚，過去的人工製品和口味被源源不絕地再循環。陳腔濫調經過再循環，變成改頭換面的陳腔濫調。攝影再循環則是從獨特的物件中製造出陳腔濫調，從陳腔濫調中製造出獨特而新鮮的人工製品。真實事物的影像夾著一層層影像的影像。中國人限制對攝影的使用，這樣便沒有一層層的影像，而且所有影像互相增援和互相反覆強調。[17] 我們把攝影當作一種手段，實際

17 中國人對影像（還有文字）的反覆強調的功能的重視，鼓舞他們散布額外的影像，這就是描述某些場面的照片，它們顯然是不可能有攝影師在場的照片；而這類照片的繼續使用，則表明中國人對攝影影像和拍照所蘊含的意義了解甚微。西蒙・萊斯在其《中國影子》（*Chinese Shadows*）一書中舉了「學雷鋒運動」的一個例子，這是一九六〇年代中期的一場群眾運動，旨在通過對一個「無名公民」的美化來反覆灌輸毛主義的公民理想。這個無名公民叫做雷鋒，是一名士兵，二十歲時死於一次平淡的事故。一些大城市主辦的「雷鋒展覽」包括「攝影文件，例如『雷鋒扶老大娘過馬路』、『雷鋒偷偷（原文如此）幫戰友洗衣服』、『雷鋒把午餐讓給一位忘了帶飯盒的戰友』等等」。顯然，沒有人質疑「攝影師怎會那樣湊巧出現在這個身分底下、迄今籍籍無聞的士兵一生中的各種場合」。在中國，一個影像只要對看它的人民有益就是真實的。——作者註
西蒙・萊斯（Simon Leys, 1936-），比利時裔澳大利亞作家、漢學家。

上可用來說任何話，服務於任何目的。現實中互不相連的東西，影像爲其接上。以影像的形式，一顆原子彈可被用來做保險箱的廣告。

　　對我們來說，攝影師做爲個人的眼睛和攝影師做爲客觀記錄者之間的差別，似乎是根本性的，這種差別常常被錯誤地當成攝影做爲藝術與攝影做爲文件的分野。但是，兩者都是攝影所意味的東西——具有從每個可能的角度記錄世界上一切事物的潛力——的合乎邏輯的延伸。同樣是納達爾，他既拍攝了他那個時代最具權威性的名人肖像，並做了最早的攝影採訪，又是第一位從空中拍照的攝影師；而當他在一八五五年從氣球上用「達蓋爾操作法」拍攝巴黎時，他立即領會到將來攝影對戰爭製造者的益處。

　　這種關於世界上一切事物都是攝影的素材的假設，潛存著兩種態度。一種態度認爲只要用一隻夠敏感的眼睛去看，則一切事物中都包含美或至少包含有趣。（而把現實美學化，進而把一切事物、任何事物變成拍攝對象，這種做法也同時把任何照片、甚至全然實用的照片同化爲藝術。）另一種態度把一切

事物當作某種現在或未來利用的對象，當作評估、決定和預測的材料。根據第一種態度，沒有什麼不可以**被觀看**；根據第二種態度，沒有什麼不可以**被記錄**。相機用某種美學觀點看現實：相機本身是一件機器玩具，把不偏不倚地評判重要性、有趣和美這一可能性延伸給每一個人。（「這可以拍出一張好照片」。）相機用工具的觀點看現實：相機收集資料，使我們可以對正在發生的事情做出更準確和更快速的反應。這反應當然可能是壓制的或善意的：軍事偵察照片幫助毀滅生命，X 光照片則幫助挽救生命。

　　雖然這兩種態度——美學的和工具的——似乎產生對人和情景的矛盾感情甚至難以兼容的感情，但這卻是一個把公共與私人分離的社會中的成員們被預期要分擔和容忍的態度所具有的整體上的典型矛盾。也許，再沒有什麼活動像拍照那樣，使我們如此充分地準備容忍這些矛盾的態度，因為拍照是如此巧妙地適合於兩者。一方面，相機把視域武裝起來，服務於權力——國家的、工業的、科學的權力。另一方面，相機使視域富於表現力，揭示那個被稱作私人生活的神祕空間。在中國，政治和道德主義沒有留下任何空間可供表達美學感受力，只有某些事情可以被拍攝，並且只能以某些方式拍攝。對我們來

說，隨著我們愈來愈脫離政治，我們有愈來愈多的自由空間可供填滿各種行使感受力的活動，例如相機所給予的。較新的攝影技術（錄像、自動顯影電影）的其中一個效果，是把相機的私人用途，更多地變成自戀用途──也即自我監視。但是現時流行的在臥室裡、治療課上和週末會議上使用的影像反饋，似乎都遠遠不及錄像做為公共場所監視工具的潛力那麼氣勢洶洶。可以假設，中國人最終會像我們那樣把攝影當作工具來用，但也許不會把錄像做為公共場所的監視工具。我們傾向於把性格與行為同等起來，這使得在公共場所廣泛安裝由攝像機提供的從外部監視的機器更容易被接受。中國的秩序標準更具壓制性，這就需要不僅監視行為而且改變人心；在那裡，監視已內化到前所未有的程度，這意味著他們的社會把攝像機當作監視工具的前景是較有限的。

　　中國提供了一種獨裁的範例，其主旨是「好人」，這種理念把最嚴厲的限制強加於所有表達形式，包括影像。未來也許會提供另一種獨裁，其主旨是「有趣」，這種理念使各種類型的影像擴散，不管是模式化的或稀奇古怪的。納博科夫的《殺頭禍端》就寫到類似的事情。書中描繪的模範專制國家只有一種無所不在的藝術：攝影──而那位守候在主角的死牢附近的

友善的攝影師，在小說的結尾竟是劊子手。而現在似乎絕不可能限制攝影影像的擴散（除了像中國那樣正患上巨大的歷史遺忘症）。唯一的問題是，由相機製造的影像世界的功能是否有可能不是這樣。目前的功能是明顯不過的：如果我們考慮到攝影影像是在什麼環境下被觀看的，考慮到攝影影像製造了什麼樣的依賴性，平息了什麼樣的對立情緒——即是說，它們支持什麼樣的制度，它們實際上滿足什麼樣的需要。

　　一個資本主義社會要求一種以影像為基礎的文化。它需要供應數量龐大的娛樂，以便刺激購買力和麻醉階級、種族和性別的傷口。它需要收集數量無限的信息，若是用來開發自然資源、增加生產力、維持秩序、製造戰爭、為官僚提供職位，那就更好。相機的雙重能力——把現實主觀化和把現實客觀化——理想地滿足並加強這些需要。相機以兩種對先進工業社會的運作來說必不可少的方式來定義現實：做為奇觀（對大眾而言）和做為監視對象（對統治者而言）。影像的生產亦提供一種統治性的意識形態。社會變革被影像變革所取代。消費各式各樣影像和產品的自由被等同於自由本身。把自由政治選擇收窄為自由經濟消費，就需要無限地生產和消費影像。

◇

　　需要拍攝一切事物的最後一個理由，存在於消費本身的邏輯。消費意味著燃燒，意味著耗盡──因此需要再添和補充。當我們製造影像和消費影像時，我們需要更多影像；和更多更多影像。但影像不是需要搜遍全世界才能找到的財寶；它們恰恰就在手邊，舉目皆是。擁有相機可激發某種類似渴望的東西。而像所有可信的渴望形式一樣，它不可能得到滿足：首先是因為攝影的可能性是無窮的；其次是因為這個工程最終是自我吞食的。攝影師們企圖改善現實的貧化感，反而增加這種貧化。事物轉瞬即逝帶給我們的那種壓抑感更強烈了，因為相機為我們提供了把那稍縱即逝的時刻「定」下來的手段。我們以愈來愈快的速度消費影像，並且就像巴爾札克懷疑相機耗盡一層層身體一樣，影像消耗現實。相機既是解毒劑又是疾病，一種占有現實的手段和一種使現實變得過時的手段。

　　攝影的威力實際上把我們對現實的理解非柏拉圖化，使我們愈來愈難以可信地根據影像與事物之間、複製品與原件之間的差別來反省我們的經驗。這很合乎柏拉圖貶低影像的態度，也即把影像比喻成影子──它們是真實事物投下的，成

爲眞實事物的短暫、信息極少、無實體、虛弱的共存物。但是，攝影影像的威力來自它們本身就是物質現實，是無論什麼把它們散發出來之後留下的信息豐富的沉積物，是反過來壓倒現實的有力手段──反過來把**現實**變成影子。影像比任何人所能設想的更眞實。而正因爲它們是一種無限的資源，一種不可能被消費主義的浪費耗盡的資源，要求採取資源保護措施來治療的理由也就更充足。如果有一種更好的辦法，使眞實世界把影像世界包括在內，那麼它將需要不僅是一種眞實事物的生態學，而且是一種影像的生態學。

引語選粹
A Brief Anthology
of Quotations
（向 W. B.[1] 致敬）

我渴望捕捉我眼前所有的美，經過長期努力，終於如願以
償。

<div align="right">——茱麗亞·瑪格麗特·卡梅隆</div>

我渴望擁有我在世上所珍視的每個人的這種紀念品。在這些情
況下，**寶貴的並非只是那種相似性**——而是其中所涉及的聯想
和親近感……即這個事實：**這個人的影子永遠恆定不變地顯現
在那裡**！我想，這正是肖像的聖化——而如果我不顧我的兄弟
們的大聲反對，宣稱我寧願擁有這樣一件我所珍愛的人的紀念
品，也不要最高貴的藝術家創造的任何作品，我絕非故做驚人
之語。

<div align="right">——伊莉莎白·巴雷特[2]</div>

<div align="right">（1843 年，致瑪麗·羅素·密特福）</div>

有眼光的人一下就能看出，你的攝影就是你的生活的記錄。你
可能會看到其他人的各種方法並受影響，你甚至可能會利用它

1 W. B. 指華特·班雅明。

2 伊莉莎白·巴雷特（Elizabeth Barrett, 1806-1861），即伊莉莎白·巴雷特·勃朗
　寧，維多利亞時代詩人。

們來找到你自己的方法，但你最終必須使自己擺脫它們。這就
是尼采的意思，他說：「我剛讀了叔本華，現在我得擺脫他。」
他知道，如果你讓別人的方法妨礙你去獲取你自己的視域，別
人的方法可能會非常險惡，尤其是那些擁有深刻經驗因而力量
強大的人。

<div align="right">──保羅‧史川德</div>

認為人的外表是其內心的畫像，臉部是整個性格的表現和流
露，這看法本身很可能就是一個假設，因而也是一個可以繼續
下去的安全的假設；人們天生有一種癖好，就是很想看到任何
一個使自己成名的人……看來這個事實得到攝影的證明……它
為我們的好奇心提供最完全的滿足。

<div align="right">──叔本華[3]</div>

把一樣事物當作美來體驗意味著：錯誤地體驗它，而這是必要
的。

<div align="right">──尼采[4]</div>

3 叔本華（Authur Schopenhauer, 1788-1860），德國哲學家。
4 尼采（Friedrich Nietzsche, 1844-1900），德國哲學家。

現在，只要花費少得可憐的錢，我們就有可能不僅熟悉世界每一個著名地方，而且熟悉幾乎每一個歐洲名人。攝影師的無所不在眞有點不可思議。我們大家都見過阿爾卑斯山脈，都熟記夏蒙尼（Chamonix）和冰海，儘管我們都不敢體驗橫渡英吉利海峽的恐怖……我們穿越安地斯山脈；登上特納里夫（Tenerife）；進入日本；「去過」尼加拉瓜瀑布和千島；與同儕享受戰鬥的樂趣[5]（在商店櫥窗）；坐在權貴的會議上；親近國王、皇帝和皇后、歌劇女主角、芭蕾舞的寵兒和「魅力四射的演員」。我們見過鬼，但沒有發抖；我們站在王族面前，但不必暴露自己；簡言之，我們透過三英寸的鏡頭觀看這個邪惡但美麗的世界的每次盛況和浮華。

—— 「D. P.」，《每週一次》（Once a Week）專欄作家

（倫敦，1861 年 6 月 1 日）

有人說尤金・阿杰像拍攝犯罪現場那樣拍攝（空寂的巴黎街頭），這話很公允。犯罪現場也是空寂的；拍攝犯罪現場的目的是確立證據。在尤金・阿杰手上，照片變成歷史事件的標準

5「與同儕享受戰鬥的樂趣」出自丁尼生（Alfred Tennyson）詩《尤利西斯》。

證據，並隱含政治意義。

<div align="right">——華特·班雅明</div>

如果我能夠用文字講故事，我就不必拖著一部相機。

<div align="right">——路易斯·海因</div>

我去馬賽。一小筆津貼使我得以湊合著過活，而我做得很順心。我剛發現「萊卡」相機。它成為我的眼睛的延伸，自從我發現它以來，我與它形影不離。我終日在街道上探尋，感到興奮莫名，隨時準備猛撲過去，決心要「誘捕」生活——以活生生的方式保存生活。尤其是，我渴望在一張照片的範圍內、在某個處於展現在我眼前的過程中的情景的範圍內獲得全部精華。

<div align="right">——亨利·卡蒂埃-布列松</div>

<div align="center">

很難說清楚你在哪裡停下

相機在哪裡開始。

</div>

一部美能達 35 毫米單反式相機（Minolta 35mm SLR）使它幾乎不費吹灰之力就能捕捉你身邊的世界。或表達你內心的世

界。拿在手中，你感到自在。你的手指很自然地落在適當的位置上。一切操做起來都如此順暢，相機變成你的一部分。你若要調整，根本就不需要把眼睛從取景器移開。因此你可以專心於創造畫面……你還可以用美能達來盡情地探索你的想像力的極限。羅科爾-X（Rokkor-X）和美能達／凱爾特（Celtic）系統的四十多款工藝卓絕的鏡頭使你縮短距離和捕捉蔚為奇觀的「魚眼」[6]全景……

美能達

你是相機時，相機也是你

<div align="right">──廣告（1976）</div>

我拍我不希望畫的，畫我不能拍的。

<div align="right">──曼·雷（1976）</div>

要花氣力才可以迫使相機說謊：基本上它是誠實的工具：因此攝影師才更有可能憑著一種探究的、融洽的精神接近大自然，而不是憑著自封的「藝術家」那種洋洋自得的花哨。至於

6「魚眼」意為超廣角鏡頭。

當代視域，也即新生活，則是基於誠實地對待所有問題，不管
是道德還是藝術。建築物的虛假門面、道德中的虛假標準、各
式各樣的託詞和矯揉造作，必須擦掉，將被擦掉。

<div align="right">——愛德華·韋斯頓</div>

我試圖通過我的大部分作品，用人類的精神來賦予一切事物生
命——哪怕是所謂「無生命」的事物。我漸漸明白到，這種極
端泛靈論的做法，在終極意義上是源自我對這樣一種狀況的深
層恐懼和不安，也即人\類生活的加速機械化，以及由此而來
企圖在人類活動的所有領域踩滅個性——這整個過程是我們的
軍事—工業社會的主導表現……有創造力的攝影師把被拍攝對
象的人類內容釋放出來；並把人性賦予他們周圍的非人性世
界。

<div align="right">——克拉倫斯·約翰·勞克林</div>

現在你可以拍攝任何東西。

<div align="right">——羅伯特·法蘭克</div>

我總是喜歡在攝影室裡工作。攝影室使人們與他們的環境隔離

開來。他們在一定程度上成為……他們自己的象徵。我常常覺得，人們來讓我拍照，就像去看醫生或相命──想知道他們怎樣了。所以，他們依賴我。我得吸引住他們。否則就沒什麼可拍的了。必須由我把專注力調動起來，然後使他們參與。有時候專注力是如此強大，就連攝影室的聲響也聽不到。時間停頓了。我們分享一段短暫、熱切的親密時刻。但這是多出來的。它沒有過去……沒有將來。當坐下來拍照的時間過去了──拍完照了──就什麼也不剩，除了照片……照片和某種尷尬。他們離開……而我不認識他們。我幾乎沒聽清楚他們說了些什麼。如果我一星期後在某個地方某個房間裡遇見他們，我想他們大概認不出我。因為我不覺得我當時真的在那裡。至少當時的我……如今只是在照片裡。而照片對我來說擁有一種人物所沒有的現實。我是透過照片認識他們的。也許，攝影師本來就是這樣。我從未真正被牽涉進去。我不必有任何真正的了解。這只是一個認不認得的問題。

──理查・艾維頓

達蓋爾銀版法不只是一件用來描繪自然的工具……它把力量賦予自然，讓自然去再造自己。

　　　　　　　──路易士‧達蓋爾（1838 年，摘自一份傳閱的
　　　　　　　　啓事，該啓事是爲了吸引投資者。）

人或自然的創造物沒有比在一張安瑟‧亞當斯的照片中表現的
更壯麗，他的影像那種吸引觀衆的力量，比被拍攝的自然景物
本身更強大。

　　　　　　　　　　　　　　──亞當斯一部攝影集的廣告（1974）

這張拍立得 SX70 照片是
現代美術博物館收藏品的一部分。

這幅作品是盧卡斯‧薩馬拉斯[7]拍攝的，他是美國最重要的藝
術家之一。它是世界上一批最重要的收藏品的一部分。它是用
世界上最好的即拍即有攝影系統製作出來的，這就是「拍立得
SX-70 大地」牌相機。有數百萬人擁有這款相機。一款品質非
凡和用途廣泛的相機，曝光可從 10.4 英寸至無限……薩馬拉
斯的藝術作品來自 SX-70，後者本身也是一件藝術作品。

　　　　　　　　　　　　　　　　　　　　──廣告（1977）

7 盧卡斯‧薩馬拉斯（Lucas Samaras, 1936-），美國攝影師。

我的照片大多數是富有同情心、溫柔和個人的。它們往往讓觀者看到自己。它們往往不說教。而且，它們往往不佯裝成藝術。

——布魯斯‧戴維森

藝術中的新形式是邊緣形式的正典化創造的。

——維克‧什克洛夫斯基

……一個新行業已經崛起，它在證明它的信念之愚蠢，以及在毀掉法國天才剩餘的神聖感方面，貢獻可不小。盲目崇拜的群眾認定有一種理想，它配得上他們的價值，且與他們的本性相稱——這是完全可以理解的。就繪畫和雕塑而言，老於世故的公眾——尤其是在法國——現時的信條……是：「我相信自然，且只相信自然（這方面有很多充足的理由）。我相信藝術是、並且只能是對自然的精確複製……因此，如果有一個行業可以給我們一個與自然相同的結果，那將是藝術的極致。」上帝復仇心很強，他成全了這批群眾的願望。達蓋爾就是他派來的救世主。現在公眾對自己說：「既然攝影向我們保證我們所能希望的精確（他們，這些白癡，真的相信這個！），那麼攝

影與藝術就是同一回事了。」從那一刻起，我們邋遢的社會便一擁而上，人們一個個像納克索斯[8]，觀看其金屬板上可憐的影像……某個民主派作家眞應該從中看到一種在人民中間散布憎恨歷史和繪畫的廉價方法……

——波特萊爾

生命本身不是現實。我們是那些把生命注入石頭和鵝卵石的人。

——弗雷德里克‧薩默

這個青年藝術家逐塊石頭逐塊石頭把史特拉斯堡（Strasbourg）和蘭斯（Rheims）的大教堂記錄在超過一百幅不同的照片裡。多虧他，我們攀登了所有的教堂尖塔……我們絕不可能親眼發現的東西，他都爲我們看到了……我們也許會覺得，中世紀那些聖徒似的藝術家在把他們那些塑像和石雕放置在只有環繞尖塔的鳥兒才能對其細部和完美歎爲觀止的高處時，已預見到達蓋爾銀版法。……整座大教堂一層一層都以陽光、陰影和雨

8 希臘神話中的美少年，因自戀水中的影子而死。

水的奇妙效果重新建構起來。勒塞克[9]先生也建造了他的紀念碑。

——H·德拉克雷泰勒，《光明》（*La Lumière*）雜誌，1852 年 3 月 20 日

那種在空間上和人力所能及的範圍內把事物拉得「更近」的需要，在今天已幾乎變成一種著魔，例如這樣一種趨勢： 通過以攝影複製某一特定事件來否定該特定事件的獨特而瞬息即逝的特徵。有一種日益增長的強烈願望，就是用攝影、以特寫來複製被拍攝對象……

——華特·班雅明

並非意外的是，攝影師變成一個攝影師，如同馴獅人變成一個馴獅人。[10]

——桃樂絲·蘭格

如果我僅僅是好奇，那就很難對某個人說：「我想到你家去，讓你跟我談談，告訴我你一生的故事。」我的意思是，人們會

9 勒塞克（Henri Jean-Louis Le Secq , 1818-1882），法國畫家和攝影師。
10 意爲獨一無二的（或有抱負的）攝影師變成芸芸攝影師之一。

說：「你瘋了。」另外，他們也會保持極度警惕。但相機是某種許可證。很多人都希望受那種程度的注意，而這是一種合理的受注意方式。

<div align="right">──黛安‧阿巴斯</div>

⋯⋯突然，我身邊一個小男孩倒在地面上。那時我意識到警察不是在鳴槍警告。他們是在向人群開槍。更多孩子倒下。⋯⋯我開始拍攝我身邊那個臨死的小男孩。血從他口裡湧出來，有些孩子跪在他身邊，試圖替他止血。接著，一些孩子叫喊說要殺我⋯⋯我求他們別阻止我。我說我是記者，在這裡記錄發生的事情。一個女孩用石塊砸我的頭。我一陣暈眩，但還站著。接著，他們恢復理智，有人帶我離開。直升機一直在頭頂上盤旋，槍聲不絕。像一場夢。一場我永不會忘記的夢。

<div align="right">──摘自《約翰尼斯堡星期日時報》（Johannesburg Sunday Times）
黑人記者阿爾夫‧庫馬羅[11]對南非索韋托（Soweto）暴動的
憶述，原載倫敦《觀察家報》，1976 年 6 月 20 日，星期日</div>

攝影是世界各地都明白的唯一的「語言」，溝通所有民族和文

11 阿爾夫‧庫馬羅（Alf Khumalo, 1930-），南非攝影師。

化，連結人類大家庭。它不受政治影響——在人民自由的地方
——它真實地反映生活和事件，它使我們可以分享別人的希望
和分擔別人的絕望，它說明政治和社會情況。我們成為人類的
人性和非人性的目擊者……

　　　——赫爾穆特·格恩舍伊姆[12]（《創造性攝影》〔*Creative Photography*, 1962〕）

攝影是一個視覺編輯系統。歸根結柢，這是一個涉及當你處於
正確的地點和正確的時間的時候用一個框圈住你的一部分視錐
的問題。它像象棋或寫作，是一個涉及從各種規定的可能性中
作出選擇的問題，但在攝影上，可能性的數目不是有限，而是
無限的。

　　　——約翰·札科夫斯基

有時候我會在房間一個角落架起相機，坐在與它有一定距離的
地方，手上拿著遙控器，看著我們要拍攝的人，凱德威[13]先生
則與他們攀談。也許需要一小時，他們的臉孔和姿態才會出現
我們試圖要表達的東西，但在那東西出現的剎那，在他們明白

12 赫爾穆特·格恩舍伊姆（Helmut Gernsheim, 1913-1995），德裔英國攝影師。
13 凱德威（Erskine Caldwell, 1903-1987），美國攝影師。

過來之前，整個場面便被禁錮在膠片上。

——瑪格麗特·伯克懷特[14]

這是一九一○年紐約市長威廉·蓋諾（William Caynor）遭暗殺者槍殺那一瞬間的照片。市長正準備登船去歐洲度假，這時有一位美國報紙攝影記者抵達。他要求市長擺姿勢讓他拍照，正當他舉起相機時人群中有人發出兩槍。在這混亂中攝影師保持冷靜，而他拍攝的滿身披血的市長倒進一名助手懷中的照片，已成爲攝影史的一部分。

——一張照片的說明文字，見《「喀嚓」：插圖攝影史》（*"Click",
A Pictorial History of the Photograph*, 1974）

我一直在拍攝我們的抽水馬桶，那發出光澤的、塗瓷釉的、具有非凡之美的容器……這裡是「人類神聖體形」最性感的曲線部位，但沒有其種種不完美。希臘人在他們的文化上也沒有達到這般意味深長的圓滿，而不知怎的，看著輪廓逐漸細微地顯露出來，我竟想起薩莫色雷斯島（Samothrace）的勝利。

——愛德華·韋斯頓

14 瑪格麗特·伯克懷特（Margaret Bourke-White, 1904-1971），美國攝影師。

在這個時代，在一個技術民主國家，好品味到頭來變成僅僅是品味偏見。如果藝術所做的一切就是創造好品味或壞品味，那麼它已徹底失敗了。在品味分析的問題上，它就像表達對你家中的電冰箱、地毯或扶手椅的好品味或壞品味那麼容易。如今，優秀的照相藝術家都在嘗試把藝術提升至超越簡單的品味的水準。照相藝術必須完全沒有邏輯。照相藝術必須有邏輯真空，使觀者以自己的邏輯來理解作品，事實上也使作品自己呈現在觀者的眼前。這樣，作品便能直接反映觀者的意識、邏輯、道德、倫理和品味。作品應當起到一個反饋機制的作用，反饋觀者本人的心態。

<div style="text-align:right">

——列斯·雷文[15]（〈照相藝術〉（Camera Art），發表於《國際攝影室》（*Studio International*），1975 年 7、8 月號）

</div>

男人和女人——這是一個不可能的主題，因為不會有答案。我們只能找到七零八碎的線索。而這一小輯照片只是實際情況的最粗略的草圖。也許，今日我們正在種植男女之間更誠實的關係的種子。

<div style="text-align:right">

——杜安·邁克爾斯

</div>

15 列斯·雷文（Les Levine, 1935- ），愛爾蘭裔美國媒體藝術家。

「爲什麼人們保存照片？」

「爲什麼？天知道！這就像人們保存各種東西──廢品──垃圾、七零八碎。他們保留──就這麼回事。」

「在一定程度上我同意你的說法。有些人保存各種東西。有些人用完東西馬上就扔。這只是個性情問題罷了。但我現在說的，是特指照片。爲什麼人們特別要保存照片？」

「我不是說過了嗎，那是因爲他們不扔東西。要不就是因爲照片提醒他們──」

白羅立即接過這話。

「正是。**提醒他們**。那麼我們又要問──爲什麼？**爲什麼**一個女人保存一張她年輕時的照片？我看，第一個理由主要是虛榮。她曾是個漂亮姑娘，她保存一張自己的照片，好提醒她，她曾是個漂亮姑娘。當鏡子告訴她洩氣的事情，那照片會鼓舞她。她也許會對一位朋友說：『這是我十八歲的樣子……』於是歎息……是不是這樣？」

「是的──是的，說得一點不錯。」

「那麼，就這是第一個理由。虛榮。第二個。感情。」

「這是一回事嗎？」

「不，不，不完全是。因爲這使你不僅要保存你自己的照

片，而且要保存另一個人的……例如你已婚的女兒的一張照片
──當她還是一個小姑娘的時候，坐在壁爐前的地毯上，身
上披著薄紗……對照片中的人來說，有時這是挺尷尬的，但
母親們都喜歡這樣做。而子女們也常常保存母親的照片，尤
其是，如果他們的母親很早就死了。'這是我母親年輕時的樣
子。」

「我開始領會你的意思了，白羅。」

「可能還有第三個理由。不是虛榮，不是感情，不是愛
──也許是恨──你說呢？」

「恨？」

「對。使復仇的欲望保持活力。有人傷害過你──你可能
要保存一張照片來提醒自己，不是嗎？」

　　　　　　　──摘自阿嘉莎‧克莉絲蒂[16]《麥金堤太太之死》

　　　　　　　　　　　　　　　　（*Mrs. McGinty's Dead* , 1975）

稍前，在那天黎明時，接受這個任務的委員會發現安東尼
奧‧孔塞海羅[17]的屍體。屍體躺在棚架邊的一個茅屋裡。在清

16 阿嘉莎‧克莉絲蒂（Agatha Christie, 1890-1976），英國女偵探小說家。
17 安東尼奧‧孔塞海羅（Antonio Conselheiro, 1830-1897），巴西宗教家，平民反
　抗中央政府的卡努杜斯（Canudos）戰役發生地卡努杜斯村的創建人。

除了一層薄土之後，屍體露出來，包著一件粗劣的裹屍衣——一塊髒布——一些虔誠的手在那上面撒了幾朵枯萎的花。瞧，在蘆葦席上，是這個「臭名昭著和野蠻的煽動者」的遺體……他們小心地起出屍體，這寶貴的遺物——這場衝突不得不拿出來的唯一獵物、唯一戰利品！——他們謹小慎微地避免屍體潰散……他們後來給它拍照，並以適當的格式填寫了一份書面陳述，核實屍體的身分；因為必須使整個國家完全相信，這個可怕的敵人終於被除掉了。

　　　——摘自歐克利德斯‧達‧庫尼亞[18]《腹地》（*Rebellion in the Backland*, 1902）

人仍然互相殺戮，他們仍不明白他們如何活著、為何活著；政客看不到地球是一個整體，然而電視已經發明了：這「遠見者」（Far Seer）——明天我們將可以凝視我們的同胞的內心，我們將無所不在又孑然一身；有插圖的書籍、報紙、雜誌數以百萬計地出版。毫不含糊的真實事物，日常處境的真實情況，都可以使所有的階層看到。*光學的衛生*、**可見物的健康正慢慢地浸漏出來**。

　　　　　　　　　　　——拉斯洛‧莫霍伊納吉（1925）

18 歐克利德斯‧達‧庫尼亞（Euclides da Cunha,1866-1909），巴西作家。

隨著我不斷深化我的計畫，有一樣東西漸漸明顯起來，就是我選擇什麼地方拍攝實際上並不重要。某一地點只不過是提供一個產生作品的藉口而已……你只能看見你準備看見的東西——在那個特定時刻反映出你的內心的東西。

——喬治‧泰斯[19]

我拍照是為了看看事物被拍攝下來的樣子。

——蓋瑞‧溫格蘭[20]

這些獲古根漢基金會贊助的旅行，就像複雜的尋寶活動，真線索混雜著假線索。朋友們總是指示我們去他們最喜愛的名勝或景色或地形。有時候這些建議挺管用，使韋斯頓大有斬獲；有時候他們的推薦一點意思也沒有……我們開車兜了數英里，結果是空手而歸。那時，我已達到若是我覺得沒趣的風景愛德華也就不會拿出相機的程度，因此，當他躺回座位，說聲「我不是在睡——只是閉眼養神」時，他是頗放心的。他知道我的眼睛在替他效勞，也知道任何「韋斯頓」式的景物一出現，我就

19 喬治‧泰斯（George Tice, 1938-），美國攝影師。
20 蓋瑞‧溫格蘭（Garry Winogrand, 1924-1984），美國攝影師，以街頭攝影聞名。

會把汽車停下來，叫醒他。

<div align="right">

——卡麗絲·韋斯頓（引錄自班·馬道〔Ben Maddow〕《愛德華·

韋斯頓：五十年》〔*Edward Weston: Fifty Years*, 1973〕）

</div>

<div align="center">

拍立得 SX70，讓你停不了。

突然間你發現，望向哪裡都有一個畫面……

</div>

現在你按一下紅色電子按鈕。呼……嗖……便到手了。你親眼
看見畫面顯現，愈來愈逼真，愈來愈細緻，數分鐘後你便有一
張照片，真實得像活的。緊接著，你一邊尋找新角度或做現場
拷貝，一邊連珠炮似地按快門——快到每 1.5 秒一下。SX-70
變得如同你的一部分，自如地在生活中滑行……

<div align="right">

——廣告（1975）

</div>

……我們把照片，把我們牆上那個畫面**看成**是畫面裡所顯示的
被拍攝對象本身（人、風景等等）。

　　根本就不需要這樣。我們可以輕易地想像人們，而不需要
他們與這類畫面有任何關係。例如，誰會對照片反感呢，因為
一張沒有顏色的臉孔，也許甚至一張縮小比例的臉孔，也會使
他們覺得這不是人。

<div align="right">

——維根斯坦

</div>

是這樣一張即拍即有照片嗎……

對一個車軸的毀滅性試驗？

一種病毒的擴散？

一個難忘的實驗室裝置？

犯罪現場？

綠龜的眼睛？

部門銷售曲線圖？

染色體畸形？

格雷《解剖學》[21] 一七三頁？

心電圖讀出？

網目版畫的線條轉換？

第三百萬張八分艾森豪郵票？

第四脊椎的毛細裂痕？

那不可取代的 35 毫米幻燈片的拷貝？

你的放大十三倍的新二極體？

釩鋼的金相顯微照片？

照相原版的縮小型號？

21 格雷（Henry Gray, 1827-1861），英國解剖學家。《解剖學》指他的《人體解剖學》
　　(*Anatomy of the Human Body*)。

放大的淋巴結？

電泳結果？

世界最糟糕的錯位咬合？

世界最佳糾正的錯位咬合？

你可從以上所列看到……人們需要記錄的材料是無止境的。幸運的是，就像你可從以下各款拍立得大地牌相機看到，你可以獲得的攝影記錄也幾乎是無止境的。而且，既然你是在現場獲得它們的，如果漏掉了任何東西，你都可以在現場重新拍攝……

——廣告（1976）

一個物件，講述各種物件的喪失、滅毀、消亡。不談自己。談別的東西。它會把它們包括進去嗎？

——賈斯培・瓊斯[22]

北愛爾蘭・貝爾法斯特（Belfast）——貝爾法斯特人購買數以百計反映該城市遭受痛苦的明信片。最受歡迎的一張顯示一名

22 賈斯培・瓊斯（Jasper Johns, 1930-），美國畫家和攝影師。

少年正向一輛英軍裝甲車扔石頭……其他明信片顯示燒毀的房屋、在城市街頭進入作戰位置的軍隊和在冒煙的瓦礫中玩耍的兒童。每張明信片在當地三家加德納（Gardener）商店的售價折合約二十五美分。

「即使價錢這麼高，人們還是一次五六張地成批購買，」其中一家商店的經理羅絲·萊哈內說。萊哈內太太說，該商店四天內售出近一千張。

她說，由於貝爾法斯特沒什麼遊客，故購買者主要是當地人，尤其是青年人，他們想把明信片當作「紀念品」。

貝爾法斯特男子尼爾·沙克羅斯購買兩整套明信片。他解釋說：「我覺得，它們是時代的有趣紀念品，我想讓兩個孩子長大時擁有它們。」

「這些明信片對大家有好處，」該連鎖店的一位主管艾倫·加德納說。「在貝爾法斯特，面對這裡的局勢，很多人試圖閉上眼睛，假裝它不存在。也許，明信片這類東西可震撼他們，使他們重新睜開眼睛。」

「我們在衝突中損失很多錢，我們的商店被炸毀燒毀，」加德納先生說。「如果我們可從衝突中賺回點錢，那再好不過了。」

　　　　　　　　　　——摘自《紐約時報》，1974 年 10 月 29 日（〈反映
　　　　　　　　　　貝爾法斯特衝突的明信片在當地暢銷〉）

攝影是一個工具，用來處理大家都知道但視而不見的事物。我
的照片是要表現你看不見的事物。

　　　　　　　　　　　　　　　　　　——恩梅特‧勾汶[23]

相機是順暢地邂逅那另一個現實的手段。

　　　　　　　　　　　　　　　　　　——傑利‧尤斯曼[24]

波蘭‧奧斯威辛——在奧斯威辛集中營關閉近三十年後，該地
點潛存的恐怖似乎已被紀念品攤檔、百事可樂廣告和旅遊景點
的氣氛所沖淡。

　　雖然秋雨冷冽，但每天仍有數以千計的波蘭人和一些外國
人來參觀奧斯威辛。大多數人衣著入時，且顯然年紀還沒有大
得足以回憶第二次世界大戰。

　　他們列隊穿過前監獄營房、毒氣室和焚化爐，饒有興趣地

23 恩梅特‧勾汶（Emmet Gowin, 1941-），美國攝影師。
24 傑利‧尤斯曼（Jerry N. Uelsmann, 1934-），美國攝影師。

觀看各種令人毛骨悚然的陳列品,例如裝滿被黨衛軍(S.S.)用來製造衣服的人類頭髮的陳列櫃……在紀念品攤檔,參觀者可以購買各款寫有波蘭文和德文的紀念奧斯威辛的翻領別針,或顯示毒氣室和焚化爐的美術明信片,以至紀念奧威斯辛的圓珠筆,這些圓珠筆如果拿到燈光下,會顯現同樣一些畫面。

—— 摘自《紐約時報》,1974 年 11 月 3 日

(〈在奧斯威辛,不協調的旅遊氣氛〉)

媒體已自己取代舊世界。即使我們希望恢復那個舊世界,也只有通過認真研究媒體吞噬舊世界的方式才能恢復。

—— 馬歇爾‧麥克魯漢

……很多遊客來自鄉下,有些不熟悉城市作風的,便把報紙攤開在皇宮護城河另一邊的瀝青路上,拆開包裡自家煮好的食物和筷子,坐在那裡邊吃邊聊天,來往人群則會避開他們。在皇宮花園的莊嚴背景的驅使下,日本人對快照的著迷上升至無以復加的狂熱地步。從快門持續地喀嚓響判斷,不僅在場的每個人,而且每一葉青草,都一定被全面記錄在膠捲上了。

<div align="right">

——摘自《紐約時報》，1977 年 5 月 3 日（〈日本利用
三天「黃金周」假期享受七天休假〉）

</div>

我總是在頭腦裡拍攝一切事物，以此做為練習。

<div align="right">

——邁納・懷特

</div>

用達蓋爾銀版法拍攝的所有事物都得到保存⋯⋯所有存在過
的事物的照片都活著，一一透過無限空間的各個區域展現出
來。

<div align="right">

——尼斯特・勒南[25]

</div>

這些人在照片中復活，生動如六十年前他們的形象被留在那些
古老的乾版上的時候。⋯⋯我走在他們的窮街陋巷裡，站在他
們的房間、工作棚和車間裡，望進和望出他們的窗子。而他們
也似乎意識到我。

<div align="right">

——安瑟・亞當斯（摘自《雅各・里斯：攝影師和公民》
序 [*Jacob A. Riss: Photographer & Citizen*, 1974]）

</div>

25 尼斯特・勒南（Ernest Renan, 1823-1892），法國哲學家和作家。

因此，有現代相機我們也就有了最可靠的幫手，幫我們打開一個客觀的視域。大家都必須先看到那視覺上眞實的、不言自明的、客觀的東西，然後才會有任何可能的主觀立場。這將廢除那種繪畫上和想像力上的聯繫模式，該聯繫模式數百年來一直未被取代，且被一個個偉大的畫家銘刻在我們的視域上。

　　我們——通過一百年的攝影和二十年的電影——在這方面得到大大的充實。我們可以說，**我們以完全不同的眼光來看世界**。然而，迄今爲止的總成果，僅大致略多於一部視覺百科全書的成就。這是不夠的。我們希望有系統地**生產**，因爲我們必須創造對生活而言非常重要的**新關係**。

<div align="right">——拉斯洛·莫霍里-納吉（1925）</div>

任何人若知道下層人的家庭親情的價值，以及若見過貼在一名勞工的壁爐上的一幅幅小肖像……也許就會與我有同感，也即儘管各種社會潮流和工業潮流每天都在削弱較健康的家庭親情，但是六便士的照片卻在逆流而上，它們對窮人的益處要比世界上所有的慈善家更大。

<div align="right">——《麥克米倫氏雜誌》（*Macmillan's Magazine*）（倫敦），1871 年 9 月</div>

按他的意見，誰會購買一部自動顯影電影機呢？蘭德博士說，他預期家庭主婦是理想顧客。「她只要把攝影機校準，按一下快門開關，幾分鐘之內就能重現她的孩子的逗人喜愛的時刻，說不定是生日派對。此外，還有數量很多的人喜歡圖像多於喜歡器械。高爾夫球迷和網球迷們可以在即時重放中評價他們的揮棒方式；工業、學校和其他領域如果有即時重放，配合簡易的器械，那會大有幫助⋯⋯拍立得自動顯影機的疆域如同你的想像力一樣寬廣。這款攝影機和未來的拍立得攝影機的用途是無窮盡的。」

——摘自《紐約時報》，1977 年 5 月 8 日
（〈預觀拍立得新型自動顯影電影〉

大多數複製生活的現代發明，實際上是在否定生活，就連相機也不例外。我們把惡一口吞下，卻把善哽住了。

——華萊士・史蒂文斯[26]

戰爭把我這個士兵扔進一種機械氣氛的中心。在這裡我發現碎片之美。我在一部機器的細節中，在普通的被拍攝對象中，感到一種新的現實。我試圖尋找我們現代生活中這些碎片的造型

價值。我在銀幕上重新發現它們，就在那些給我留下印象並對我產生影響的被拍攝對象的特寫中。

——費爾南・雷捷[27]（1923）

575.20 攝影專業

空中攝影、空航攝影

天體攝影

抓拍派攝影

天然色攝影

連續攝影

電影攝影

顯微電影攝影

膀胱內攝影

太陽攝影

紅外線攝影

微距攝影

顯微攝影

26 華萊士・史蒂文斯（Wallace Stevens, 1879-1955），美國現代詩人。

27 費爾南・雷捷（Fernand Léger, 1881-1955），法國畫家、雕塑家和電影導演。

小型攝影

聲波攝影

攝影測量

顯微鏡攝影

太陽單色光攝影

攝影地形測量

照相凸版製版

照相製版

高溫攝影

射線攝影

無線電傳眞照片

雕塑製圖攝影

X 射線攝影

太陽單色光照相儀

分光攝影

頻閃攝影

遠距攝影

天空攝影

X 光攝影

——摘自《羅傑國際分類詞典》（*Roget's International Thesaurus*）第三版

文字的重量，照片的震撼。

——《巴黎競賽畫報》，廣告

一八五七年六月四日——今天在德魯奧酒店看到首次出售的照片。本世紀一切都在變黑，而攝影看來好像是事物的黑衣。

　　一八六一年十一月十五日——有時候我想，有朝一日所有現代國家都將崇拜某種美國式的神，這個神應該是像一個人類那樣活著，很多有關他的事情會被大眾報刊談論：這個神的影像會被張貼在教堂裏，不是像各位畫家可能對他作出幻想的那種想像性的畫像，不是浮動在繪有耶穌頭像的衣服上，而是被攝影永遠地固定下來。是的，我預見一個被拍攝下來的神，戴著眼鏡。

——摘自愛德蒙和朱爾·德·龔古爾[28]《日記》

28 愛德蒙·德·龔古爾(Edmond de Goncourt, 1822-1896)，法國作家；朱爾·德·龔古爾（Jules de Goncourt, 1830-1870），法國作家。

一九二一年春天，最近布拉格設置兩部外國發明的自動攝影機器，它們可以把同一個人的六次或十次或更多次曝光複製在一張正片上。

　　當我拿著這樣一系列照片去見卡夫卡，我輕鬆地說：「人們只要花一兩個克朗就可以從各個角度被拍照。這設備是一種叫做認識你自己的機器。」

　　「你的意思是說誤解你自己？」卡夫卡淡淡地笑道。

　　我抗辯道：「你這是什麼意思？相機不會說謊。」

　　「誰告訴你的？」卡夫卡把頭歪向肩膀。「攝影把你的眼光集中在表面的東西上。因此，它遮掩了那隱藏的生命，那生命像光和影的運動那樣閃爍著穿過事物的輪廓。你哪怕用最敏感的鏡頭也捕捉不到它。你得靠感覺去把握它……這部自動相機不會增加人的眼睛，而只是提供一種奇怪地簡化的蒼蠅的眼光。」

　　── 摘自古斯塔夫・詹努克[29]，《卡夫卡的故事》（*Conversation with Kafka*）

生命似乎總是注滿他身體的表皮：在凝固住某個瞬間之際，在

29 古斯塔夫・詹努克（Gustav Janouch, 1903-1968），卡夫卡晚年的一位年輕朋友。

記錄一個稍縱即逝的苦笑、一次手的抽動、一束穿過雲層的倏
忽的陽光之際，活力都會隨時從那表皮被擠出來。而除了相機
之外，沒有一件工具有能力記錄如此複雜的短暫反應，表達那
瞬間的全部輝煌。沒有任何手可以表達它，原因是心靈無法把
一個瞬間所包含的不變的真相維持得夠長久，長久得足以使緩
慢的手指去記錄大量相關的細節。印象派畫家們想完成這種記
錄，卻白費工夫。因為他們有意或無意地努力要以他們的光線
效果去證明瞬間的真相；印象主義一向尋求凝固住此時此刻的
奇蹟。但是布光的瞬息效果卻在他們忙於分析時逃離他們；他
們的「印象」通常只是一系列互相重疊在一起的印象。史帝格
力茲得到更好的引導。他直接走向為他而製造的工具。

——保羅‧羅森菲爾德

相機是我的工具。透過它，我給周遭的事物一個理由。

——安德列‧凱爾泰斯

> 一種雙重的降低水準，一種把自己
> 也騙了的降低水準的方法。

有了達蓋爾銀版法，大家都可以拍一張肖像——以前只有名人

才可以；與此同時，所做的一切事情都是爲了使我們看上去都
一模一樣——使得我們只需要一張肖像。

<div style="text-align: right">——齊克果[30]（1854）</div>

製作萬花筒似的影像。

<div style="text-align: right">——威廉‧亨利‧福克斯‧塔爾博特（見於 1839 年 2 月 18 日筆記）</div>

30 齊克果（Soren Kierkegaard, 1813-1855），丹麥哲學家。

譯後記

我手頭有一本桑塔格的《論攝影》，企鵝版，扉頁註明是一九九二年十月在香港辰沖書店買的。我真是做夢也想不到，十多年後，我竟然會成為這本論文集的中譯者。

《論攝影》曾有過中譯本，由湖南美術出版社出版。我以前從未見過，但看過或擁有這個譯本的朋友，都說譯本差。這次我在完成譯稿後，上圖書館借來該譯本。果然名不虛傳，謬誤百出，包括第一句（獻詞）和最後一句。儘管該譯本不乏精采片斷，但謬誤實在多得不成比例。凡是原文有點難度的，一查該譯本，往往就是譯錯的。論說文是有清晰的思想要表達的，一個混亂的譯本，只會給讀者製造混亂，結果是不但未能從中得益，可能還會虧欠：讀還不如不讀。

《論攝影》不僅是一本論述攝影的經典著作，而且是一本論述廣泛意義上的現代文化的經典著作，一部分原因是在現代社會裡攝影影像無所不在，覆蓋我們生活的方方面面。它不是一本關於攝影的專業著作，書中也沒有多少攝影術語，儘管有志於攝影者，無疑都應人手一冊；從它最初以一篇篇長文發表

於《紐約書評》看，讀者不難想像它的對象主要是知識分子、作家和文化人。對中國讀者尤其有一份親切感的是書中「影像世界」一章，它透過中國人對安東尼奧尼的電影《中國》的批判，來揭示「文革」期間中國人的攝影觀。

在這本著作中，桑塔格深入地探討攝影的本質，包括攝影是不是藝術，攝影與繪畫的互相影響，攝影與真實世界的關係，攝影的捕食性和侵略性等等。她認為攝影本質上是超現實的，不是因為攝影採取了超現實主義的表達手法，而是因為超現實主義就隱藏在攝影企業的核心。攝影表面上是反映現實，但實際上攝影影像自成一個世界，一個影像世界，企圖取代真實世界，給觀者造成影像即是現實的印象，給影像擁有者造成擁有影像即是擁有實際經驗的錯覺。

對讀者而言，這本書的豐富性和深刻性不在於桑塔格得出什麼結論，而在於她的論述過程和解剖方法。這是一種抽絲剝繭的論述，一種冷靜而鋒利的解剖。精采紛呈，使人目不暇接。桑塔格一向以其莊嚴的文體著稱，但她的挖苦和諷刺在這本著作中亦得到充分的發揮。例如在談到黛安‧阿巴斯把其拍攝的人物都變成怪異者時指出：「人們看上去稀奇古怪，是因為他們不穿衣服，例如裸體主義者；或因為他們穿衣服，例如

裸體主義者營地那個穿圍裙的女侍應。」再如：「照片並非只是據實地拍攝現實。那是受過嚴密檢查、掂量的現實：看它是不是忠於照片。」又如：「攝影通過揭示人的事物性、事物的人性，而把現實轉化為一種同義反覆。當卡蒂埃─布列松去中國，他證明中國有人，並證明他們是中國人。」

　　衷心感謝我的同事畢小鶯小姐幫我校對了初稿的第一章和第二章的一部分。她細心的校閱和糾正，尤其是從一個普通讀者的角度提出的種種疑問，成為我後來一遍遍修改和校對的重要指針，尤其是在過於晦澀的地方盡量以適當的意釋來翻譯。另外，感謝香港中文大學新聞系博士生張馳先生幫我從中大圖書館借來批判安東尼奧尼的文集《惡毒的用心，卑劣的手法》一書；感謝編輯馮濤先生在催稿的同時，一再給予我寬限。

<div style="text-align:right">

黃燦然

二○○七年十二月一日於香港

</div>

＊借麥田版《論攝影》之機，我做了近五十處修訂校正。其

中，僅有若干處是我平時偶爾翻閱時做的修訂或潤色或改正錯別字，其餘全部是朋友鄧寧立小姐幫我做了一次英漢對照全面校對的結果。修正最多的，是這裡那裡漏譯了一個字，特別是形容詞；也有看錯字或寫錯字的；誤譯的；不夠緊扣原文的；可以改善的。特此鳴謝！

　　　　　　　　　　　譯者，二〇一〇年八月五日於香港

ON PHOTOGRAPHY

Copyright © 1973, 1974, 1977, Susan Sontag

Complex Chinese translation Copyright © 2010 by Rye Field Publications,

A division of Cite Publishing Ltd.

All rights reserved.

中文譯文由上海譯文出版社授權

桑塔格作品集8

論攝影

作　　　　者	蘇珊・桑塔格（Susan Sontag）
譯　　　　者	黃燦然
特 約 編 輯	余思　黃煜文
責 任 編 輯	吳惠貞
主　　　　編	王德威（David D. W. Wang）

編 輯 總 監	劉麗眞
總 經 理	陳逸瑛
發 行 人	涂玉雲
出　　　　版	麥田出版
	城邦文化事業股份有限公司
	104台北市中山區民生東路二段141號5樓
	電話：（886）2-2500-7696 傳眞：（886）2-2500-1966
	麥田部落格：http://blog.pixnet.net/ryefield
發　　　　行	英屬蓋曼群島商家庭傳媒股份有限公司城邦分公司
	104台北市中山區民生東路二段141號2樓
	客服服務專線：(886)2-2500-7718；2500-7719
	服務時間：週一至週五上午09:30-12:00；下午13:30-17:00
	24小時傳眞專線：(886)2-2500-1990；2500-1991
	讀者服務信箱：service@readingclub.com.tw
	劃撥帳號：19863813；戶名：書虫股份有限公司
香 港 發 行 所	城邦（香港）出版集團有限公司
	香港灣仔駱克道193號東超商業中心1樓
	電話：(852)25086231 傳眞：(852)25789337
	E-mail：hkcite@biznetvigator.com
馬 新 發 行 所	城邦（馬新）出版集團【Cite (M) Sdn. Bhd. (458372U)】
	11, Jalan 30D / 146, Desa Tasik, Sungai Besi,
	57000 Kuala Lumpur, Malaysia.
	電話：(60)3-9056-3833 傳眞：(60)3-9056-2833
封 面 設 計	王志弘
印　　　　刷	前進彩藝有限公司
初 版 一 刷	2010年11月
初 版 五 刷	2011年9月

售價：NT$360

ISBN 978-986-120-384-3

版權所有・翻印必究（Printed in Taiwan）

本書如有缺頁、破損、裝訂錯誤，請寄回更換

城邦讀書花園
www.cite.com.tw

國家圖書館出版品預行編目資料

論攝影 / 蘇珊‧桑塔格(Susan Sontag)著；黃燦然譯.
-- 初版. -- 臺北市：麥田, 城邦文化出版：家庭傳
媒城邦分公司發行, 2010.11
　　面；　公分. -- (桑塔格作品集；8)

ISBN 978-986-120-384-3(平裝)

1. 攝影美學　　2. 影像

950.1　　　　　　　　　　　　　99019633